中國民俗
特產博覽

李志偉、雷晶 編著

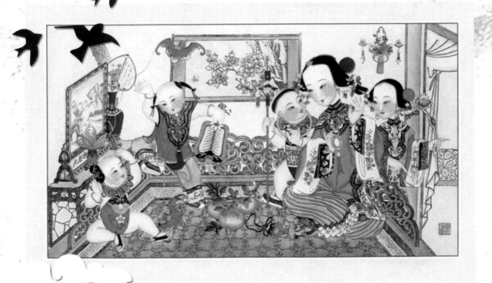

崧燁文化

目　錄

民間剪紙、風箏

年畫、工藝畫

織繡工藝品

雕刻工藝品

金屬工藝品

編織工藝品

塑造工藝品

其他工藝品

酒、茶、中藥

黃酒、葡萄酒、啤酒是如何分類的？

中國著名的白酒有哪幾種？

白酒的保健作用是什麼？

中國著名的黃酒有哪幾種？

黃酒的保健作用是什麼？它為什麼被稱為「液體蛋糕」？

中國著名的啤酒有哪幾種？

啤酒的保健作用是什麼？它為什麼稱為「液體麵包」？

中國著名的葡萄酒有哪幾種？

葡萄酒的保健作用是什麼？它為什麼稱為「佐餐酒」？

中國著名的配製酒有哪幾種？

中國的茶按加工工藝可分為幾種類型？

中國的著名綠茶有哪幾種？

中國的著名紅茶有哪幾種？

中國的著名白茶有哪幾種？

中國的著名烏龍茶有哪幾種？

中國的著名花茶有哪幾種？

中國的著名緊壓茶有哪幾種？

中國常用的中藥材有哪些主要品種及功效？

中國常用的中成藥有哪些？其功效和主治作用是什麼？

中國常用的中成藥劑型有幾種？各具有什麼特點？

景區景點連結

遊雲貴川渝 品美酒香茗

前 言

風物特產是中國工匠創造的燦爛文化之一，據中國考古調查研究證實，中國人民的祖先在以狩獵為生及穴居的時代，就已經在製造生產工具時注意到光潔、對稱等外形問題，顯示了一定的美學觀念。他們還利用獸牙、獸骨、貝殼、石礫、樹葉、花草等製成項鍊，來裝飾自己。顯然中國人民的祖先們在進行物質生產實踐的同時，也在進行著精神生產的實踐。隨著人類社會的向前發展，幾千年來，古代的工匠們在其勞動實踐中逐步發現了各種各樣的物質材料，在生產技術不斷發展和審美水平不斷提高的基礎上，創造了無數製作精美、千姿百態的風物特產。它與其他藝術品種不同的特點是，大多數的風物特產具有藝術欣賞及生活實用的雙重屬性。如許許多多的瓷器、陶器、漆器、織繡、編織工藝品，它們和人民的生產生活緊密相連，透過衣食住行等各個方面服務於人民。

中國的風物特產除具有深厚的歷史傳統外，還具有濃郁的鄉土氣息，成為反映當地人民生活風情、社交禮儀、情思愛憎的一面鏡子。又由於地域與民族的不同，中國的風物特產有著極其強烈的地方特色及民族風格。如宜興的紫砂陶、洛陽的唐三彩、北京的漆器、揚州的鑲嵌漆器、陝西延安的剪紙、河北蔚縣的窗花、濰坊的風箏、天津楊柳青的年畫、北京的內畫壺、福州的軟木畫、南陽的烙畫、北京的玉雕、青山的石雕、溫州的黃楊木雕、北京的景泰藍、蘇州的刺繡，以及少數民族的壯錦、苗錦、土家錦、苗繡和安順的蠟染、雲南的斑銅、廣西的鳳燈、西藏的藏腰刀等等，無不呈現著風物特產的風格迥異及千姿百態。

從旅遊資源來看，風物特產又是中國頗具優勢、品位極高的特色旅遊資源，由於其具有鮮明的地方特色，往往形成了某種風物特產的特定的生產淵源地，而不為其他地域所替代。如「年畫之鄉」、「竹編之鄉」、「刺繡之鄉」、「陶瓷

之鄉」等等。這就為組織中外遊客到這些「風物特產之鄉」去欣賞與選購各類工藝品提供了物質基礎。為了使中國豐富的風物特產能在日益發展的旅遊事業中得到有效開發，為了滿足廣大中外遊客在「購」方面的需求，為了培養有較高藝術欣賞能力的導遊工作者，我們編寫了這本有關風物特產的小冊子，凡是具有較高知名度、精湛的技藝、較強觀賞性或使用價值的工藝品，本書儘可能收錄，並分門別類地給予知識性、鑒賞性的簡要說明。本書編寫的目的，是要求導遊工作者透過系統學習，熟悉中國各地豐富多彩的風物特產，瞭解其產地、花色品種和藝術特色，從而在工作中更好地宣傳中國的風物特產，提高服務水準。

　　本書由湖北大學旅遊職業技術學院高級講師李志偉編寫，武漢職業技術學院教師雷晶參加其中部分內容的編寫。由於編寫者水準有限，書中難免有疏漏之處，誠望各位讀者批評指正。

風物特產基本知識

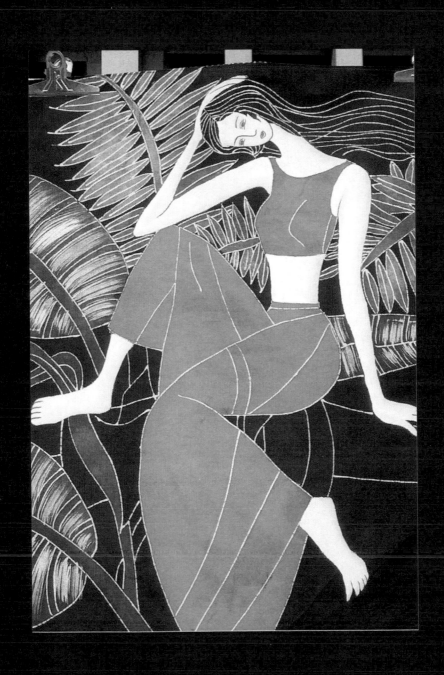

背景分析

中國是一個幅員遼闊、物產豐富、歷史悠久、文化綿長的文明古國,幾千年來,勤勞聰慧的工匠在生產技術和審美水平不斷提高的情況下,創造出了無數技藝高超、精美絕倫、各種各樣的風物特產。遠在8000多年前的舊石器時代,中國人民的祖先就已擺脫了石質材料的束縛,發明了可以隨意塑造的原始製陶工藝,尤其是陝西半坡仰韶文化中出土的「彩陶」,距今已6800多年,堪稱中國最古老的美術工藝品。其表現出來的審美意識與藝術風貌,在那遙遠的年代就已達到了極高的水平。由於深深地扎根於民間,中國的風物特產具有鮮明的地方特色,並形成了一些特定的風物特產生產基地,如「陶都——江蘇宜興」、「瓷都——江西景德鎮」、「剪紙之鄉——山西晉南」、「木雕之鄉——浙江東陽」等等。這就為中外旅客到各地去欣賞與選購風物特產提供了豐富的內容。中國的風物特產都具有深厚的歷史文化內涵,是反映當地民間習俗、風土人情、社交禮儀的一面鏡子。因為地域與民族的不同,材質與技藝的差別,這些風物特產風格迥異,各具特色,千姿百態,既受到中國人民的喜愛,更在國際上享有盛譽,被世界各國讚為「東方的明珠」。

閱讀提醒

第一,要基本瞭解中國風物特產的悠久歷史、深厚地方特色及濃郁的民族風格;

第二,要知道一些知名度較高、觀賞性較強、技藝性精湛的風物特產的產地、工藝和特色。

知識問答

‖ 風物特產應具有的特色是什麼?

中國的風物特產分別具有其獨特之處，並與其他同類工藝品形成差異。具體講其特色可以從以下幾個方面表現：

地方特色

即工藝品應體現出原材料產地、工藝品的歷史發源地特色。例如洛陽唐三彩、南陽烙畫、宜興紫砂壺等，若盲目移植到其他風景區則無地方特色可言。

民族特色

即工藝品應努力反映出旅遊景區所在地的民族特色。例如土家族的「西蘭卡普」染織工藝、貴州少數民族的蠟染、苗繡等傳統工藝。

創新特色

即在工藝製作的技術改進過程中，由於創新而形成的新穎特點。例如廣州玻璃刻畫、撫順煤精雕等。

藝術特色

即工藝品應具有濃厚的藝術內涵和特色。例如北京景泰藍、天津楊柳青年畫、東北瑪瑙雕等。

風物特產的功能性是什麼？

風物特產除有紀念意義外，還應有一定的裝飾作用及在日常生活中可使用。具體講，其功能性可從以下幾個方面創意開發：

紀念性

即風物特產品應具有旅遊風景地的標幟、紀念、提示功能，讓遊客一看就能立即回想起昔日曾「到此一遊」。只有具有獨特紀念性的風物特產，才能真正具有饋贈性、傳播性，另外再加上遊客與親朋好友之間的轉贈，將使風物特產的購買數量成倍增加，從而創造出良好的經濟效益。

實用性

即風物特產應使遊客在結束旅遊之後，能在生活中派上用場，或作藝術裝飾（如各種織繡工藝品、年畫等），或作日常生活之用（如各種陶器、瓷器、漆器、竹木雕刻工藝品等）。風物特產的開發應充分考慮其耐用性、小巧化和特殊包裝等，以便於旅途攜帶。

▎風物特產如何分類？

中國的風物特產種類繁多、風格迥異、千姿百態，既有濃厚的地方特色，又有濃郁的民族風格。那麼怎樣對風物特產進行分類呢？由於工藝、材料、地域、風俗各不相同，無法統一，現將常見的、比較知名的風物特產按其基本製造工藝作如下分類：

陶瓷工藝

宜興紫砂陶、喀左紫砂陶、欽州坭興陶、東營黑陶、洛陽唐三彩、淄博美術陶瓷、景德鎮瓷器、醴陵彩瓷、紹興越瓷、耀州青瓷、德化白瓷、汝州瓷器等。

漆器工藝

北京漆器、貴州大方漆器、成都漆器、天水漆器、福州漆器、揚州鑲嵌漆器等。

剪紙工藝

山東黃島剪紙、陝西延安剪紙、山西浮山剪紙、河北蔚縣窗花、甘肅慶陽剪紙、湖北武漢剪紙、廣東佛山剪紙、河南豫西剪紙、江蘇揚州鞋花剪紙、北京剪貼畫等。

裝飾繪畫工藝

天津楊柳青年畫、蘇州桃花塢年畫、濰坊年畫、朱仙鎮年畫、綿竹年畫、鳳翔年畫、內畫壺、唐龍壁畫、福州軟木畫、肇源玻璃畫、廣州玻璃刻畫、永春紙織畫、潮州麥稈畫、漳州棉花畫、梁平竹簾畫、吉林樹皮貼畫、大連貝雕畫、荊州淡水貝雕畫、北京彩蛋、汕頭瓶內畫等。

織繡工藝

雲錦、蜀錦、宋錦、壯錦、土家錦、苗錦、傣族織錦、緙絲、蘇繡、杭繡、甌繡、湘繡、蜀繡、粵繡、汴繡、顧繡、苗繡、珠繡、京繡等。

雕刻工藝

東北瑪瑙雕、遼寧岫岩玉雕、北京玉雕、揚州玉雕、蘇州玉雕、鎮平玉雕、壽山石雕、青田石雕、昌化雞血石雕、湖北綠松石雕、瀏陽菊花石雕、洞口墨晶石雕、巴林石雕、東陽木雕、潮州木雕、劍川木雕、福建龍眼木雕、泉州木偶、溫州黃楊木雕、曲阜楷木雕、上海白木雕、海南椰雕、湖北木雕船、上海留青竹刻、撫順煤精雕及微雕、核雕等。

金屬工藝

北京景泰藍、北京燒瓷、雲南斑銅、廣西鳳燈、蕪湖鐵畫、龍泉寶劍、金銀花絲鑲嵌、榮成錫鑲、個舊錫製工藝品、西藏藏腰刀等。

編織工藝

東陽竹編、嵊州竹編、泉州竹編、崇慶竹編、傣家竹編、成都竹編、慈溪草編、寧波草編、隴上草編、青島草編、煙台草編、天津草編、臨武龍鬚草蓆、芒萁草編、新會葵編、陝北柳編、固安柳編、天津柳編等。

塑造工藝

北京麵人、北京葡萄常、天津泥人、無錫惠山泥塑、淮陽泥泥狗、鳳翔泥偶、青海酥油花等。

其他工藝

酒泉夜光杯、青海針扎荷包、新疆維吾爾族花帽、安順蠟染、北京絹花、杭州摺扇、洪湖羽毛扇、新會葵扇、安徽九華全圖黑摺扇、杭州綢傘、福州紙傘、常州梳篦、張小泉剪刀、侯馬蝴蝶杯、台州麻帽等。

怎樣欣賞風物特產？

　　中國的風物特產，是中華民族文化藝術寶庫中一簇燦爛的奇葩，因其品種繁多、門類複雜、工藝各異，不宜用一種觀點，一個尺度去欣賞所有的風物特產，而應以熱愛中國民間藝術的精神、具體分析的態度給以如實的評價。

　　我們在欣賞風物特產時，首先，要從工藝品本身的藝術規律出發，將其每塊色彩、每根線條，都看作一種結合的表現手段，體現出「色」與「線」所構成的形式美，從而具有不同尋常的藝術魅力，切不可以「低」、「俗」的眼光去欣賞。因為民間工藝品的樸素、單純、鮮明正是其所特有的藝術特點，是許多費時、費工、費料的其他工藝品所不易達到的。從具體的藝術規律及該風物特產的特點出發，瞭解其工藝過程及藝術形式的特色，就會發現某一風物特產美的價值。其次，欣賞風物特產如同藝術創作一樣，要從生活出發、從實踐出發，學其法而不為法所縛，尋其軌而不步其後塵。欣賞鑑別一件風物特產的好壞，最根本的是觀其社會效果，凡是能給人以精神上美的享受、思想上有益的啟示，並具有藝術感染力的工藝品，就可以說是一件優秀的工藝品。第三，風物特產客觀藝術效果的產生，除其本身別具一格的藝術特色外，還有人的藝術鑑賞水平，即人對該風物特產的知識也有很大的關係。同一件風物特產，可能不同人有不同的感受。有些人的感受甚至比該風物特產的作者創作時所想像的意境還要深刻。這就說明只有掌握藝術鑑賞知識、熟悉藝術規律、培養健康審美意識，才能正確地欣賞風物特產。

陶器、瓷器、漆器

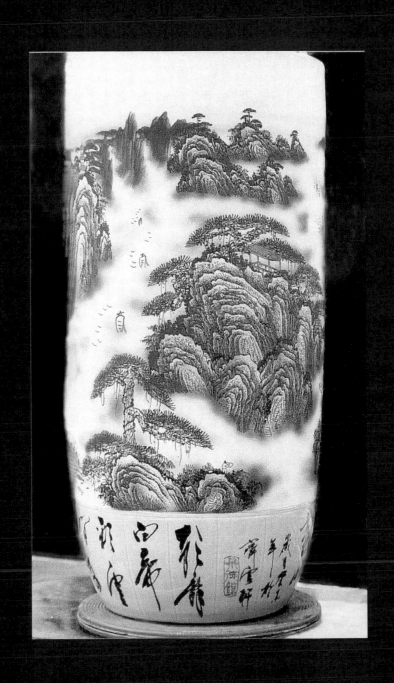

背景分析

陶器、瓷器，是中國古代工匠最偉大的發明之一。陶器是用黏土造型，經過700℃　～800℃的爐溫焙燒、無釉或上釉、作為擺設工藝品或生活日用品的器皿。而瓷器則是在陶器的基礎上製成的器皿。它以高嶺土（即南方瓷土、含鐵量高）作為胎料，經過1200℃以上的爐溫焙燒而成，質地細密、色澤潔白，較薄者具有半透明性，叩之會發出清脆悅耳之聲。中國素有「瓷器王國」之稱，在英文中「中國」和「瓷器」是同一個單詞，即CHINA。

陶器

中國陶器製作工藝的歷史十分悠久，遠在9000年以前，製陶工藝就已被原始人類掌握。目前在新石器時代早期的河北省武安縣磁山文化遺址中，就已發掘出器形比較簡單的陶器。到了距今六七千年前的仰韶文化時期，中國工匠的製陶工藝已達到較高的水準，能夠製作出以黑彩、紅彩為主要裝飾的「彩陶」。彩陶堪稱中國最古老的美術工藝品。商代時，燒製白陶和印紋硬陶的工藝有了進一步的提高。在製陶過程中，工匠透過對原料的選擇和改進，已知道選用高嶺土，並想辦法提高了爐溫，其焙燒溫度已達到1150℃左右。這一時期的陶器是向瓷器過渡的產物，處於瓷器的低級階段，所以又稱為原始瓷器。這是中國瓷器的萌芽。

瓷器

東漢時期，原始瓷器已發展成為真正意義上的瓷器。商周以後，經秦、西漢數百年的醞釀提高，原始製瓷技藝到東漢時已日臻成熟，並有了進一步的創新。其燒製的瓷器無論胎體、釉色及焙燒溫度，都已達到或接近於近代瓷器的標準，許多瓷器已逐漸取代了漆器、銅器的地位，窯溫也達到了約1300℃。這種窯燒製出的瓷器釉面光亮明快，質地堅實細緻。中國的陶瓷工藝到東漢已完成了從製陶到製瓷的發展過程，成為世界上首創瓷器的國家。隋唐時代，中國的製瓷業更加繁榮，除製作傳統的青瓷外，白瓷也已燒製成功。這一突出的成就開創了中國

陶瓷發展史上的又一個新紀元。隋唐的白瓷透過降低胎釉的含鐵量，改掉了釉中泛青的缺點，清除了青瓷轉化的痕跡，使瓷的釉面光潔白淨。唐代陶瓷工藝最具有鮮明時代特徵和藝術特徵的是「唐三彩」。「唐三彩」是一種用低溫燒成、釉彩多樣的特殊釉陶。它的胎體大部分是以燒製瓷器的高嶺土作原料，因此胎質比一般釉陶潔白細膩。

宋代是中國陶瓷製作工藝的鼎盛時期，著名的瓷窯遍布南北各地。這一時期的瓷器簡稱「宋瓷」。宋瓷集以往各代瓷器工藝美術之大成，在此基礎上又有自己全新的創造和表現。其特徵是釉質豐腴瑩潤、膩如堆脂，釉色多以單彩，又不乏絢麗，並呈現出「冰裂斷紋」的瑕疵之美。在北宋真宗景德年間，官府在江西新平設置了官窯，並在這種窯燒出的瓷器底座印上「景德製」的字樣。這就是如今馳名中外的景德鎮瓷器。它與北京的雕漆、湖南的湘繡並稱為「中國工藝美術三長」。明代以後，陶瓷製作工藝又進入了一個新的階段，陶瓷的釉色由青瓷為主轉為以白瓷為主，五彩、青花等成為陶瓷的主要裝飾方法。這時期也是紫砂陶製作的極盛時期，江蘇宜興因製作紫砂陶器皿而開始出名。現代中國陶瓷的製作有了飛躍的發展，科學技術的廣泛應用，徹底改變了以前全靠手工操作的落後面貌，使瓷質的光亮度及潔白度大為提高，花色品種也不斷增加。

漆器

漆器，是經過製胎或脫胎，掃磨、推光、裝飾而製成的一種工藝品，具有色澤光亮、防腐、防酸、防鹼的特點。

中國漆器的歷史悠久，遠在六七千年前就有漆器的製作和使用。中國考古專家在河南安陽殷墟武官村大墓發現的「雕花木器印痕」，據說是現存最古的漆器紋飾；在湖北毛家嘴西周早期遺址中出土的彩色殘漆杯，則是目前發現較早的成型漆器。在距今2200多年前的戰國時期，漆器製作工藝就已達到了很高的水準。到了漢代，官府已有專門的機構來管理漆器生產，其組織嚴謹，分工很細。當時的漆器製作十分發達，其裝飾手法與造型多種多樣，一般多採用黑地紅紋或紅地黑紋的裝飾，並已普遍取代青銅器，成為貴族富商們的生活用品和饋贈禮品。

在唐代，漆器製作發明了鑲嵌、彩繪等多種工藝技法，尤其是創造了聞名世界的雕漆。宋元時期，漆器製作工藝日臻成熟，開始採用金銀等貴重金屬來製作胎料，北京故宮博物院至今還保存著這一時期的漆器珍品。到了明、清兩代，漆器的製作工藝達到了高峰，品種之多、工藝之精，都超越了以往。

閱讀提醒

第一，要注意陶瓷器、漆器知識的準確性；

第二，要知道陶器與瓷器的區別；

第三，要瞭解陶器、瓷器、漆器起源與發展的大致過程。

知識問答

‖ 宜興紫砂陶為何受到遊客的歡迎？

宜興紫砂陶，係用一種質地細膩、含鐵量較高的特殊陶土製成的無釉陶器。它始於宋代宜興的上袁村（即今江蘇宜興的紫砂村），具有「天下神品」之稱。紫砂陶器皿造型美觀大方，傳統的造型有掇球、合菱、竹扁、鵝蛋等，色彩一般呈淺黃、赤褐或紫黑色，裝飾淳樸淡雅，具有濃郁的民族風格。內壁無釉且多孔，有很強的吸附力，三伏酷暑季節泡茶數天不變味。耐熱性能好，傳熱較慢，三九寒冬季節用沸水泡茶不必擔心炸裂。紫砂陶花盆、花鉢栽種花草易活且不易爛根，因而長期以來深受遊客的喜愛。清代的李漁曾在其《雜談》中對宜興紫砂陶讚不絕口，他說：「茗壺莫妙於砂，壺之精者莫過於陽羨。」（陽羨為宜興的古名）目前，宜興紫砂陶製陶規模擴大，傳統的形式、創新的品種應有盡有，已成為中國最負盛名的旅遊工藝品之一。

‖ 喀左紫砂陶有哪些特點？

喀左紫砂陶，產於遼寧省喀喇沁左翼蒙古族自治縣（簡稱喀左）。它採用當地的一種稀有陶土——紫砂（又名南沙）為原料製作而成，其色澤紅紫，質地細膩堅硬，適於雕刻，易於著色，透氣性好，可塑性及穩定性俱佳，也不易爆裂。喀左紫砂陶造型新穎，品種琳瑯滿目，有盆、壺、瓶、茶具、酒具等；工藝品有壁掛、看盤、奔馬等，形態逼真，栩栩如生，具有獨特的藝術風格。喀左紫砂陶的裝飾工藝水平也很高，畫面的設計、雕刻都十分講究，除大量採用刻畫工藝外，還運用了浮雕、印花、透雕等工藝手法。近年來，它在裝飾上又創造了彩釉堆繪方法，即將設計好的圖案一筆筆用彩釉塗點堆繪在陶器外面，經燒製後可發出玻璃光澤，有很強的立體感。

欽州坭興陶為什麼能呈現出不同的色澤？

欽州坭興陶，產於廣西壯族自治區的欽州。它源於唐代以前，到了清代光緒年間開始馳名中外，1930年、1951年曾兩度獲國際金獎，可與江蘇的宜興陶相媲美。欽州坭興陶的製作係採用當地的一種紅土先製成陶坯，然後只打磨表面而不需施釉就可出現光澤，燒製時根據爐溫的變化，可顯現出不同的色彩，但一般以赤紅色為主。透過對爐溫不同程度的處理，陶器的顏色可顯現為朱紅、金黃、紫紅、古銅、墨綠等不同的色澤。欽州坭興陶質地細膩堅實，耐酸鹼腐蝕，用其插養鮮花，花枝不易變臭，用其沏泡茶葉，茶水味正香醇，不易變餿。

什麼是東營黑陶？

東營黑陶，產於山東省東營市墾利縣的佛頭寺。這裡緊傍黃河，人們世代以製陶為業。以往這裡的陶器製品都是以家用為主，如水缸、花盆、酒爐等。現在當地借助世代製陶的傳統技藝，辦起了工藝美術陶廠。如今的東營陶器以黃河紅泥為原料，經過成型、雕刻、拋光、焙燒等製陶工藝，已生產出美術黑陶產品約250多個花色品種，主要有仿古花瓶、文具、檯燈、人物、動物、掛盤等，其色彩烏黑、質地堅硬、細緻光亮，敲彈錚錚有聲，具有很高的觀賞價值及實用價值。

洛陽唐三彩的釉色是如何形成的？

　　洛陽唐三彩，是一種低溫鉛釉的彩釉陶器。它是中國唐代洛陽一帶工匠創造的雕塑工藝品及日常生活用品，具有獨特的藝術風格。這種陶器的胎料除少數仍使用普通陶土，燒成後陶質呈紅色外，大部分已改用燒製瓷器的高嶺土。因此，其陶質比普通釉陶潔白細膩、釉色鮮亮，色彩以黃、綠、褐為主，故稱「唐三彩」。透過人們的不斷創新，後來又增加了紫、白、藍、黑等多種色彩，但至今人們仍習慣沿用「唐三彩」之名。

洛陽唐三彩

　　唐三彩釉色的形成，是利用不同金屬呈色劑的特點及控制同一金屬呈色劑的

不同含量而獲得的，由於釉料含有大量的鉛，鉛的氧化物作為熔劑降低了釉料的熔融溫度，在窯爐內焙燒時，各種著色金屬氧化物熔於釉中並向皿面擴散和流動，各種顏色互相浸潤，從而形成了斑駁淋漓的釉彩裝飾。唐三彩的製品主要分為器皿、人物、動物三類，器皿有水具、酒具、食具、建築模型等。動物中的馬和駱駝製品，以其生動逼真、豐富深厚、氣魄雄健、色彩瑰麗的造型而享譽中外。

戴冠、穿大袖衫及褘褕的文史(河南洛陽關林出土唐三彩俑)

洛陽唐三彩

淄博美術陶瓷有哪些藝術風格？

淄博美術陶瓷，產於山東省淄博市。其製作歷史十分悠久，早在漢代就已能製作出粟黃、茶黃、翠綠、淡綠等四種色彩的美術陶瓷。近代淄博美術陶瓷又研製出滑石質瓷、魯玉瓷、骨灰瓷、寶石瓷等新系列，具有裝飾新穎、造型古樸、色彩絢麗的藝術風格。淄博美術陶瓷中的精品，如粉彩陶掛盤及刻盤，經常被中國領導人選為珍貴的禮品，贈送給世界各國首腦及來華訪問的國際友人。1978年以來，淄博美術陶瓷製作工藝又有了新的發展，在釉色上不僅恢復了早已失傳的「雨點釉」、「茶葉末釉」、「雲霞釉」等傳統品種，還創造出「紅金晶釉」、「雞血紅釉」、「金星釉」、「藍鈞釉」等新品種及幾十種黑色釉。尤其是「雨點釉」，又名油滴釉，以其沉靜優雅、凝重高貴的藝術風格，被中外遊客稱為「中國之奇、陶瓷之謎」。

景德鎮瓷器中的「四大名瓷」是什麼？各具什麼特色？

世界聞名的景德鎮瓷器，產於中國著名的瓷都江西省景德鎮。其陶器的製作始於漢代，到了魏晉南北朝時期已逐漸發展到製作瓷器。唐宋時期，景德鎮的瓷器製作進入了興盛期，唐代已出現了有「假白玉」之稱的白瓷。北宋真宗景德年間，官府開始在江西新平昌南鎮設置燒瓷的官窯，並將此窯瓷器的底部印上「景德年製」，於是，景德鎮遂在北宋真宗的詔諭中一舉取代昌南鎮，正式成為「景德」御瓷的產地名稱，並一直沿用至今。青花瓷、青花玲瓏瓷、粉彩瓷、薄胎瓷，是景德鎮瓷器中名聞中外的四大傳統名瓷。它們各具特色，青花瓷色白花青、釉彩細緻，具有樸實大方，不褪色、不剝落的優點；青花玲瓏瓷具有不同形狀的孔眼，既透明而又不漏水，給人一種玲瓏剔透、晶瑩玉潔般的感覺；粉彩瓷源於「唐三彩」，在「唐熙五彩」的基礎上演變而成，具有線條纖細、形態逼真的特點；薄胎瓷薄如蟬翼、輕如浮雲，是景德鎮瓷器中的名貴精品。1999年，景德鎮的瓷工們還將聲學、物理學與陶瓷製作工藝巧妙結合起來，成功地研製出

了一套瓷製的中國民族樂器，包括瓷甌、瓷鐘、瓷笛、瓷簫、瓷鼓等11個品種，其演奏音色優美，音域、音質均達到了常規樂器的演奏水準，從而將景德鎮瓷器的工藝水平提高到一個新的階段。目前，景德鎮瓷器暢銷100多個國家和地區，在中國瓷器出口中名列前茅。

景德鎮瓷器

景德鎮瓷器

醴陵彩瓷為何被譽為「釉下彩瓷」？

醴陵彩瓷，是湖南省醴陵地區燒製的一種日用瓷器，具有獨特的製作工藝。其歷史十分悠久，始創於隋唐時代，製作方法是在坯上以褐、褐綠等色直接繪畫紋飾，或是在坯上刻好紋飾，或是在坯上刻好紋飾的輪廓線，再在線上施加各種釉彩，然後上釉焙燒。彩瓷的釉面上猶如一層透明的玻璃罩，畫面色彩從透明的釉下顯露出來，故而被稱為「釉下彩瓷」，並具有無鉛毒、無酸鹼，潔白如玉、晶瑩潤澤的特點。雖經長期使用或存放，瓷器的花紋仍能始終保持原來的色彩，

特別適合賓館及家庭裝菜餚之用。其品種主要有成套餐具、茶具及藝術瓷、禮品瓷等。醴陵釉下彩瓷，馳名中外，被譽為「東方藝術的精華」。

什麼是紹興越瓷？

紹興越瓷，產於中國浙江省紹興地區的曹娥江兩岸，歷史悠久，早在1700多年前的東漢，越瓷製作技術就已達到相當高的水平。到三國兩晉時期，浙江的瓷器生產更趨發達，當時已有越窯、甌窯、婺州窯及德清窯等四座著名的瓷窯，並生產出大量精美的瓷器。後來其他三窯逐漸沒落，唯有越窯倖存下來，並得到較快的發展。唐宋時期，越瓷不僅成為朝廷的貢品，還遠銷今天的日本、朝鮮、巴基斯坦、伊朗、埃及等地。世界上許多國家的博物館至今還收藏有中國唐宋時期的越瓷珍品。紹興的越瓷目前仍保持著傳統的製作工藝，其產品質量則更為精緻美觀。琳瑯滿目的日用瓷器、仿古逼真的瓷質文房四寶、栩栩如生的動物和花卉美術瓷雕，令人驚嘆不已。特別是著名的「變色釉瓷器」，能隨著不同的光亮變幻出紫、藍、玫瑰、橘紅等14種不同的顏色，不僅可作茶具、酒具、文具等，也可製成瓷雕等高檔工藝品。

什麼是耀州青瓷？

耀州青瓷，產於陝西省銅川市的耀縣。耀縣自古就是中國最重要的陶瓷產地，在唐代曾燒製過白瓷、唐三彩，宋代以產青瓷為主，是當時北方比較著名的民間瓷窯之一。後來由於耀州北靠金鎖關，歷來是軍事重鎮及交通要道，因而在金、元兩代的兵荒馬亂中，耀州窯毀於戰火，一蹶不振，荒涼了800多年。1974年，陝西省輕工業研究所與當地陶瓷廠合作，開始研究實驗，經3年努力終於在1977年使耀州窯重獲新生。現在生產的耀州青瓷有文具、餐具、茶具、酒具、文物複製等數十個品種。其造型典雅古樸，釉面青中泛綠，冰裂紋樣美觀；圖案多選用吉祥如意的題材，如《鳳戲牡丹》、《鹿鶴同春》、《蓮塘嬉鴨》等。精美絕倫的耀州瓷器不僅行銷中國國內，而且遠銷國外，素有「巧如範金、精如琢玉」的美稱。在中國許多博物館內，耀州青瓷被當作珍品收藏。

德化白瓷為何稱作「中國白」？

德化白瓷，產於福建省的德化，它與江西省的景德鎮、湖南省的醴陵並列為中國的三大瓷都。德化白瓷起始於唐宋，到明代時其工藝已十分成熟。德化白瓷製作時，其釉色如脂似玉，能把白的色感充分體現出來，直到現在，無論是古代白瓷，還是現代白瓷，在全世界都享有很高的聲譽，在世界陶瓷史上有「中國白」之稱，具有質地潔白、細膩如玉，釉面光潤、明亮如鏡、瓷胎堅密、擊聲如磬的特點。尤其是特製的薄胎產品，薄如蟬翼，精美絕倫，是中國著名的出口工藝品，遠銷五大洲100多個國家和地區。

汝州瓷器的顯著特點是什麼？有哪幾種釉色？

汝州瓷器，產於河南省的汝州，始製於中國北宋時期著名的五大瓷窯之一「汝窯」，至今有1000多年的歷史。在北宋時，汝瓷就是宮廷的御用瓷。汝瓷具有堆釉如脂、含水欲滴、釉如膏脂、溶而不流的顯著特點，其釉厚而聲如磬，明亮而不刺目。釉下斑斑小點猶如俊梨之波，釉面隱紋縱橫似蟹過留痕，細碎的水裂紋構成芝麻花圖案。汝瓷的另一顯著特點表現在坯體上，它以鋒利的鐵筆刻畫出花卉和魚龍的圖案。透徹晶瑩的青綠釉色，圖案紋樣依運刀的深淺活靈活現，呈現出別具一格的立體效果。汝瓷的釉色有柔和淡雅的粉青、古樸大方的灰藍、海水碧玉般的豆綠、莊重靜穆的蝦青，亦有蔥綠的艾青等多種色澤。

別具一格的瓷塑有什麼特色？

瓷塑工藝始於陶塑，陶塑是將雕塑製品透過模印、鑲嵌及手工鏤、捏、堆塑、雕刻等手法進行創作，成型後由高溫燒製而成精美的藝術品。最初的陶塑有著很強的實用性，如秦俑、各類墓葬陶俑與佛像，演變到後來，逐漸被瓷塑的風采所掩蓋，然後向著單純的觀賞性發展，使得瓷塑變得小巧玲瓏，維妙維肖，極具裝飾性與觀賞性。有一件叫「瓷塑螃蟹」的金彩擺件，踏浪而來的青蟹體態豐腴，一副富貴逼人的模樣。這只金鉗閃亮的大青蟹，帶著翠玉金囊、金螺、金

龜，確確實實給人一種衣錦還鄉、榮歸故里的感覺。此件「瓷塑螃蟹」有著乾隆粉彩像生瓷的風格。像生瓷是用瓷土塑造植物、動物及乾鮮果品的形象，所仿胡桃、藕、石榴、茄子、花生、螃蟹、海螺等形象，幾乎與原物不能分辨。那些收藏在北京故宮博物院清乾隆年間問世的粉彩像生瓷，如瓜、果、梨、桃、核桃、瓜子、荸薺、貝殼、螃蟹、海螺、鴨子、漆器、木器、假山石等皆是粉彩裝飾，其形態、質感、色澤，幾乎可以亂真，在製瓷裝飾藝術上達到了出神入化的境地。傳統的像生瓷有著不同色彩，有黃、紅、藍、紫、金、醬、豆青、粉青等10餘種之多。像生瓷除了粉彩著色之外，還有用其他彩料。像生瓷在用彩方面還有另一特色，即利用粉彩柔和、絢麗的質感，創製出的仿真風采，再加上像生瓷不會乾癟變質，可供帝妃們隨時觀賞，也深得遊客的喜愛。瓷塑發展到今天，陶瓷雕塑工藝更加豐富多彩。中國目前的瓷塑較之於西方瓷塑有極強的寫意性，重點突出在表現事物的氣質上，往往外形與實物不符，但氣質極為傳神。在製作過程中，運用極強的裝飾性，如人物的衣紋、飾物等等，透過工藝大師的細部刻畫，強調了質感與線條美，使得許多瓷塑作品更加貼近生活與自然，更顯得作品含意豐富，情趣盎然，令收藏愛好者欣喜不已。

▌ 北京漆器按工藝可分為幾種？各有什麼特點？

　　北京漆器，按製作方法的不同可分為北京雕漆和北京金漆鑲嵌兩種。北京雕漆，是在木製或銅製的胎體上塗上幾道至幾百道（從幾公釐至20公釐厚）的天然漆，趁漆尚未乾透之前，再運用各種刀法精心雕刻成各種圖案，然後再經烘乾、磨光、邊口鍍金等工序製成的一種工藝品。色彩以紅為主，故又名「剔紅」，此外還有綠、黃、黑、白等色彩。歷史上北京雕漆的遺存品種較少，一般都是比較實用的瓶、盤、盒、罐及專為室內裝飾用的大小圍屏、插屏等。1950年代，雕漆在製作工藝、藝術風格上又有了不少創新，至今已製作出立體雕漆、雕漆畫、鏤空雕漆、實用雕漆、建築用雕漆等新品種。北京人民大會堂裡面的許多家具和屏風，廣州白天鵝賓館大堂內長85公尺的壁畫《八十七神仙卷》等，均為北京雕漆製品。北京金漆鑲嵌，是在鬆好漆底的胎形器物上運用鑲嵌、彩繪、罩漆等工藝製成的工藝品，具有造型精巧、色彩瑰麗的特點。按工藝不同，

北京金漆鑲嵌又可分為彩漆勾金、螺鈿鑲嵌、金銀平脫、磨漆畫等幾個花色品種。

貴州大方漆器有哪些品種？

大方漆器，產於貴州省，它始於明末清初，距今已有300多年歷史。大方漆器開始只是利用牛馬皮脫胎，經過29道生產工序，製成單一的煙葉盒，供少數民族專用。到清代初年，逐漸生產皇宮中用的鳳冠霞帔、頂子、朝珠盒和婦女用的花箱、蝴蝶針筒、針線盒、文具盒、茶葉罐等。清道光年間，大方漆器將皮紙脫胎技術改為用棉麻布脫胎，顏色上也由過去的黑紅兩色改進為以部分顏料做色，並由過去的明花、影花、明光、退光逐步擴大到印漆、銀刻、金花、台花、薄刻花、五彩霞花等，產品增至9大類400多個品種。大方漆器技藝精湛，表面繪有金花、影花、龍鳳、人物、山水、花卉等圖案，並書有古代名人詩詞歌賦，古雅莊重。它具有保色、保味、防潮、防蛀、不傳熱、經久耐用的特點。

什麼是成都漆器？

成都漆器，產於四川省成都市及附近地區，其製作歷史十分悠久。成都漆器工藝多採用推光的製作方法，即在胎體上加以彩繪後，再上漆磨光，顯出花紋，從而使漆器更加光彩奪目。成都漆器早年就被譽為「蜀中四寶」之一，它以造型美觀大方、圖案花紋優美、色澤優雅絢麗的特點遠銷中外，是四川省著名的出口工藝品。

天水漆器有什麼工藝特點？

天水漆器，產於甘肅省天水市，至今已有近百年的歷史，1916年就有一些小作坊生產出技藝精湛的漆器，如印盒、筆筒、茶盤、梳妝匣等。天水漆器選料優良，主料為東北紅松、椴木和當地的優質漆；配料有浙江的青田石、福建的壽山石及珊瑚、瑪瑙、珍珠、貝殼、象牙等名貴材料。天水漆器工藝精絕，近年

來，漆工們在傳統的雕填工藝基礎上，又創造了石刻鑲嵌技術，即將刻好的花卉、人物圖案鑲嵌到漆器上，使產品具有立體感。許多圖案還參照了敦煌壁畫、麥積山雕塑等古代藝術。天水漆器在顏色上，除傳統的黑色外，還有硃砂紅、翠綠、寶藍、駝黃、棕色等。天水漆器還具有耐酸、耐鹼、不怕火、不怕燙的特點。目前，天水漆器已有200多個品種，年產量達6000多件，遠銷世界近40個國家和地區。

福州漆器為什麼稱為「脫胎漆器」？

福州漆器，產於福建省福州市，至今已有180多年的歷史。福州漆器的製作工藝別具一格，首先以木、泥或石膏做出產品模型，再以綢布等物敷在胎體上，塗上數道漆灰料，陰乾後脫去內胎，再經過填灰、上漆、打磨、裝飾後即成，故稱「脫胎漆器」。其特點是做工精巧細膩，質地光亮堅牢，造型美觀大方，色澤鮮豔古樸。福州漆器多年來一直是中國著名的國際饋贈禮品和重要的出口商品，長期以來被國外譽為「真正的中國民族藝術」。

什麼是揚州鑲嵌漆器？有何裝飾特點？

揚州鑲嵌漆器，產於江蘇省揚州市。中國漆器鑲嵌技術的歷史非常悠久，早在周代就已經產生。明代時，揚州藝人周翥所創的多寶嵌在當時就非常著名，被世人稱為「周製」。揚州鑲嵌漆器中的螺細漆器頗負盛名，它在漆器上用貝殼鑲嵌出各種優美的圖案花紋，具有很強的裝飾效果。這種漆器在陽光及燈光映照下，可呈現出五彩繽紛的光彩。揚州鑲嵌漆器具有造型古樸典雅、紋樣優美多姿、色彩斑斕絢麗的特點。

景區景點連結

遊陶瓷古都 探洞景奇觀

　　中國的陶瓷器，在國際上享有很高的聲譽，而景德鎮是飲譽世界的瓷都。它雄踞在江西省東北，昌江之濱，為國務院首批公布的24座歷史文化名城之一。這裡「水土宜陶」，有著豐富而優良的製瓷原料——高嶺土，世代瓷工們在這塊土地上，培育出燦爛的瓷文化之花。作為著名的歷史文化名城，這裡有許多國家或省、市級重點文物保護單位，湖田、塘下等古瓷窯遺址保存完好。遊客可瀏覽考察湖田、塘下、南市街等古瓷博覽區和具有代表性的大型陶瓷廠，可在陶瓷廠內由陶瓷專家指導，自己用瓷筆和彩色顏料在陶瓷上繪畫，或坐在古代轆轤車旁，用白如玉粉的瓷泥，親手製作各種瓷坯，待瓷坯入窯燒煉成成品後帶回作為永久的留念。另外，景德鎮集古今陶瓷藝術精品之大成，擁有自唐代至民國各個時期的傳世佳作，既有華貴的宮廷瓷，也有粗獷的民間瓷，造型和裝飾不僅特色鮮明，還反映出域外風情、民俗和宗教文化特色。其中有素淨淡雅的青花瓷、柔和細膩而富有浮雕感的粉彩瓷、五光十色的彩色釉瓷、輕如綢紗的薄胎瓷、千姿百態的雕塑瓷等。遊客欣賞古今陶瓷藝術可到陶瓷館、陶瓷歷史博物館、品陶齋等處參觀遊覽。

　　「洞奇天下，陶譽九州」，這是人們對陶都——江蘇宜興的讚譽。宜興紫砂陶聞名中外，漫長的製陶歷史，造就了深厚的陶文化，精湛的製陶技術、珍貴的紫砂陶產品、獨特的陶瓷風情，構成了宜興一道亮麗的特色旅遊線。當代宜興製陶工業，無論是其規模還是技術水平，都是歷史上任何時期都無法比擬的。現代陶器生產線置於明亮寬敞的廠房內，遊客可參觀自動化生產線，目睹琳瑯滿目的陶器從窯爐內姍姍取出，經過嚴格的檢驗，裝進精美的包裝盒內，最後一卡車一卡車運到全國及世界各地。到宜興旅遊，不僅可以到紫砂村作「陶都之旅」，親眼觀賞紫砂陶的製作過程，還可以觀賞到號稱為「洞天世界」的三奇洞——善卷洞、張公洞、靈谷洞。這三奇洞，洞壑深邃、奇石異柱，其中尤以有三萬年洞齡的善卷洞最具特色。善卷洞有上中下三層，層層相連，洞洞相通，宛如地下宮殿。入口為中洞，洞內有天然的大石廳，洞口有七公尺高的巨型鐘乳石筍「砥柱峰」兀立。善卷洞最奇之處是下洞和水洞。下洞，飛瀑流水直瀉懸崖壑底，與下洞相連的水洞是寬達6公尺的古地下溪河，可常年通舟，泛舟其間猶如遨遊海底龍宮。

民間剪紙、風箏

背景分析

剪紙

民間剪紙是一種流傳於民間，用剪刀在紙上剪刻成各種圖案的手工藝術品，具有「千剪不斷、萬刻不落」的特點。民間剪紙以一種很強的裝飾性和趣味性，裝點著環境、美化著生活，用一種親切、樸素的藝術表現形式，抒發著工匠的真情實感。民間剪紙的歷史非常悠久，如果說到與剪紙有關的雕刻鏤空技術，更可一直追溯到距今四五千年前的原始社會。西漢司馬遷的《史記·晉世家》曾記載了西周初期「剪桐封弟」的故事，據說這是中國與剪紙技術有關的最早記載。造紙術的發明與運用，促進了真正意義上的剪紙藝術的誕生。到南北朝時，剪紙已同民間的風俗習慣聯繫在了一起，從而使剪紙藝術的內容更加豐富。1959 年在新疆吐魯番高昌故城出土的「對馬團花」剪紙作品，已證明當時的剪紙藝術達到了形神兼備的水平。唐宋時，剪紙已成為一種商品上市，而且還有許多民間婦女將金銀箔、彩帛剪成花鳥等貼在鬢角上作為裝飾，充滿了濃郁的情趣。明清以後，剪紙藝術已盛行全國，並逐步形成以剪紙作饋贈（叫禮花）、貼窗戶（叫窗花）、貼門楣（叫門籤）的習俗。

風箏

中國是風箏的故鄉，春秋時代魯班曾「削竹為鵲，成而飛之」，應該是風箏的前身。風箏的名稱甚多：如木鳶、紙鳶、風鷂、鷂子、紙鴟、紙鴨等。《古今事物考》中考證：漢高祖三年，韓信製篾紮緊，糊帛引線，乘風升空，發明了風鳶，用它的線長估測未央宮的方位以鑿地道攻入，又讓風鳶載人飛到被困垓下的楚營上空，以楚歌渙散軍心，給後人留下「四面楚歌」心理戰的傳說。因此，2000多年前的古都西安是風箏的發源地。東漢蔡倫發明紙後，改為用紙來製作風箏，這樣才有了「紙鳶」、「紙鷂」、「紙鴨」等別稱。五代時的李鄴，曾在宮中放紙鳶為戲，又別出心裁地在鳶的頭部安裝竹弦，風吹竹弦，發出如彈撥古箏般的聲音，於是便得「風箏」之名。明清兩代，是風箏發展的巔峰時期。如果說明代風箏的題材僅侷限於龍、鷹等鳥獸圖案，那麼從清代開始，風箏的形象便

逐漸豐富多彩了，有人形的、有沙燕形的，還有蝴蝶、螃蟹、蜈蚣、蜻蜓形的。近代以來，風箏的紮製技術、放飛技巧有較大發展，其品種更為豐富，有鳥類、蟲類、水族、人形、幾何圖形風箏之題材，有硬膀、軟膀、拍子、長串、桶形、排子風箏之構造。公元6世紀前後，風箏開始傳入日本、東南亞一帶，後來又傳到歐美，如今已成為一種世界性的娛樂活動。

閱讀提醒

第一，要瞭解民間剪紙深刻的文化內涵及其主要的用途；

第二，適當瞭解各種民間剪紙、風箏的製作特點。

知識問答

‖ 中國民間剪紙的文化內涵表現在哪裡？

剪紙，作為中國工藝美術的一種形式，在民間世代相傳，雖然受地理環境、生活習慣、社會形態等各方面的影響，各地的剪紙藝術風格和表現形式有所區別，但其主要題材和內容基本上還是相同的，都蘊含著中華民族最基本、最深刻的文化內涵：

幸福安樂、喜慶吉祥

中國人民長期受到封建統治階級的壓迫與剝削，加上戰亂、饑荒，生活十分貧困，所以他們對美好生活有著強烈的願望。許多反映幸福安樂、吉祥如意的內容，就是為了喚起人們感情上的共鳴，引起人們美好的聯想。

剪紙在這方面內容的表現方式主要有：其一，比喻。即用動物與植物組成圖案來比喻一種願望或吉語。如鴛鴦比喻夫妻恩愛——「鴛鴦戲水」；松鶴比喻老人長壽——「松鶴延年」；松、竹、梅比喻牢固的友誼——「歲寒三友」等。其二，諧音。即用動物與花卉的諧音組成圖案，如喜鵲和梅花的諧音——「喜上眉

梢」；蓮花和鯉魚的諧音——「連年有餘」等。其三，文字。即用文字書法和剪紙藝術結合起來，如新婚嫁娶中剪的雙喜字——「雙喜臨門」；糧倉門窗前剪的豐字——「五穀豐登」；為老人祝壽剪的壽字——「壽比南山」等。

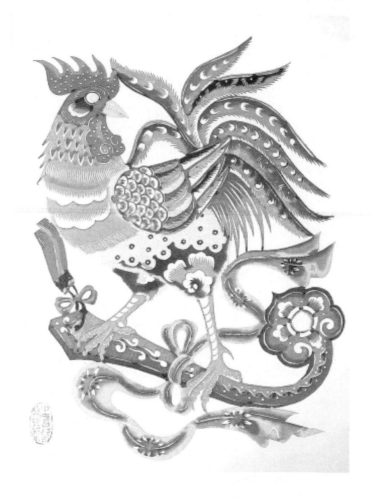

民間剪紙——喜迎雞年

民間傳說及歷史故事

中國剪紙的內容有許多取材於在民間中廣泛流傳、喜聞樂見的傳說和故事，如《牛郎織女》、《天仙配》、《劈山救母》、《紅樓夢》等情趣幽默的民間故事。

民俗風情和傳統習慣

剪紙中還有些內容是表現四季節令、傳統節日和生活、勞動的，如正月初一剪窗花，表示將來的生活紅紅火火；正月十五剪燈花，表示鬧花燈以顯人丁（燈）興旺；正月二十三剪春年圖，表示大地復甦，春耕開始；二月二剪條龍，表示風調雨順；七月七剪「牛郎織女」，表示追求美滿的婚姻；九月九剪重陽旗，表示步步登高等。

‖ 中國民間剪紙的用途是什麼？

剪紙在民間因使用環境、使用目的不同，而其用途也有所不同。

窗花

窗花因觀看的距離較遠，觀看背景是整個房屋建築，因此，它尺寸較大，精細度不如拿在手上看的那些小剪紙高，內容多是裝飾圖案。春節的窗花多是祈福納祥、兆示瑞氣、招財進寶之類。

牆花

牆花在室內觀看，躺在炕上可以欣賞，因此，它要求有耐看的地方。由於這個原因，牆花多是人物故事，有一定的情節。

頂棚花

舊時北方房舍的天花板，很多是高粱稈紮骨，然後糊紙而成。新糊的頂棚紙白而平整，人們便在上面貼大型的剪紙。在內容上一般是比較抽象的幾何紋樣。因戲劇故事之類不便於仰視，故頂棚花在外形上一般中間是圓形或菱形、多角形的大團花，四角則剪成三角形的「角花」，有的還在四周貼上連續花邊。

門籤

常見的門籤多用紅紙刻成，又叫「紅籤」，天頭很大，兩邊寬緣，下邊是一排流蘇。將上邊貼在門楣或房梁上，流蘇隨風擺動。其圖案花紋一般不太複雜，多是整齊排列的幾何紋樣和帶有吉慶內容的花紋與文字的組合，文字內容是表現

的主體，圖案是輔助的裝飾。文字一般是「福壽雙全」、「四季平安」、「吉祥如意」、「過年豐收」之類。

燈籠花

燈籠花有兩種：一種是日常生活和婚娶喜慶用的，有紗燈、籠式燈、瓦片燈等；另一種是民俗節日用的，花卉形燈、動物形燈等，習慣叫「燈彩」。燈籠花要求漏光性能好，因此，一般的燈籠都是裝飾上下兩頭。民俗節日綵燈則揀亮光最強的中間部位貼剪紙圖案，以加強裝飾氣氛。

刺繡底樣花

一般是婦女在繡花時作樣用，它包括鞋花、帽花、枕頭花、長袖花等。

陝西延安剪紙按藝術特色可分為幾類？

延安剪紙，按其藝術特色可分為三類：一類在吳旗一帶流行，一般多用剜空的陽刻剪法，其特點是以線長而工，細如絲，簡潔灑脫。另一類在延安、安塞一帶流行，其特點是陽刻的剪法，線條粗壯有力，黑白分明；陰刻的剪法大刀闊斧，猶如漢代的畫像磚。第三類在富縣、洛川、黃陵一帶流行，其特點是著意於人物神態、性格的刻畫，細緻圓潤，線如髮絲。

山東黃島剪紙的製作特點是什麼？

黃島剪紙，具有豪放粗獷、簡潔優美、構圖勻稱的特色。它不用小刀刻，僅用剪刀作為工具，陰、陽及剪法俱用，陽紋線條工整細緻，陰紋線條粗壯有力，大刀闊斧，結構簡練。黃島剪紙的題材內容多採用花卉鳥獸、民間傳說，如《二龍戲珠》、《鳳凰戲牡丹》、《獅子滾繡球》等，既可作窗花、門楣花、頂棚花、笸籮花，又可作枕套、鞋面、門簾、桌布的繡樣。該地家家戶戶的婦女都能操剪，農閒或喜慶節日便將剪紙帶到集市上出售，作為一種家庭副業收入。

山西浮山為什麼被稱為「剪紙之鄉」？

浮山剪紙，具有鮮明的地方特點，內容十分豐富，有歷史故事、民間傳説、戲劇人物、花卉禽獸，風格粗獷淳樸，剪法簡練誇張。浮山剪紙可分為兩類：一是單色，即用一種顏色的紙剪成，樸素、大方、明快，表現力強；二是彩色，即用多種顏色的紙剪成，絢麗多彩，色澤豐富，作品大多寄託了人們美好的願望，如《五穀豐登》、《五福臨門》、《鶴鹿同春》等。浮山剪紙大都出自農村婦女之手，無需經過專門學校的培訓，常是母女世代相傳。這種家庭的傳導、天然的薰陶，使浮山剪紙藝術延續了數千年，因而浮山被稱為「剪紙之鄉」。

‖ 河北蔚縣窗花最鮮明的特色是什麼？

蔚縣窗花，是裝飾窗戶的剪紙，又稱蔚縣剪紙，剪法以陰刻為主。蔚縣剪紙已有200多年的歷史。蔚縣窗花最鮮明的特色是剪刻後需要染色，有「三分工七分染」之説；內容常以吉祥的動物、花卉、蟲草為素材，構圖飽滿、造型生動。表現花卉時，不拘泥於簡單的臨摹，而是採用變形變色的手法，突出其裝飾美；表現戲劇臉譜時，則靠邊線條和色彩的變化，突出其性格特徵。窗花的作者多為農民，他們自畫、自刻、自染，農忙務農，農閒從藝，從而使剪紙帶有濃郁的鄉土氣息及清新雋永的藝術魅力。目前，蔚縣已建立了專門從事製作窗花的剪紙廠和剪紙研究會，剪紙已不單純是農家的窗花了，而是廣泛應用於年畫、門畫、插圖、書籤、賀卡等，共有2000多個品種，產品遠銷40多個國家和地區，還曾到100多個國家展出過。2003年8月，中國文聯和中國民間藝術家協會命名蔚縣為「中國剪紙藝術之鄉」，並作出了在蔚縣建立「中國剪紙藝術研究基地」的決定，從而更加推動了蔚縣剪紙藝術的發展。

‖ 甘肅慶陽剪紙的種類和工藝有什麼講究？

慶陽剪紙，已有數百年的歷史。從其種類來講，分為單色、彩色兩種。單色樸素大方，彩色絢麗多姿，二者猶如春蘭秋菊，各有風韻。從其工藝上講，主要有刀剪、刀刻、薰花三種，其中薰花的工藝別具一格。它是剪紙藝術的一種創新，即把剪紙樣放在一張白紙上，噴上水，再用油燈煙薰，薰好後取下剪紙，其

圖案就原原本本地留在白紙上了。慶陽剪紙以窗花為主，題材相當廣泛，有喂雞、放羊、讀書、種田、趕車等反映勞動和生活場面的；有長壽桃、多子石榴、鴛鴦戲水、鯉魚戲蓮、喜鵲登枝等寓意喜慶吉祥的；也有神話傳說、歷史人物、戲劇臉譜等其他內容的。慶陽剪紙具有簡潔明快、色彩豔麗、構圖巧妙、淳樸深厚等藝術特點。

‖ 什麼是湖北武漢剪紙？

武漢剪紙，起源於唐代的湖北荊州地區，當時荊州一帶即流行「剪綵」、「鏤金」之類的剪紙，到了明代以後，才逐步形成了以武漢、孝感、沔陽（今為仙桃）、鄂州等地區為中心的剪紙產區。武漢剪紙的品種主要有刺繡花樣、喜花、窗花、燈籠四大類，紋樣數以千計；剪紙的形式又可分為單幅剪紙（肚兜兒花）、雙幅剪紙（鞋花）、枕花、分塊剪紙（虎形圍涎）等四種，並出現了如武漢的蔣在譜、戴振鵬，孝感的唐芝斌、左道同等一批比較著名的剪紙藝人。特別是武漢的蔣在譜，從藝50多年，在長期的剪紙藝術生涯中逐步形成了粗中有細、層次清晰、豐滿勻稱、花中有花的獨特風格。在創作設計中，他善於抓住現實生活中最動人、最傳情的瞬間神態，用誇張手法，點、線、面巧妙結合，使各種人物、花卉、禽類千姿百態，躍然紙上。武漢剪紙色彩鮮豔、裝飾性強，具有濃郁的地方色彩。

‖ 廣東佛山剪紙有什麼特點？

佛山剪紙，具有加工複雜、偏重寫實的特點。它在保留了自己秀麗明快、以線為主的風格基礎上，又進一步加強了裝飾性。主要是採用了鏤金彩繪手法，即用金銀紙刻完後，再在其背後襯以各種顏色的彩紙，使之具有金碧輝煌的效果。其代表作有《梁山伯與祝英台》、《鏤金彩繪花鳥》等。

‖ 河南豫西剪紙有什麼特點？

河南豫西剪紙，一般集中在靈寶、盧氏、陝縣、洛寧、新安等地。豫西剪紙的種類有窗花、牆花、頂棚花、紙紮花、燈籠花、供花、枕花、鞋花、帽花等10 多種，剪的方法有單、疊、拼、點、勾、襯、雙等多種。在豫西，剪紙還是當地姑娘出嫁時，別具一格的嫁妝，人們會根據這些剪紙來品評姑娘是否心靈手巧。

▍豐富多彩的豐寧滿族剪紙有什麼特點？

豐寧滿族自治縣位於河北省北部，北靠內蒙古，南接北京，是以滿族為主體的多民族聚集區。自200 多年前的清代起，古老的剪紙藝術在這特殊的氛圍中不斷演進發展，逐漸形成了獨具一格的豐寧剪紙。隨著這個地區旅遊業的快速發展，古老的剪紙吸引了眾多遊客的目光，成為搶手的旅遊紀念品。現在小小的剪紙已走向世界幾十個國家和地區，為豐寧贏得了不少榮譽。豐寧剪紙題材廣泛、色彩絢麗，品種上更是豐富多彩，有日常裝飾物，主要是用來裝飾房屋的棚花、氣眼兒花（房屋出氣孔），裝飾物品的桌圍花、炕圍花、門簾走水花及用來裝點衣飾的鞋花、帽花、挽袖花等。也有節慶裝飾物，主要是春節時用的窗花、掛錢（一種單色剪紙，多為長方形，與春聯搭配，懸貼於門楣之上）和端午節時用的葫蘆。更多的則是現實生活的寫照，從1950年代初期反映土改鬥爭的《鬥地主分田地》到近年反映豐寧旅遊業蓬勃發展的《九龍松》、《白雲古洞》等，都是屬於此種類型。以旅遊景點和滿族群眾日常生活為素材的豐寧剪紙作品已經成為中外遊客最喜愛的旅遊紀念品之一。

▍江蘇揚州鞋花有什麼特點？為什麼受到民間的歡迎？

揚州鞋花剪紙，是民間專門用作鞋花的藝術品，其特點是秀麗灑脫、光潔乾淨、構思新穎、布局完美。揚州鞋花以各種優美的花卉見長，如剪梅花，以一朵梅花為中心，左右兩朵相襯，周繞蓓蕾，整齊對稱；剪石榴，4 個石榴各具形態，大小各異，位置參差；剪《龍鳳呈祥》，具有龍雄鳳秀之美；剪童鞋鞋花——《王老虎》，虎的前額上有一個「王」字，並突出虎的雄猛威嚴。這些都體

現了民間工藝品特有的良好寓意，受到許多老百姓的喜愛。

北京剪貼畫是什麼樣的剪紙工藝品？

北京剪貼畫，是一種將剪紙、繪畫結合在一起的美術工藝品，其風格別具一格。它始於清代，其製法是：先沿彩筆的邊緣剪下，圍在約32開大小的蒲白紙上，一張白紙上貼一個或數個圖案不等。如在五月端午節上用的《五毒圖》，中間是一倒貼葫蘆，下面再分靈芝、櫻桃、蒲棒、符兒等等，葫蘆上面畫有五毒（蛇、蠍、蚰蜒、蜘蛛、蟾蜍）、八卦等，或做成刺繡的花樣，或貼在門窗上驅邪，也可單純供人們觀賞。

北京「風箏哈」指誰？有什麼特點？

「風箏哈」，是北京市著名風箏製造世家的簡稱，其創始人為哈國良，回族人，曾在琉璃廠開設「開記風箏鋪」。他所製的風箏選材嚴謹，全為高級絹製品；骨架堅固平整，畫工精緻生動。主要品種有：雲龍、五福、沙燕、梢罐、大門燈、鍾馗、劉海等。其中《瘦沙燕》是其代表作，在全國有很大的影響。哈記風箏最大的特點，是從風力大小出發製作不同應力的風箏。正由於吃風力強，放飛起來不打旋、不栽跟頭，而且引線比較直，飛得高、飛得穩。哈家第二代傳人哈長英，曾製作「蝴蝶」、「蜻蜓」、「仙鶴」、「花鳳」4 只軟翅風箏，在1915 年，為慶祝巴拿馬運河開航舉辦的世界博覽會上參展。哈家第四代傳人哈亦奇，自幼聰明好學，又有繪畫功底，在發展哈家風箏的技藝上既有繼承，又有創新，僅製作沙燕風箏種類就多達上百種。他能製作小到僅10公分的掌中燕，也能製作5公尺長的巨龍風箏，因而深獲同行的讚賞，也得到國家的重視。他曾多次出國表演、傳藝，受到國際友人的讚揚。

津門民間風箏的藝術特色是什麼？

津門風箏即天津風箏，其大多為組裝型，可以拆裝折疊，非常有利於出口海

外。津門風箏色彩鮮明，對比強烈，形體和紋路皆呈現楊柳青年畫中富有像徵意義的圖案化，頗具民間藝術特色。天津風箏尤以魏文泰所紮製的《弦上飛》、《送飯兒》、《蒲子》、《天女散花》等最為有名。其作品清新、明快、絢麗，特別是代表作品《鑼鼓燕》風箏，極適於放到幾十公尺的高處，再襯以藍天白雲，仰望效果極佳。1915年《鑼鼓燕》風箏曾在舊金山世界博覽會上獲得銀質獎章，從而贏得了「風箏魏」美稱。

‖ 濰坊風箏最突出的特點是什麼？

濰坊風箏始於明代，到清代中葉已名聞遐邇。每到清明節前後濰坊就成為全國馳名的風箏交易市場，曾有詩曰：「風箏市在東城牆，購選遊人來去忙。花樣翻新招主顧，雙雙蝴蝶排成行。」足以反映當年濰坊風箏市場的火爆。濰坊風箏有文人風箏和藝人風箏之別。文人風箏多出自文人墨客之手，彩繪雅緻、寓意深遠；藝人風箏最突出的特點是利用和吸收楊家埠木刻年畫的技巧，其畫工細膩、紮工精巧、造型優美，放飛高而平穩，具有濃厚的生活氣息和鄉土氣息。在每年一度的濰坊國際風箏節上，濰坊長串大龍風箏最為搶眼。藍天白雲之中，一條東方巨龍騰空放飛，昂首甩尾，雙睛轉動，龍口還綻出一朵朵彩花，那神態如長吼、似施威，遨遊在太空，觀者無不動情，雀躍歡呼。

濰坊微型風箏

濰坊風箏

什麼是江蘇風箏？

江蘇的風箏甚多，產地幾乎遍布全省，而以南通和如皋的風箏名冠天下。南通風箏形制甚大，又因造型像一塊板子，故稱之為南通「板鷂風箏」。其形狀有正方形、長方形及多角形等。舊時人們在鷂子上裝置哨口，嗡嗡之聲震天動地。如今每逢清明前後，江海之濱，藍天之下，大小不一的板鷂風箏比高、競翔、賽哨，蔚為壯觀。如皋風箏以小著稱，其代表為燕、鷹、蝴蝶、金魚及美人等，尤其是一排九雁陣或十三雁陣風箏名氣最大，其結構精巧，布陣合理，獨具特色。

四川風箏有什麼藝術特色？

四川風箏又稱為巴蜀風箏，其多以美人、仙佛、蜻蜓、鷹、雁、蝴蝶等為題材，並以大為貴；亦有形制較小的風箏，但常以3～5個串在一起，站在地面仰

望天空，舉目所見，滿眼搖搖擺擺的風箏，如群羊擺尾，觀者無不拍手稱絕。

景區景點連結

▌ 遊西安、濰坊 觀剪紙、風箏

　　陝西是中國的「民間剪紙之鄉」之一，在那黃土高原上，八百里秦川，從南到北到處都有心靈手巧的婦女在剪刻各種藝術圖案的剪紙，這裡的剪紙高中低檔都有，做成賀卡、桌曆、掛曆、畫冊等，具有濃郁的鄉土氣息，是值得收藏饋贈的工藝禮品。陝西既是剪紙藝術的發源地，而其省會城市——西安，早在2000多年前也是風箏藝術的發源地。

　　西安自古就是中國民族政治文化的中心，周、秦、漢、唐等十三朝都曾在此建都，作為一個歷史名城，它有眾多的遺址古蹟，如半坡遺址、阿房宮遺址、漢長城遺址等非常著名。半坡位於西安城東的滻河岸邊，是黃河流域一個典型的母系氏族公社的村落遺址，距今已有6000多年的歷史。內有墓葬200多座、儲藏物品的窖穴200多個、生產工具和生活用具約萬餘件。西安古遺址中最著名的當數世界第八大奇蹟——秦始皇陵兵馬俑。秦始皇陵兵馬俑由三個成品字形的坑組成，其中一號坑為「右軍」，埋葬著與真人真馬大小相同的兵俑、陶馬6000多件，各種兵器約一萬多件；二號坑為「左軍」，有兵俑、陶馬1300多件，戰車89輛，這是一個由步兵、騎兵、戰車等三個兵種混合編組的軍陣，這是秦帝國軍隊的精華；三號坑是統率地下大軍的指揮部。這些兵俑有弓兵、甲兵、騎兵，還有身披重盔甲的將軍，他們造型生動，雕塑精美，規模巨大，布成了數十個整齊的方陣，氣勢磅礡令全球矚目，舉世震驚。

　　山東濰坊是中國著名的風箏之鄉，其製作的風箏以做工考究、繪製精細、起飛高穩聞名中外，每年的濰坊國際風箏節是一年一度的國際風箏盛會，每年4月20日至25日在濰坊舉行。自1984年開始，至2004年已連續舉辦了21屆，吸引著大批中外風箏專家和愛好者及遊客前來觀賞、競技和遊覽。1988 年，濰坊被推舉為「世界風箏都」。1989年，成立國際風箏聯合會，總部就設在濰坊。在濰

坊還有世界上最大的專業博物館——濰坊風箏博物館，歷屆國際風箏的佳作精品，都在這裡陳列展出，其題材廣泛、造型各異、紮技精湛，令人眼花繚亂、流連忘返。在整個風箏節期間還伴有豐富多彩的民間傳統藝術活動。如傳統的民族花燈，在夜幕下呈千姿百態，栩栩如生；繽紛奪目的民族焰火，以其絕妙的燃放技巧，令觀眾拍手叫絕。

背景分析

　　年畫，是中國傳統的民俗藝術品，因在新年（農曆年）時張貼，故名年畫。中國人民因盼望來年能幸福安康，有一個「五穀豐登」的好年景，每逢新春佳節，幾乎家家戶戶都要在門窗、牆壁，甚至箱櫃、缸甕上貼上各種各樣含有「吉祥喜瑞」寓意的吉利畫，以表祝願。另外，人們還用那些供民事用的「曆畫」和用以驅魔闢邪的「門神」、「灶王」畫像，貼在門前、灶前，祈願長年消災免禍、子孫安康，這些畫統稱為年畫。

　　中國的年畫約起源於漢代，發展於唐宋，盛行於明清。年畫最早是由門神畫發展而來的。漢代民間已有門上畫勇士的習俗；唐代吳道子畫鍾馗捉鬼以闢邪，這是年畫的最初形式。年畫最繁盛的時期是清代雍正、乾隆年間。這一時期社會安定，經濟好轉，年畫已在民間廣泛流傳，其表現範圍的擴大和技法的提高，加上當時畫院的普遍建立、文人畫的發展、西洋繪畫的傳入、風景版畫的提倡、銅版線圖的刻印等，都極大地促進了年畫的興盛。抗日戰爭和解放戰爭時期，很多青年畫家創作了眾多具有革命新思想的年畫。這些新年畫在形式上吸收了傳統年畫的特點，在構圖、色彩、造型等方面又有了很大的創新，印刷技術也有很大的進步。除了木刻年畫外，年畫還出現了水粉年畫、月份牌年畫、工筆年畫等其他品種。至今，年畫仍是中國美術作品中發行量最大、影響面最廣的形式之一。

工藝畫

　　中國工藝畫歷史也十分悠久，品種繁多、技藝精湛，在世界上享有很高的聲譽，較著名的工藝畫有貝雕畫、羽毛畫、剪綵貼絨畫、烙畫、鐵畫等。近百年來，特別是1990年代以後，工藝畫蓬勃發展，新品種不斷湧現，如樹皮畫、麥稭貼畫、軟木畫等有數十種。早在18000　年前的舊石器時代晚期，北京周口店龍骨山的「山頂洞人」已將貝殼、骨頭等經過精心磨製和鑽孔後穿在一起，做成了最早的裝飾藝術品——「串飾」，並用貝殼做成斧或刀。以後在歷代工藝品中，利用貝殼為原材料和直接用貝殼做器皿的更比比皆是，螺鈿工藝在漆器、家具、盤、杯、箱、櫃、瓶的應用上已經較為普遍，成為中國傳統實用工藝美術品中的一個重要組成部分，貝雕畫就是在螺鈿工藝的基礎上發展起來的。羽毛畫也是中國工藝畫中歷史最悠久的品種之一，春秋時期就已用各種羽毛製成各類裝飾

品。唐代由裝飾品發展到製作平貼羽毛畫，據史料記載，當時做成的「立文屏風」可謂是中國最早的羽毛畫。陳列於故宮博物院工藝館內有兩件「點翠松竹插屏」，都是清代的作品。由此可見，羽毛畫在中國已有悠久的歷史。中國的工藝畫品種很多，材料廣泛，如貝殼、麥稭、通草、回絲、綢緞布頭、樹皮、木板、蝶翅等，經過工藝加工，均可製作出具有鮮明藝術特色的手工藝品。

閱讀提醒

第一，要瞭解由於各地的風俗習慣差異及地域文化的不同，中國的年畫、工藝畫都各有自己的特色；

第二，中國種類繁多的工藝畫由於它們使用的材料、工具不同，工藝也各異，因此這些工藝畫各具千秋，相互之間不可替代。

知識問答

‖ 中國年畫主要的藝術特色是什麼？

中國年畫的藝術特色主要有：

構圖豐滿，色彩鮮豔

過年時人們處於興奮與喜悅的情緒之中，因此，民間年畫不僅要內容吉祥，而且構圖、色彩都要服從這一前提。年畫的構圖大都於飽滿勻稱中追求變化，主次分明、層次井然，但並不追求奇險，也不留過多的空白。色彩鮮豔則要求內容吉祥、情緒歡快的年畫，適合用紅火鮮豔而響亮的色調加以渲染，即使貼在簡陋的農舍牆上，也頓時滿室生輝，增加了節日氣氛。

諧音寓意，吉祥喜慶

年畫中吉祥思想內容的藝術手法異常豐富，其中最常見的是象徵和寓意的形式，以表現人民追求幸福生活的願望和心態。歸納起來大略有以下幾類：①將白

然界某些動植物的本身屬性加以延伸構成吉祥圖案。如白鶴被視為仙家伴侶，山嶽歷經滄桑而無損，因而民間年畫中常以松鶴延年、壽比南山象徵長壽。②將自然界動植物形態的特點賦以美好的寓意構成吉祥圖案。如用梅花五瓣寓意五福等。③藉字、詞中的同音以附意構成吉祥圖案。如喜鵲諧音喜，魚諧音餘（富餘）。④以民間傳說中的神話人物構成吉祥圖案。民間傳說中有許多神話性人物，大多皆能給人們帶來幸福，因此民間年畫吉祥圖案中大量出現此類形象，常見的有以下幾種：福、祿、壽三星，財神、八仙等。

形象俊美，情節動人

形象俊美要求年畫中的藝術形象力求比現實生活中的人物更鮮明、更生動、更傳神。民間畫師繼承了中國繪畫中氣韻生動的傳統，非常重視鮮明地表現不同人物的品格和氣質，要求畫出平民的質樸善良，名士的清高文雅，忠臣的耿直。情節動人要求帶有故事性的年畫，必須有動人的情節，才能吸引人、感動人，引人入勝，具有藝術魅力。如劉備招親，則往往擇取劉備與孫尚香結成佳偶的「龍鳳呈祥」。

體裁多樣，形式新穎

民間年畫根據不同地區生活條件及居住環境的裝飾需要，創造了不同大小開張及橫豎方直等多種形式，種類之繁多，樣式之活潑、豐富，是其他畫種難以企及的。從裝飾環境的不同樣式分，則可分為門畫、中堂、橫批、對聯、條屏、炕圍畫、窗畫、福字燈、桌圍、燈畫等。

‖ 什麼是天津楊柳青年畫？其藝術特色是什麼？

楊柳青木刻年畫（簡稱楊柳青年畫），是中國北方著名的民間木版年畫，因發源於素有「小蘇杭」之稱的天津市西郊楊柳青鎮而得名。早在明代末年，年畫坊就已在這座古鎮出現，並逐漸發展到周圍的32個村莊，從而促進了這一帶年畫製作「家家擅點染，戶戶會丹青」的繁榮局面。

天津楊柳青年畫—— 門神

楊柳青年畫，採用木版套色與手工彩繪相結合的製作方法，經過創作畫稿、勾描、印墨線、套印、彩繪等工序完成。它保持著木版年畫濃厚的情趣，又突出

了手工彩繪明快鮮豔的風格。其藝術特色是構圖飽滿、層次分明、筆法勻整、造型簡練、色彩鮮豔、畫面熱鬧喜慶，具有濃烈的地方生活氣息。年畫中人物的頭臉、衣飾等重要部位，多以粉、金暈染，別具風格。清末民初，由於農村經濟的衰落，畫鋪作坊日益減少，特別是外來新式洋畫的興起，對楊柳青年畫構成了嚴重的威脅。從此，楊柳青年畫一蹶不振，瀕臨滅絕的境地。1958年，為弘揚楊柳青年畫，天津市專門成立了楊柳青畫社，推出了一批有影響的精品和人才，使楊柳青年畫再創輝煌。如今楊柳青鎮每年接待國外旅遊者上萬人次，出口年畫達幾十萬件，成為那些鍾愛中國年畫的遊客追根尋源的好去處。

天津楊柳青博物館館藏年畫

蘇州桃花塢年畫製作上有什麼特點？

　　居中國三大木刻年畫之一的蘇州桃花塢木刻年畫，舊稱「姑蘇年畫」，產於蘇州閶門內的桃花塢，迄今已有近500年的歷史。明末，桃花塢年畫曾盛行江南，行銷全中國，並遠渡重洋傳到日本，對日本「浮世繪」繪畫藝術產生了相當大的影響。桃花塢年畫，在明代已美名遠播，此時的年畫在構圖上已近國畫，但又不同於國畫，其色彩明快、亮麗，造型生動，版線比較豐富，立體感強，寓意深刻，有著質樸濃郁的江南水鄉氣息。清雍正、乾隆年間是蘇州桃花塢木刻年畫的極盛時期，當時，藝人數萬之眾，畫鋪50餘家，生意頗為興隆。清咸豐以後，桃花塢年畫漸由盛轉衰，到1950年，蘇州的年畫鋪僅存3家。1950年代後，桃花塢年畫又很快產生行銷效應。近幾年桃花塢的年畫已成為國際市場的搶手貨。100 多個國家的客商紛紛登門選購。桃花塢年畫，在諸多方面有別於其他年畫：在題材方面，多以吉祥喜慶、神像、戲文、民間故事等傳統吉祥的形象為主，運用誇張的手法進行表現，巧妙地把傳統的吉祥形象和諧結合，富於象徵，寓意深刻；在構圖方面，追求豐滿而均衡的藝術風格，豐滿而不讓人覺得壅塞，均衡而不讓人感到平板；在色彩方面，多以成塊的桃紅、大紅、淡墨、黃、綠、紫六色為基調，鮮豔奪目，對比強烈，富有樂觀向上的氣息；在印刷方面，只印部分墨線，其他部分都用彩色套印，富有明顯的樸拙效果；在形式方面，桃花塢年畫有三張紙橫聯起來的「全景床幃」、一張紙的獨幅「中堂」、半張紙豎開的「條幅」，有內容獨立成張的和多張成套的，也有在一張上設多格畫連環畫的，有的畫面上有文字介紹，也有的上文下圖成連環畫，甚至還有可讀可唱，情趣盎然的，令人玩味無窮。

濰坊年畫具有哪些「濃妝豔抹」的特色？

　　濰坊年畫，產於山東省濰坊市，其年畫題材廣泛，想像力豐富，重用原色，對比強烈，風格古樸鮮豔，多以紅、黃、綠、藍、黑五色為基色，具有強烈的時代氣息和深厚的「濃妝豔抹」的裝飾效果。匠人們能在一尺見方的木板上雕刻出300多個胖頭娃娃，千姿百態，多種多樣。其既有貼在農家臨街門上和貼於堂門

上的「武門神」、「文門神」之別；又有貼於農家居室壁的「炕頭畫」、「窗頂畫」、「窗旁畫」和張貼在單扇門上的「文座」和「武座」之分。此外，還有張掛於客廳、書房的「條屏」和「中堂畫」，以及「扇面畫」等等，具有獨特的藝術風格。濰坊木刻年畫大多出自民間匠人之手，題材大都反映生產勞動、豐收景象，也有農民所喜愛的人物、山水、花鳥、魚蟲、戲曲故事、民間傳說等等。近年來，匠人們又把年畫與風箏巧妙地結合起來，創作了大量反映農民脫貧致富奔小康內容的年畫、風箏，故又有「貼在牆上的風箏，飛在天上的年畫」之美譽，遠銷歐美、韓國、日本及東南亞100多個國家。「莫道年畫小，精美寓深情」，如今濰坊年畫已走出了齊魯大地，成為中國國內旅遊和收藏市場以及出口貿易的傳統民間藝術品。

朱仙鎮年畫具有哪五大特色？

朱仙鎮年畫，產於河南省開封市朱仙鎮。朱仙鎮是中國古代四大名鎮之一，與湖北漢口鎮、廣東佛山鎮、江西景德鎮齊名。朱仙鎮年畫歷史悠久。北宋時期，開封作為全國的政治、經濟、文化中心，經濟繁榮、文化昌盛，民間年畫極為興盛、普及。據《東京夢華錄》記載：「近歲節，市井皆印賣門神、鍾馗、桃板、桃符及財門鈍驢、回頭鹿馬、天行帖子。」當時過年貼門神已成為一種風尚，家家戶戶貼門神，以祈求人壽年豐、吉祥如意、招財進寶、鎮邪除妖。北宋沒落後，開封年畫雖然又獲復興，但已逐漸轉移到朱仙鎮。明清時代為朱仙鎮年畫的興盛時期，年畫作坊有300多家，其作品暢銷各地，於是開封地區的年畫被統稱為「朱仙鎮年畫」。

朱仙鎮年畫

朱仙鎮年畫具有五大特點：其一，線條粗獷，粗細相同。其二，形象誇張，頭大身小，既有喜劇效果又覺勻稱舒適。其三，色彩豔麗，對比強烈，一般多用青、黃、紅三色，用色總數可達10種以上。民間常說：「黃見紫，難看死」，而朱仙鎮年畫黃紫搭配，顏色厚重，對比強烈，不僅沒有難看之嫌，反而色彩鮮豔，與民間過年的歡樂氣氛協調一致。其四，構圖飽滿，左右對稱。其五，門神的類型多，嚴肅端莊。朱仙鎮木版年畫中最多的就是門神，且以秦瓊、尉遲敬德兩位武將為主，樣式不下20餘種。此外還有各種文武門神。其中文門神有五子、九蓮燈、福祿壽等；武門神常是戲曲中的忠臣義士和各類英雄好漢。不同人的房門常貼不同的門神。已婚子女房門貼《天仙送子》、《連生貴子》、《三娘教子》；中年人房門貼《加官進祿》、《步步蓮生》；老年人房門貼《松鶴延年》、《壽星》；少年兒童居室房門貼《五子奪魁》、《劉海戲金蟾》等。

朱仙鎮木版年畫世家張廷旭祖傳的〔關財神〕印版

║綿竹年畫的傳統製作方法是什麼？

綿竹年畫，產於四川省綿竹市。綿竹市盛產綿竹，它是造紙的好材料，因而被稱為「竹紙之鄉」。綿竹年畫歷史悠久，明末清初時進入繁盛時期。乾隆、嘉慶年間，這一帶有大小年畫作坊300多家，年產年畫1200多萬張，產品除銷往西南各地外，還遠銷印度、日本、越南、緬甸等國家和港澳地區。綿竹年畫的傳統製作方法，是先由畫師起稿，經過落墨、刻板，在粉籤上印出輪廓線，再以手工彩繪、描線，最後開像而成。構圖講求對稱、完整、飽滿，主次分明、多樣統一。色澤單純豔麗、強烈明快，構成紅火、熱烈的藝術效果。用線講求洗練流暢、剛柔結合、疏密相間，具有強烈的節奏感。造型常使用誇張、變型、象徵、寓意等表現手法，從而形成綿竹年畫質樸、粗獷、潑辣的藝術特點，具有濃厚的四川鄉土氣息。

▎鳳翔年畫為什麼被稱為「東方智慧的結晶」？

獨具風格的鳳翔年畫，產於陝西省鳳翔縣，被國外收藏家讚譽為「東方智慧的結晶」，在世界著名博物館內皆有收藏。鳳翔年畫內容豐富，形式多樣。舊藏版有秦瓊、敬德、加官、進祿、立弼、方相、國泰民安、龍鳳呈祥等，對於美化環境、陶冶情操，激勵人們勤勞致富造成了重要作用。鳳翔年畫大多與當地鄉土民俗密切相關，寄託著人們嚮往太平安寧的美好願望，鄉土氣息頗為濃郁，作為民間藝術品備受前國際奧委會主席薩馬蘭奇的青睞。

▎內畫壺為什麼稱為「中國一絕」？其形成的典故是什麼？

說起內畫，不得不從鼻煙說起。鼻煙是在研磨極細的優質煙草中，加入麝香等名貴香辛藥材，並在密封的蠟丸中陳化數年或數十年而成。16世紀末，煙草由美洲經呂宋傳至中國。中國的東北地區，特別是滿族、蒙古族地區，很快就興起吸聞鼻煙的習俗。鼻煙傳入中國後，中國人先是利用傳統藥瓶盛放鼻煙，在此基礎上利用了多種材質和製作工藝來完善鼻煙的盛具。在使用過程中發現，那種口小腹大的瓶子存放鼻煙更有好處，能夠保證鼻煙長期使用而不變質，並且攜帶方便，樣式具有中國傳統的美感。另外以皇帝為首的封建貴族，奢靡至極，他們

使用的鼻煙壺往往蒐集名貴的材料，由技藝精湛的工匠設計、製造。這種鼻煙壺更為精緻美觀。而內畫壺的形成則有一段有趣的傳說。乾隆末年，一位地方上的小官吏嗜好鼻煙成癖，當玻璃鼻煙壺中的鼻煙用盡時，他便用煙籤去掏挖黏在壺壁上的鼻煙，久之，在內壁上形成許多的劃痕。和尚看見後受到啟發，他透過實驗，用竹籤烤彎削出尖頭，蘸上墨在透明的鼻煙壺內壁上作畫，於是這種奇特的內畫就誕生了，並逐漸在國際上得到許多著名收藏家的認可。內畫壺集中國袖珍工藝美術之大成，堪稱「中國一絕」。

▍北京、衡水內畫壺各具什麼工藝特點？

內畫壺產地有北京和河北衡水兩個地區。內畫壺產生於清代乾隆年間，至今已有200多年的歷史，用途多作鼻煙壺。製作方法是將料器製成的瓶子用鐵砂在瓶內搖磨成乳白色玻璃瓶，然後用極其精細的特製竹筆在小瓶內反畫出各種人物、山水、花鳥等圖案，因在透明的玻璃瓶內壁作畫，故稱內畫。內畫壺是一種觀賞性與實用性相結合的袖珍工藝品。北京內畫壺的藝術特點是，富有晚清文人繪畫的風格，即詩、書、畫相結合，繪製精細、形神兼備、古色古香，因質地不同分為玻璃、水晶、瑪瑙三類。衡水內畫壺是以著名工藝美術家王習三為代表，在繼承明清傳統技藝的基礎上，融合內畫各家流派之特長而發展起來的，在國際市場上被稱為「冀派」。王習三創作的《清代帝后肖像》和《歷屆美國總統肖像》系列內畫壺，是「冀派」內畫壺的代表作品。1970年代時，衡水內畫壺借鑑內畫壺和清代古月軒鼻煙外釉彩繪的技法，採內畫、外畫兩種技法之長，首創外壁雕刻、內壁繪畫的鼻煙壺，出口後備受國外收藏家的歡迎。

▍陝西唐龍壁畫的獨特工藝表現在哪裡？

唐代壁畫的藝術仿製品 ──「陝西唐龍壁畫」，是唐代藝術精品的再現。它既是工藝禮品，也是旅遊紀念品和收藏家的珍貴藏品，一上市就在全中國乃至全球旅遊界和禮品界引起了巨大轟動，先後榮獲陝西省首屆旅遊紀念品、工藝品設計大賽金獎和全國首屆旅遊工藝品設計大賽金獎。唐龍壁畫的獨特工藝，表現

在製造技術上，一改傳統臨摹方式為高科技仿真壁材製作，由人工精確地在仿真壁材上繪畫，最後裝框而成成品；在色彩上採用特別配製的顏料複製壁畫，逼真地再現了古代壁畫原作色彩的自然效果，還包括泥土的顏色及雨水腐蝕的痕跡和色彩剝落的效果，甚至可以表現牆面因埋藏多年，經泥水侵蝕後朦朧變化的效果，及產生部分殘破和泥皮裂紋的效果。這些殘缺壁畫的效果往往給人以完美的感受和聯想，從而逼真地再現遠古的色彩及繪畫工藝。

福州軟木畫的絕妙之處表現在哪裡？

福州軟木畫，是一種以木為紙、雕畫結合的手工藝品，又稱木畫，係中國獨有的民間工藝品。其特點是色調淳樸、刻工精細、形象逼真，善於表現中國古典園林景色，意境深邃，充滿詩情畫意，使人觀後如身臨其境。它同脫胎漆器、壽山石雕同譽為福州的工藝「三寶」。福州軟木畫的絕妙之處表現在兩個方面：其一，材料獨特。製作軟木畫的材料並非真正的木料，而是一種西班牙、葡萄牙及阿拉伯等地出產的栓櫟樹的樹皮。其二，製作奇巧。製作軟木畫，要經過選材、雕刻、拼接、裝框等工序。即將經過加工處理的軟木切削成薄片，運用各種雕刻技法，以刀代筆，用手工加以精刻巧鏤，將軟木雕成各種精緻的亭台、花草、山石、人物等，再根據畫面設計布局的要求，巧妙地將各種部件拼接黏貼在綾布或紙坯上，最後裝框配以玻璃外罩，或配以漆器底座玻璃外罩。軟木畫巧用「以小觀大」的藝術手法，具有「叢山數百里，盡在一框中」的藝術效果，被譽為「無聲的詩、立體的畫」。目前，軟木畫已發展到包括各種屏風、掛屏、大小擺件等在內的500多個花色品種，行銷世界上許多國家和地區。

南陽烙畫為什麼稱之為「世界藝林一絕」？

南陽烙畫，亦稱烙花、燙畫、火筆畫。它是以溫度在攝氏300℃—800℃的烙鐵代筆，利用碳化原理，不施任何顏料，在竹木、宣紙、絲絹等材料上取其相應溫度進行勾、擦、點、烘，巧妙自然地把繪畫藝術的各種表現技法與烙畫藝術融為一體，形成自己獨特的藝術風格。烙畫所創作出的書畫作品為茶褐色，古樸

典雅，精美絕倫。

　　早期的烙畫作品，多採用國畫和民間年畫相結合的表現手法，後經歷代匠人的不斷探索實踐，又嘗試吸收了西洋畫的一些表現手法，從而收到理想的藝術效果。烙畫的材料也從竹木發展到宣紙、絲絹，表現形式可以大到十幾公尺長的巨幅壁畫，小到直徑不足一公分的佛珠。南陽烙畫可分為8個系列，20多個品種，上百個花色。畫軸系列包括絲絹、宣紙和樹脂布。作品主要有人物、花鳥、山水、書法。其中人物多以《紅樓夢》、《西遊記》、《西廂記》、《三國演義》以及敦煌壁畫為主。近幾年又推出烙畫彩蛋、賀年片、工藝圓珠筆桿、套色烙畫、樹脂布烙畫等。南陽烙畫的圖案設計也刻意求新，巧妙地把南陽的文化古蹟和名人、名畫設計成烙畫圖案，畫面生動逼真，人物栩栩如生。許多烙畫工藝品已成為國家瑰寶和饋贈國際友人的重要禮品。烙板畫《清明上河圖》等作品氣勢雄偉，工藝精湛，分別陳列在人民大會堂和廣父會「珍寶館」內。1987年3月，上千件南陽烙畫作品在新加坡展銷引起轟動，當地的媒體評論：「以火筆在木板、宣紙、絲絹上作畫，真是世界藝林一絕！」

烙畫葫蘆

肇源玻璃畫為什麼說具有韻味無窮的風格？

　　肇源玻璃畫，產於黑龍江省的肇源，具有文雅清新、色調和諧，畫面明快、渾厚的藝術特點。玻璃畫，顧名思義即在玻璃上作畫。由於玻璃的透視作用，使玻璃畫與一般繪畫不同，具有此面作畫、彼面欣賞的特點，因此，對於人物、動物、風景的透視關係，左右動態，前後次序等，在起稿繪製時就講究有反有正。

玻璃畫工藝原先並非中國所產，而是在明代由歐洲傳入，首先在廣東等地的通商口岸流行，叫「玻璃油畫」或「畫鏡」。清代乾隆年間，在廣東的泉州和福建的漳州，已出現有很多專畫玻璃畫的藝人。特別是這一時期，中國製造出被稱之為「乾隆玻璃」的優質玻璃，從此，玻璃畫藝術在內陸也發展起來，流行於江、浙、京、津以及山西、黑龍江一帶，並且逐漸形成了色彩明麗、手法細膩、富麗堂皇的民族風格。

繪製玻璃畫的技法有工筆重彩法、陰刻填彩法、金銀襯色法、蠟筆畫法和多層重合法。目前，較多使用的是以墨為骨、色彩渲染的方法。它把中國畫的筆墨技法運用到玻璃畫上來，將西方油畫、水粉畫的色彩與中國畫的筆墨技法融為一體，形成了韻味無窮的獨特風格。一方面，運用國畫的點、染等畫法，表現山水、人物、花鳥的形態和意味效果；另一方面，又借鑑西洋繪畫的技法，用鮮豔的色彩來體現景物的立體感和空間感，從而擯棄了過去大紅大綠的顏色單調、畫面呆板的畫風，形成了一種清新淡雅的特點。

‖ 廣州玻璃刻畫的圖案是如何刻製出來的？

玻璃刻畫，是清末從國外傳入廣州的，經過上百年的發展，玻璃刻畫已成為嶺南獨具特色的工藝品。至1930年代中期，經營廣州玻璃刻畫的公司有六七家，從事刻畫製作的匠人近百人。抗日戰爭期間，廣州刻畫玻璃業日漸衰落，至1940年代末，全行業倒閉。1950年代初期，廣州玻璃刻畫才得到恢復，並創作了一大批優秀製品。廣州玻璃刻畫是以石蠟溶液均勻平塗於玻璃平面上，然後用針尖刮劃出圖案紋樣，隨後用氫氟酸進行腐蝕。氫氟酸透過刮去的石蠟線直接腐蝕玻璃表面，將石蠟清除後，就呈現出柔順流暢的銀光刻線。後來，因生產量日益增大，為提高工效，藝人們改革工藝技術，採用針尖雕刻機，按圖描畫，再進行腐蝕。特別是刻畫藝人談弼運用銀光刻畫和套色刻畫的工藝，創作了一批具有高水平的山水、花鳥、走獸、人物、博古圖案、金石書法等題材的玻璃刻畫工藝品，受到藝術界的青睞。廣州玻璃刻畫不但是室內裝飾工藝品，而且是高雅的藝術精品。

永春紙織畫有什麼特點？

永春紙織畫，產於福建省永春地區。紙織畫的製作工藝原理與杭州絲織畫相似，都靠精巧的手工，經過繪畫、裁剪、紡織三道工序製成。其先在一張宣紙上繪好圖畫，用一種特製的小刀，按一定規格，把紙細心地裁成一條條粗細均勻的纖細紙條，一般寬不到2公釐，頭尾不斷，粗細一致，作為經線；再取潔白的宣紙，裁成大小和經線一樣的線條，作為緯線；然後，像織布一樣，用一架特製的織畫機把經緯線編織起來；最後，再根據畫面的需要補上各種顏色，一幅獨具特色的紙織畫就製成了。製成後的紙織畫畫面紙痕縱橫，井然有序，經緯顯現，淡雅清新，猶如覆上了一層薄紗，有著獨特的韻味。

紙織畫的歷史悠久，早在隋末唐初，永春就有紙織畫的製作。據《留青日札》載，明代嘉靖年間，奸相嚴嵩事敗被抄家，在沒收的眾多財物中就有紙織畫一項。清代康熙、乾隆兩帝都十分鍾愛紙織畫，並常在宮廷裡張掛，故宮博物院現仍收藏有乾隆帝御筆題字的紙織畫屏風。

紙織畫題材廣泛，有山水花鳥、飛禽走獸、歷史人物、戲曲傳說等。畫法乃中國畫手法，寫筆、工筆皆有，畫面如浮雲、輕紗、煙雨，具有素雅、和諧、朦朧之美，既是廳堂、書房獨特的觀賞藝術品，亦是饋贈親友的珍貴禮品。紙織畫在200多年前就行銷到東南亞各國，目前，又是歷屆廣交會工藝品的熱銷產品。

什麼是潮州麥稈畫？

潮州麥稈畫，產於廣東省潮州地區。麥稈畫是潮州很有名的工藝品，這項工藝是將麥稈染成各種顏色，剪貼成各種花草、蟲魚、鳥獸、山水、人物等圖案，再黏貼在大屏風、大小掛件、珍品盒、茶葉罐、書籤、畫片、賀年卡等物品上，使之成為製作精巧、畫面清新悅目的珍品。它使本來當柴火燒掉的麥稈變成了千姿百態的工藝品，每年大量遠銷世界各地，深受國外遊客的歡迎。

什麼是漳州棉花畫？

漳州棉花畫，產於福建省漳州地區。這種畫的製作工藝是以脫脂棉、樹膠、金絲絨等為材料，再配以絲綢山水為背景，塑造出各種山水、花鳥和人物，然後鑲於鏡框中，從而成為獨具一格的工藝美術品。漳州棉花畫畫面層次分明，顏色深淺有致，美觀大方、雅俗共賞，是一種極為別緻的裝飾畫。

‖ 梁平竹簾畫為什麼別具一格？

梁平竹簾畫，產於四川省梁平縣。這裡盛產各種竹子，在宋代就以產竹紙聞名。該地編織竹簾的技藝十分精細。過去，人們用它作為幕簾，如轎子上的門簾、窗簾，後來發展到臥室的門簾、窗簾、燈簾以及堂簾等，並與書畫相結合發展演變為在竹簾上作畫。藝人們也在紙簾、幕簾的基礎上，試製掛於牆壁的竹簾畫。竹簾為髹米色，按照國畫形式要求，中間留白色堂心，塗以白粉，然後在白堂心上作畫，掛在客廳的粉牆上別具一格。後來除白色外又增加了硃砂、天青、石綠等色的堂心，很受歡迎。一時民間婚喪嫁娶，都以送竹簾畫為禮品，在當地成為風俗。清代畫家竹禪大師也曾為梁平竹簾題詩作畫多幅，使竹簾畫聲譽倍增。後來，燕洪順等匠人逐步改進編織工藝，品種除畫簾、轎簾、門簾外，還有桌圍、帳圍等。1950年代初，由100多名專業匠人組成了合作社，後來發展成為梁平竹簾廠。1959年，梁平和重慶市美術幹部共同設計、安裝了大型寬幅竹簾機，成功地織出了3公尺多寬的竹簾畫，其寬3公尺多，長5公尺多，每0.3公分竹簾約由40多根竹絲織成，均勻細膩，無雜色、無疤痕、無接頭，其中每幅竹簾約用竹3500 多公斤，耗費1000多個工時，歷時50天而製成。另外著名匠人謝大坤和徒弟段嗣光等，大膽創新，除了恢復失傳多年的燈簾、枕席、蚊帳等傳統產品外，還創造了竹簾宮燈、壁燈等新產品，使竹簾畫與日用品緊密地結合起來。

‖ 吉林樹皮貼畫具有哪些獨特之處？

在長白山和大、小興安嶺的森林中，大量生長著樹幹端直的樺樹，很早以前就被鄂倫春、鄂溫克族人民所認識和利用，滿族人民則更進一步發展了樺樹皮工藝。吉林樹皮貼畫的製作工藝，精巧而複雜。其原料——樺樹皮，多在秋末採

集，並壓平、包裝，及時晒乾，撒上防蟲劑，以防發霉、生蟲。凡是採用浮雕形式的樹皮貼畫，都要先以椴木、白板紙製作胎形，然後把刻好的樹皮按工藝要求，黏貼在胎形上。樹皮黏貼的方法，大致有平貼、拼堆、排列、層遞等。平貼法，以線或面來表現物象的形狀、色彩、透視關係等，層次多、效果好；拼堆法，以兩片以上的樹皮拼貼而成，適宜於表現樹幹、人物服飾、建築彩畫等；排列法，是根據物景的形狀，有規律地排列黏貼，如表現鳥羽、琉璃瓦等；層遞法，是用不同色澤的樹皮遞層粘貼，以表現遠近、虛實關係。

樹皮貼畫在黏貼、組裝後，還要配以相適應的畫框。國畫形式的樹皮貼畫多採用裝裱形式，單邊、圓素框、安裝黃銅掛環；油畫形式的樹皮貼畫則多用斜面素框等。近幾年來，吉林樹皮貼畫有了新的發展和提高，廣大匠人和設計人員在充分發揮材料和工藝製作特點的基礎上，借鑑了傳統國畫的某些表現手法，做到形神兼備。如國畫形式的樹皮貼畫表現葡萄、核桃、花卉等，頗有詩情畫意。特別是樺樹皮上有時生長著蘑菇狀的寄生植物——樹磯子，質地細密，白如美玉，藝人們把它切成薄片，製成花鳥畫，風格高雅，很受人們的歡迎。

‖ 什麼是大連貝雕畫？

大連貝雕畫，始於1958年，由貝雕藝術家王波創製，他運用貝殼的質感、色彩、形狀，刻畫山水、人物、花鳥等不同題材。尤以人物、花鳥作品見長。花卉多用螺狀貝，玉蘭花用白孔螺、牡丹花用紅雞心螺、野菊花用淡黃色的日月貝等；鳥禽的眼睛則用米粒大小的螺黏結。大連貝雕的佳作有《姑蘇秀色》、《引吭三唱》、《大觀園》、《九歌圖》、《長空舞》、《喜慶豐登》等，再配上精緻玻璃畫框，顯得十分高雅華貴。大連貝雕畫作品大都設計巧妙、主題突出、立意深刻。

‖ 內陸獨有的荊州淡水貝雕畫有什麼特點？

湖北省仙桃市沙湖地區，河流、湖泊星羅棋布，盛產各種淡水珍珠貝。如三角帆蚌大而扁平，頭部呈白色，尾部呈茶褐色，紋理如同行雲流水；水葫蘆蚌則

大而厚，質地細密，色彩豐富；柳葉螺、香蕉螺形狀多樣；琉璃蚌潔白無瑕，可與玉石媲美等等。早在明、清時期，沙湖地區的民間匠人就用這些貝殼製成精美的鈕扣。從1970年代起，沙湖貝雕畫與室內裝飾、生活用品、服飾、旅遊紀念品相結合，創作了貝舟以及北京頤和園的石舫、宮殿、蘇州園林等。貝雕畫「龍舟」龍首高昂含珠，有飛騰之感，舟上亭台樓閣、畫棟雕樑，長廊、桅燈等錯落有致、曲折迴旋，整個作品結構完整，氣勢宏偉，晶瑩華麗。

▌小巧玲瓏的北京彩蛋有什麼風格？

北京彩蛋，是一種起始於民間的小巧玲瓏的手工藝品。因為它比起大件的牙雕、玉器等工藝品價格低廉，所以銷路較廣，深受東南亞及歐美等國家和地區遊客的喜愛。北京彩蛋歷史悠久，清末民初時，青山居等古玩攤子就曾出現過「彩畫蛋」。那時的彩蛋，是煮熟之後，再畫上簡單的花卉、臉譜之類，畫工比較粗淺。當時民間有一句諺語，叫「雞蛋畫花假充熟」，可見，那時的雞蛋都是煮熟後再畫的。相傳，清光緒三十年左右時，曾在打糖鑼的貨郎擔上出現過畫有京劇臉譜和雞、狗、豬等十二屬相的彩蛋。北京的彩蛋品種繁多，花色新穎。如山水彩蛋，層巒疊嶂的山峰、巍峨的殿台樓閣、飛瀉的瀑布溪水，構成一幅幅美麗的畫卷，一望千里，頗有意境。再如花鳥彩蛋，在小小的畫面上，鳥兒展翅飛鳴、花兒迎風滴翠，一派鳥語花香的生動場面。還有仕女彩蛋，那嫵媚的十二金釵、婀娜的八音仕女，無不令人交口稱讚。而嬰戲圖彩蛋更為精妙，生動地描繪了過去兒童從春節放爆竹、鬧花燈，夏季游泳、採蓮到秋季鬥蟋蟀，冬季堆雪人等情景，具有濃郁的生活氣息。

北京彩蛋繼承了國畫的傳統技法，布局結構嚴謹，景物虛實得體，具有中國畫的典型特色。同時，其外表潔白、質地細膩，而且有琺瑯質的特色。另外所繪畫面精美，色彩明麗，水墨淋漓，淡雅宜人，給人以美的享受。

▌別具一格的汕頭瓶內畫有什麼獨特風格？

汕頭瓶畫，是1972年由匠人吳松齡所開創，經過20多年的發展，今天已成

為獨具地方特色的著名內畫藝術品。汕頭瓶內畫多用圓形瓶，由廣州玻璃廠用玻璃管加工製成，內壁呈環形長卷狀，使瓶內畫壁面更寬闊。這樣，從瓶體造型到畫面效果，形成了汕頭瓶內畫的獨特風格。汕頭瓶內畫有扁瓶和圓瓶兩類，圓瓶有大、中、小三款。汕頭瓶內畫用筆，多以鐵線彎曲為筆桿，狼毫為筆尖，以國畫顏色和墨繪畫。汕頭瓶內畫汲取各家所長，但主要借鑑嶺南派的國畫風格，使之線條纖秀，用筆潑辣，色彩鮮豔，再加上在瓶外描金並加琺瑯增彩，從而獲得金碧輝煌、瑰麗多姿的效果，從而形成了汕頭內畫的又一獨特風格。傳世的作品有《白鶴圖》、《百馬圖》（均為吳松齡所作）。

景區景點連結

▌遊年畫之城 訪繪畫之鄉

天津的楊柳青年畫、蘇州的桃花塢年畫、濰坊的楊家埠年畫號稱「中國三大木刻年畫」。它們在中國民間工藝畫的歷史上占有重要地位。楊柳青鎮位於天津西部，其風景宜人，素有「小蘇杭」的讚譽，每年吸引著幾萬中外遊客。該鎮的石家大院原係清末八大家之一石元仕的住宅，1991年石家大院被天津市人民政府批准為市級文物保護單位，並命名為「天津楊柳青年畫博物館」。該館陳列室內存放著明清至今的許多年畫珍品，如清康熙至乾隆時期的《福普吉慶》、《仕女遊春》、《金玉滿堂》、《盜仙草》等；清嘉慶至道光時期的《十不閒》、《四藝雅劇》等。在四合院式年畫作坊的展室中間，以泥人形式表現刻製年畫的五大工序：勾描——刻板——套印——彩繪——裝裱，形神兼備、生動逼真。

姑蘇名勝——桃花塢位於蘇州城內的閶門下，其風景優美，文化底蘊十分深厚，轄區內的環秀山莊、藝圃都是著名的文化遺址，因明代才子唐寅曾在此種桃樹數畝，並作《桃花庵歌》，留下了「桃花塢裡桃花庵，桃花庵裡桃花仙」的名句而揚名天下，桃花塢年畫也因產地在此而得名。桃花塢年畫社設在蘇州工藝美術學院內。院內有一座古色古香的年畫展示廳。廳內陳列著歷年來許多名家及其代表性的作品，並保留著手工刻板——水印——一板一色套印的傳統刻畫工藝，

具有濃郁的鄉土氣息。許多到虎丘旅遊的遊客，都要到年畫展示廳來看一下，以親眼目睹這一傳統工藝畫的製作過程。

　　楊家埠位於濰坊市的寒亭區。這裡有層巒疊嶂，巍城壯觀的雲門山、沂山，有舉世聞名、藝術獨特的駝山石窟、佛像，有代表北方園林風格的偶園、范公亭等，更有聞名中外的楊家埠年畫。寒亭區政府借助每年一度「濰坊國際風箏節」的機遇，積極開發以「楊家埠年畫遊」為主題的特色旅遊，已建成楊家埠書畫院、年畫展覽館等景點，並舉辦了首屆楊家埠風箏年畫藝術節，並有風箏展、年畫展、名人書畫展、攝影展等多項活動，遊客還可欣賞到在楊家埠大觀園內舉辦的「千女紮風箏、百案印年畫」的表演。

織繡工藝品

背景分析

　　中國是古老的絲綢之國，早在公元前4世紀，古希臘人就稱中國為「賽理斯（Seres）」，意思是「絲綢之國」。絲綢的發明應歸功於勤勞智慧的中國婦女。傳說早在5000年前，黃帝之妻、西陵氏之女——嫘祖，就已教民養蠶、繅絲、織製衣服。到了商代，家庭紡織已成為農業生產中的主要勞動之一，織出的綾羅平整而又有花紋，説明這方面已有了較先進的生產技術。戰國時期，絲織品已有綾、紈、綺、錦等多個品種，且工藝精良。1982年曾在湖北江陵楚墓（馬山磚廠1號墓）出土了一批戰國絲織品，數量多、品種全，織造精良，因而被稱為「絲綢寶庫」，其大量的錦、紗織品，不論質量和圖案都反映出當時絲織生產的高度技藝。到了唐代，絲織生產地廣為分布，其中劍南、河北的綾羅，江南的紗，彭、越兩州的緞，宋、亳兩州的絹，常州的綢，潤州的綾，益州的錦，都聞名全國。宋代出現了流行全國的著名「緙絲」，絲織生產也開始由專門管理機構錦院管理。

　　另外，中國刺繡的歷史極為悠久，根據近年來各地古墓出土的帛畫和刺繡等實物，可推知刺繡工藝在中國已有兩三千年的歷史。中國著名的刺繡品種有蘇州的蘇繡、湖南的湘繡、四川的蜀繡、廣東的粵繡。它們號稱為中國「四大名繡」。此外，還有北京的京繡、溫州的甌繡、上海的顧繡、苗族的苗繡、南京的雲錦、成都的蜀錦、廣西的壯錦、土家族的土錦等等，品種繁多，都具有鮮明而濃厚的民族特色。蘇繡的歷史可追溯到三國時期，相傳三國時東吳丞相趙達之妹擅長刺繡。她是中國第一個見之於史籍的刺繡家。湘繡起源於湖南的民間刺繡，至今已有2000多年的歷史。蜀繡歷史亦源遠流長，據史料記載，蜀繡在2000多年前的西漢時期就列為「國寶」。粵繡也有著悠久的歷史。據唐代《杜陽雜編》記載，有一位粵繡名匠盧眉娘在宮中當繡匠，能在一尺絹上繡《法華經》七卷，所繡字跡不逾粟粒，細如毛髮，點畫清晰，可謂一絕。

閱讀提醒

第一，要準確把握中國的雲錦、蜀錦、宋錦等「三大名錦」，蘇繡、湘繡、蜀繡、粵繡等「四大名繡」各自的工藝特點；

第二，適當瞭解中國其他織繡工藝品的基本知識；

第三，在條件許可的情況下，可到現場參觀瞭解各種編織技藝的表演和具有代表性的繡花廠，增強感性認識。

知識問答

‖ 雲錦為什麼稱為「雲」錦？

雲錦，產於江蘇省南京市，因錦紋美麗似天上的雲彩，在陽光作用下，色彩豐富多變，金銀閃耀，故名為「雲錦」。雲錦圖案莊重嚴謹，配色燦爛悅目，紋樣變化多端，給人以古樸渾厚、金碧輝煌、勻稱和諧的感覺，極富民族風格和地方特色。自然界及生活中的各種飛禽走獸、花卉蟲魚及象徵吉祥幸福的「八仙」、「萬壽」等，都是雲錦的題材。雲錦分庫錦、庫緞、椿花三類。庫錦，是一種緞地上以金線或銀線織出各式花紋的絲織品，又稱「織金」；庫緞，是緞地上起本色花的單色絲織物；椿花，又稱椿花緞，即在緞地上以各色綵線織出花紋，並以片金絞織花紋邊緣，它是雲錦中最精美的一種。雲錦的品種有各式毯類、靠墊、雨花錦、凸凹錦、雙面錦及家具裝飾錦和藝術掛屏等。

元代雲錦織機

▎蜀錦濃郁的民族風格、地方特色表現在哪裡？

　　蜀錦，產於四川省成都市，是中國久負盛名的絲織工藝品，因四川簡稱蜀，故名蜀錦。成都的織錦業早在漢代就很發達，花色品種亦很豐富，到宋元時，蜀錦已全國聞名。蜀錦是選用優質桑蠶絲，經過精心設計，用精湛工藝織造而成。其質地緊密堅韌，色調豔麗，圖案古樸雅緻，特別是在織錦時以「經」向彩條為基礎提織花紋，並用於少數民族製作服裝，被作為裝飾用，具有濃郁的民族特色和地方風格，深受西南少數民族的喜愛。它曾透過「絲綢之路」遠銷西方各國，也透過海運銷往日本等國，至今，日本的「正倉院」和「法隆寺」還保存著中國唐代至明代的「蜀江錦」殘片。蜀錦是四川目前重要的出口產品之一，在國外受到許多婦女的喜愛。

宋錦與眾不同的獨特技藝是什麼？

宋錦，產於江蘇省蘇州市，因始織於北宋時期，故名宋錦，並沿用至今。宋錦在當時是一種專供裝裱書畫用的織錦，圖案精美、色彩文雅、平整挺括、古色古香，不失為名人字畫和貴重禮品裝幀的高級材料。宋錦織造技藝獨特，圖案多以幾何圖紋配以動物、花卉，常用的有球路紋、龜背紋、方勝紋等。它的經絲分為面經和地經兩重，故又稱為「重錦」。其品種有大錦、合錦、小錦三大類。三類宋錦，各具獨特的技藝。大錦，組織細密、圖案美觀、富麗堂皇，屬高級絲織物，常用於裝裱名貴書畫、高級禮品盒等，也可製作特種服裝；合錦，係用真絲與少量紗混合製成，其圖案對稱連續，多用於一般書畫的立軸、屏條的裱裝和一般禮品盒的裝飾；小錦，則是花紋細小、經濟美觀的大眾化裱製材料，適宜小件工藝品包裝盒的裝飾。

壯錦的民族風格表現在哪裡？

壯錦，是廣西壯族婦女獨創的手工藝品，其主要產地在廣西賓陽一帶，歷史悠久。早在2000多年前，壯族地區就出現了一種名叫「葛布」的織錦，並被列為貢品。到了宋代，壯錦的生產已初具規模。最初生產的壯錦是單色無彩、質地厚重、起方格紋的素錦，當地人稱之為「淡布」。明清時，受蜀錦和雲錦的影響，壯錦由素錦發展為多彩織錦。至今，壯錦藝術不斷發展，產品暢銷全中國，並出口海外。

與漢族的織錦相比，壯錦有著獨特的工藝和濃郁的民族風格，主要表現在以下幾個方面：

紡造工藝獨特

壯錦一直承襲傳統技藝，即以棉線為經，絲線為緯，棉絲混合交織於一體，圖案色彩均在緯線上起變化，故而質地粗厚，圖案渾樸、大方，具有立體效果。

紋飾以幾何紋為主要特色

壯錦以幾何形紋和各種動植物紋為其裝飾主題，自然界中的花草樹木、飛禽走獸以及想像中的龍鳳遊雲，幾乎都有所涉及。

色彩濃豔、對比強烈

壯錦以紅、黃、橙等偏暖色為主色調，對比強烈，雖然沒有漢族織錦施金嵌銀那樣富麗堂皇，但顏色與紋飾圖案相配合，從而達到了一種繁而不亂、豔而不俗的藝術境界，具有濃厚的壯鄉民族文化特色。

苗錦的典故是什麼？

苗錦，是居住在中國西南地區苗族織造的錦，為廣大苗族婦女所喜愛，並經常作為服飾材料。苗錦的最早名稱是武侯錦，這裡記載著一個故事。在三國時代，諸葛亮是蜀國著名的軍事家、政治家。當他率兵趕赴貴州銅仁時，士兵報告說當地正流行痘疫。他立即派人帶了大批絲織品入境，製成衣服、被褥，以防止痘疱擦破感染，使患者早日痊癒。後來諸葛亮便鼓勵人民栽桑養蠶，傳授織錦技術，織成了五彩絨錦。因諸葛亮曾被封為武鄉侯，簡稱「武侯」，人們為了紀念諸葛亮的功績，便將這種錦取名為「武侯錦」，苗錦就這樣誕生了。

苗錦的經線多用自紡白線，緯線則用各色絲絨、絲線，其基本組織為斜紋，多採用人字斜紋、菱形斜紋、複合斜紋等，結構嚴謹、色彩鮮豔。

久負盛名的傣族織錦有什麼特色？

如今人們到西雙版納一帶旅遊，大多要買上幾塊傣族的織錦作紀念，尤其是雲南德宏地區的織錦和西雙版納的「絲幔帳」、「絨錦」等尤為受人喜愛。德宏傣錦多採用菱形幾何紋樣，每個大的菱形單位中由許多小的單個紋樣組成，構成一種富於變化而又嚴整的圖案。能工巧手們常在一個菱形紋樣裡，把亮度相同的紅、白、淡黃、橘黃、翠綠、豔藍、紫等色相配在一起，對比強烈，並被統一在一個濃黑的底色裡，給人以熱烈、鮮明、富麗和光彩照人之感。西雙版納的傣錦則以棉織為主。其紋樣除幾何紋外，收入了許多反映當地地方風格的具體形象，

如日、月、大象、孔雀、馬、人物、花草、樹木、龍、佛寺建築等。這些具體形象的紋樣，或來自對自然界的細緻觀察，或來自生產勞動及宗教生活，再經過織工獨具匠心的藝術處理，使其圖案化、裝飾化，並與幾何紋樣有機結合為一體，從而形成了西雙版納地區傣族織錦獨有的簡潔明快的特點。

‖ 緙絲有哪些獨特的製作工藝？其主要用途是什麼？

緙絲，產於江蘇省蘇州市，又稱「克絲」或「刻絲」，是絲織工藝品中最高級的工藝織物。緙絲始於漢魏，在宋室南遷後流傳於蘇杭一帶，並逐漸得到發展。中國的緙絲一直以蘇州製品為最上乘。蘇州緙絲的織法特殊繁複，不同於刺繡和織錦，技藝易學難精。其製作過程分為調經、牽經、接經、嵌經、畫樣、織緯、整理等十多道工序。織造時，緯線之各色線沿圖案花紋需要的地方與經線交織，所以緯線不貫穿全幅，即古書所稱的「通經斷緯」之法。它以生絲作經線，熟絲作緯線，用竹葉形的小梭按圖稿一絲一梭地控織，變一色，換一梭，畫稿有幾十種顏色，就要使用幾十隻梭子，可見其做工之精細。「斷緯」的技法，使織成的紋樣正反效果相同，與蘇繡中的雙面繡有異曲同工之妙，極富裝飾性。而且成品畫面與素地的接合處，微有高低起伏，致使畫面有浮雕感，近似雕刻，故緙絲又稱「刻絲」。緙絲製品色彩和諧、渾樸高雅，富有光彩，優美耐看，技藝高超，一向被視為藝術珍品。

緙絲的用途主要有兩大類：一類是欣賞性藝術品，如軸畫、書法等；另一類是高檔生活實用品，如服裝、台毯、坐墊、屏風、宮扇、腰帶等。由於緙絲技藝卓越，費工費時，其藝術價值甚高，故常作為貴重禮品饋贈友好國家或作展覽之用，從而造成了促進各國人民的團結，增進友誼和加強文化交流的作用。

‖ 像真景一樣的絲織畫有什麼特點？

絲織畫，又稱像景畫，從像景這個名稱也可以想像到織物的特徵像真景一樣。它可以織人物肖像、風景畫、國畫、書法、動物、花卉等，透過織物組織變化使織物層次分明，變化豐富、細膩，表現出同照片、畫面一樣生動的情景。

絲織畫產於中國的杭州絲織廠，該廠創建於1922年，是中國最大的絲織工藝品生產出口企業。它採用提花機織造，產品主要分為黑白像景織物與彩色像景織物兩種。黑白像景織物，經線大都用白色生桑蠶絲，緯線用黑白兩色人造絲。一般採用緯二重組織，黑緯採用有光人造絲，白緯則採用無光人造絲，使黑白分明、醒目，用影光組織表現像景畫面的陰影變化、明暗層次。黑白像景織物最適合織國畫，如徐悲鴻的馬、齊白石的蝦、古代仕女等，都織得栩栩如生，給人一種水墨之感，高雅而質樸。彩色像景織物，有兩種工藝：一種是在黑白像景織物上按照圖片或照片局部著色或全部著色；另一種是熟織物，經緯都用彩色線，採用緯多重織物結構原理織造，一般有緯五重、緯七重，有時需要更多，從而使織物的表面色彩十分斑斕、絢麗。絲織畫以其獨特的工藝織造、取材，成為一種獨特的絲織工藝品。由於它大都採用名人佳作，因此構圖講究、形態生動，又加上攜帶方便、宜於保管，所以常是饋贈朋友及國際友人的珍貴禮品，主要供室內裝飾和欣賞之用。

‖ 蘇繡為什麼稱為「東方藝術明珠」？

蘇繡，主要產於江蘇省的蘇州、南通一帶，為中國四大名繡之一，以繡工精細、針法活潑、圖案秀麗、色彩素雅著稱於世。蘇繡的藝術效果主要透過線條來表現，畫稿大部分為畫家創作的畫稿和色稿，有「繡工未動，畫工先行」之說，畫繡結合，方成精品。蘇繡的繡法，原以單面繡為主，後蘇州匠人在研究民間日用雙面繡的基礎上，成功地試製了雙面繡品，進而又創作出雙面異色繡、雙面異色異物繡、雙面異色異物異針繡的三異繡及環形繡等藝術新葩。雙面繡可供雙面觀賞，正反兩面圖案同樣精緻，最能體現蘇繡的藝術特徵。如使貓身上茸茸的毛絲形象逼真，毛色蓬鬆柔軟，絲縷分明，尤其是貓眼，匠人用一根絲線的1/24進行眼睛的鑲色和襯光，使貓眼發亮、逼真，可謂巧奪天工。

蘇繡——孔雀牡丹仕女圖

蘇繡題材廣泛，產品分實用性繡品和觀賞性繡品兩大類。實用性繡品主要有枕套、被面、服裝、靠墊、拖鞋等；觀賞性繡品有掛屏、插屏、圍屏、畫片等。蘇繡的針法細膩，形象逼真，具有高貴典雅的風格特徵，深受人們的喜愛和讚賞，在國際市場上被譽為「東方藝術明珠」。

‖ 杭州刺繡的設計具有哪些民間喜聞樂見的圖案？

杭州刺繡，又名杭繡，亦稱吉繡，起源於漢代，至南宋為極盛時期。當時的刺繡，一為「宮廷繡」，一為「民間繡」，前者專為皇室內苑繡各種服飾，後者刺繡官服、被面、屏風、壁掛等。直至清末民初，杭繡仍盛而不衰，城內後市街、粥教坊、天水橋一帶有刺繡作坊近20處，擅長刺繡的匠人多達二三百人。杭繡講究針法，針法主要有平繡、亂針繡、疊繡、貼續繡、借底繡、髮繡、穿珠繡、幫繡、點繡、編繡、網繡、紗繡等。

杭州刺繡品種很多，尤以盤金繡、包金繡、銀線繡、彩絲繡等著稱於世。盤金繡，金碧輝煌、雍容華貴；包金繡，層次分明、交相輝映；銀線繡，古樸文雅、素而不俗；彩絲繡，細密豔麗、形象活潑。杭繡在刺繡技藝上，吸收並融合蘇、湘、蜀、粵四大名繡之長，繡法多變，形成了自己的獨特風格。杭繡的圖案設計，內容大多取材於民間喜聞樂見的龍、鳳、麒麟、蝙蝠、孔雀、牡丹、壽桃、如意、八卦、西湖風景等傳統圖案。在裝飾上運用誇張和變形，也是杭繡的一大特色。

‖ 溫州刺繡為什麼被稱為「甌繡」？

400多年以前，浙江溫州地區已運用刺繡來美化服飾，繡品技藝也達到相當水平，因溫州位於甌江岸邊，故稱為「甌繡」。據說甌繡最早產生於民間婦女之手，那時的刺繡品種有衣服、小兒帽、圍涎、錦肚、婦女鞋面、枕頭、荷包等，題材也只有花鳥魚蟲之類。

甌繡真正成為供欣賞的藝術品只有80多年歷史。1922年前後，溫州刺繡藝

人林森友在上海一家刺繡莊發現了湘繡畫片，回來後開辦了「美豔」刺繡作坊，仿照湘繡畫片的技法，改進了甌繡生產。甌繡構圖精巧，針法嚴謹，富有地方特色。1979年，溫州刺繡廠職工用彩色絲線100多種，針法20多種，繡成長1公尺、寬4公尺的巨幅繡品《紅樓夢‧十二金釵圖》，造型生動，堪稱甌繡代表作。甌繡在香港展出時，觀眾十分踴躍。魏敬先的《白石老人》素描繡，獲中國工藝美術百花獎、優秀創作獎。人像發繡《孫中山》、《張大千》、《英國女王伊麗莎白二世》，都曾參加了在臺灣舉辦的千年中國文物展。

‖ 湘繡為什麼被讚為「魔術般的藝術」？

湘繡，產於湖南長沙一帶，是湖南一種傳統的手工藝品。湘繡是在湖南民間刺繡的基礎上，吸收蘇繡和粵繡的優點發展起來的，具有構圖優美、繡藝精湛、色彩鮮豔、風格豪放、神態生動等特點，與蘇繡、蜀繡、粵繡並稱中國四大名繡，並享有「超級繡品」之譽。湘繡最初是以繡製日用品為主，爾後則逐漸以繪畫題材的作品為主。它強調顏色的陰陽濃淡，運用各種針法與色線刻畫形象，「以針代筆，以線景色」。在針法上，以摻針為主，可運用70多種針法，以表現不同的形象與不同自然紋理的特點；在繡線上，運用豐富多彩的色彩，十分強調顏色變化。一幅優秀的湘繡作品，能融會中國傳統的繪畫、刺繡、詩詞、書法、金石藝術於一體，將詩情畫意洋溢於針線之間，使其具有「繡鳥能聽聲、繡花能生香、繡虎能奔跑、繡人能傳神」之妙。

湘繡的題材廣泛，特別擅長繡老虎，一向有「蘇貓湘虎」之說，用湘繡特有的毛針繡的老虎，體毛宛然有根，像體上長著的潔毛，質感很強；老虎筋骨雄健，再配以虎視眈眈的雙眼，把猛虎的神威刻畫得淋漓盡致。湘繡中難度更高的「雙面異色繡」，是在一塊透明的繡料上，一次繡成兩面完全一樣，兩面同形異色，甚至是兩面異形異色的作品，其刻畫出的人物神態精細入微，繡面不露針痕，轉動框架後，宛如立體雕塑，因此湘繡在國際上被讚為「魔術般的藝術」。

‖ 蜀繡的特點是什麼？

　　蜀繡，產於四川省成都市及郫縣等地區，也是中國四大名繡之一。它以構圖精巧、刻畫細膩、形神兼備、色彩明麗而著稱。蜀繡以軟緞和彩絲為主要原料，技藝講究施針嚴謹、針腳整齊、摻色柔和、虛實得體。其經過整理的針法可分為12　大類，122種之多。繡品中既有巨幅掛屏，也有小件擺設；既有高級藝術繡屏，也有日常消費品，如被面、枕套之類。其中以龍鳳軟緞被面最為出色。蜀繡具有品種繁多、繡工精細、圖案美觀的特點，曾多次參加海內外的各種展覽，深受中外遊客的喜愛。其代表作品有《芙蓉鯉魚》、《公雞和雞冠花》、《熊貓》、《萬水千山》等。尤其是《芙蓉鯉魚》是在潔白的緞料上繡出粉紅色的芙蓉花和幾條肥腴豐滿的鯉魚，生動可愛，具有濃郁的鄉土生活情趣。

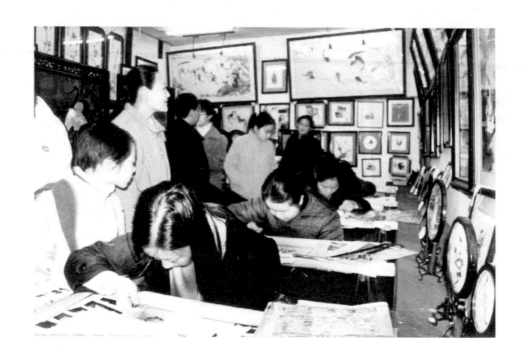

蜀繡坊

粵繡的裝飾性特色是什麼？

　　粵繡，即廣東省的民間刺繡，是廣州一帶「廣繡」和潮州一帶「潮繡」的總

稱，也是中國四大名繡之一，以構圖飽滿、繁而不亂、色彩濃郁、墊繡立體感強等特點而著稱。粵繡應用很廣，品種多樣，既有民間常用的被面、枕套、披巾、頭巾、繡服、繡鞋、繡袋、靠墊、帳幔、台帷等繡品，也有作為高級繡品的各種條幅、掛屏、台屏等繡品。題材主要是各種吉祥圖案、花卉、白鳥等，其中「百鳥朝鳳」、「龍鳳」、「博古」是最具特色的題材。它們充分體現了當地人民的審美情趣。經過歷代藝人們的不斷探索，粵繡達到了平、光、亮、齊、密、淨、活、凸的藝術效果，圖案更加嚴謹，色彩更加華麗，再加上其善於用金線絨等綜合繡制，粵繡極富裝飾性特色。

‖ 汴繡的歷史及工藝特點是什麼？

汴繡，產於河南省開封市，其鼎盛時期可上溯到800餘年前的北宋，故又稱「宋繡」。據《東京夢華錄》載，開封作為北宋都城，在皇宮內專設文繡院，聚全國各地傑出繡女300餘人，專為帝王后妃、達官貴人繡製官服霞帔，因而被譽為「宮廷繡」。而在民間，刺繡更為普遍，在大相國寺東門外有一條刺繡街，名為「繡巷」，既是繡工聚居繡作的地方，又是專賣刺繡品的集市，放眼望去，十里都城到處珠簾繡額，名繡佳作在這裡競相生輝，可見當時的汴繡非常盛行。直至公元1127年，金兵入侵，宋室南遷，能工巧匠亦隨南宋政權流落到蘇、杭一帶，盛極一時的汴繡隨之衰落而一蹶不振，但是流散於江南的繡工卻促進了中國「蘇、湘、蜀、粵」四大名繡的發展。1950年代初，瀕於絕境的汴繡枯木逢春，再現生機。1957年開封汴繡廠成立，一批老匠人和工藝美術工作者收集、總結汴繡的傳統技藝，同時廣納蘇繡、湘繡之長，使汴繡工藝日趨完善。

汴繡具有平整細膩、色彩鮮豔和諧、針法多變、工精藝巧、形象逼真、結構嚴謹等特點，產品有繡衣、繡帽、繡額門簾、繡簾、繡扇、繡畫、繡像等。汴繡最大的特點就是工藝精細，為了刻畫人物細微的面部表情，匠人常常把一根絲線剖成40根，使繡出的人物面部曲線明顯、眉清目秀、生動逼真，具有鮮明的立體感和濃厚的地方色彩。

‖ 顧繡的工藝特點有哪些？

　　顧繡，又稱「露香園顧繡」，以明代的上海顧名世家傳刺繡技法和風格而命名。顧名世在明嘉靖時居於上海九畝地的「露香園」。其孫媳韓希孟善於繪畫和刺繡，其刺繡以仿古代繪畫為主要題材，摹繡古畫神妙至極，特點是劈絲纖細、構圖豐滿、勻稱，色彩鮮豔奪目。由於顧繡用線細，落針密而齊，所以不留針痕線跡，加之配色忠於原作，深淺濃淡精妙得宜，自然渾成，其所繡的人物、山水、花鳥等，都保持了畫面原有的藝術效果，因而又有「畫繡」之稱。顧繡對後來的陳設性刺繡工藝品影響很大，北京故宮博物院至今還收藏有「露香園顧繡」的精品。到清代末年，顧繡逐漸沒落。1950年代初，在各方支持下，顧繡藝術得以發揚光大。現在上海松江工藝廠專門設有顧繡車間，產品遠銷歐、亞、非等40多個國家和地區。

▌苗繡具有哪些與眾不同的民族風格？

　　苗繡，是苗族的刺繡工藝，極富民族特色。500年前，苗族民間刺繡已成為一種工藝。苗族婦女根據自己的審美習慣加以意象性概括，從而繡出精美的花紋圖案。刺繡時，她們不需要統一的圖案，也不需要直接描摹，只要把日常生活中自己熟悉的景物看在眼裡，記在心上，透過靈巧的雙手，利用最簡單的工具，如竹針、竹梗、竹針鉤，便可刺繡出一幅幅生動新奇的圖畫。其繡品不僅具有豐富多彩的實用價值，還蘊含著深厚的藝術價值。與漢族傳統的織繡相比，苗繡具有三大民族風格：

工藝特殊

　　辮、縐、卷是苗家特有的繡法，即先把線辮成不同線帶，然後再用不同的方法盤起來。平起來盤的叫辮繡，鼓起來盤的叫縐繡，打卷卷的叫卷繡。繡品沉著、粗獷、結實，像浮雕一樣，富有立體感。

圖案奇異

　　在構圖上，苗繡幾乎沒有一個圖案是人們在日常生活中從固定視角可以直接觀察到的對象或場景，而是根據苗族婦女自己的審美能力，大膽地將傳統的龍鳳、麟麒、獨腳獸等形象肢解並結合現實環境予以變形，再重新根據裝飾、表現

或象徵的需要組合起來，造成新的藝術境界。如紋樣中的人物或生著翅膀，騎著獅、馬、牛、鹿，或人首蝶身、人首蛇身、人首魚身……充滿了神秘、圖騰的意味，與傳統的「四大名繡」截然不同。

色彩豔麗明快

苗繡色彩的基調是紅、白、黑三色的大塊色彩，其他藍、綠、黃色則處理成細小的星點，很不起眼。有的繡品在紅、黑兩色的基礎上，重點施以青綠或藍綠，造成視覺上的青底大紅或紅底大綠，兩相對比，豔麗明快、塊面強烈，再加上黃、白、藍色調和，極富節奏感，充滿生命活力，給人一種五光十色、閃爍不定的感覺。

苗繡，這一深藏在大山褶皺中的「下里巴人」，以其特殊的工藝、奇異的圖案、豔麗的色彩而閃耀出奪目的藝術之光，完全可與代表當代刺繡最高水平的四大名繡相媲美。

‖ 什麼是珠繡？

珠繡，產於福建省廈門，已有100多年的歷史。它以繡工精緻、色彩豔麗、美觀實用，富有民族風格而在工藝美術中獨樹一幟，在國際市場上享有一定的聲譽。

珠繡的主要原料是五彩繽紛的玻璃珠和電光膠片，其品種有珠繡拖鞋、珠掛圖、珠繡包和珠繡畫等100多種，尤以珠繡拖鞋最有名。珠繡拖鞋的鞋面用各色珠子串繡而成，繡工考究、式樣大方、柔軟舒適、光彩耀目，很受中外遊客的歡迎。

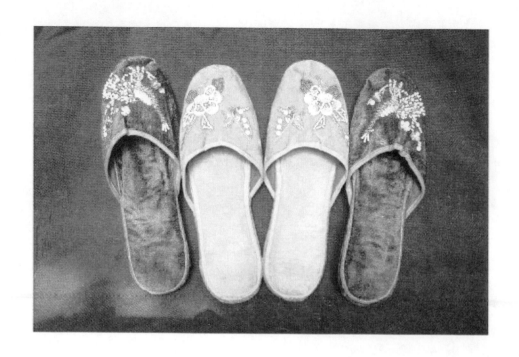

珠繡——工藝拖鞋

‖ 受宮廷刺繡影響的京繡其華貴的特色表現在哪裡？

　　京繡，是以北京為中心的民間刺繡，因在京城，深受宮廷刺繡的影響，屬於北方繡系。京繡花紋寫實，多以工筆繪畫為稿本，常用無捻擘絲繡製，以纏針、鋪針、接針為主要針法，配色鮮豔，以陰陽表現立體感，風格華麗、粗獷。京繡擅長繡制宮廷用品，主要有王公大臣的袍服、服飾繡品、宮中幔帳、被縟、靠墊、香包、荷包、掛件、肩套、眼鏡袋、裌褲等。針法有墊繡、平繡、摻針、影繡、鎖針、柳針、壩針、套針、盤金、打籽、棉豆等。另外，京繡中的繡品和繡掛，運用X形桃花，形象而有趣味；再運用受光和背光，從而分出明暗，特色華貴。

景區景點連結

遊絲綢之鄉 購江浙名繡

中國是絲綢的發源地，在唐代以前，絲織生產主要分布在河南、河北。唐代以後，絲織生產的中心開始由北方的定州向江南轉移，到了明代，江浙一帶蘇州、南京、杭州已成為全國絲織生產的中心，產量最大、質地優良。其中蘇州、杭州更是「絲綢之鄉」，素有「上有天堂，下有蘇杭」的美譽。

蘇州是中國的重點旅遊城市，號稱「東方威尼斯」、「園林甲天下」，風景秀麗、景點密布，其中的拙政園以風景著稱，是蘇州園林中最大的名園，與北京頤和園、承德避暑山莊、蘇州留園合稱「中國四大名園」；獅子林，建於元代，以玲瓏剔透的假山取勝，許多山石形若獅子，實為探奇尋趣的佳境。其他還有虎丘、寒山寺、滄浪亭等都是馳名中外的風景名勝區。

另一個「絲綢之鄉」——杭州，生產絲綢已有4700多年的歷史，早在唐代就被列為「貢品」。杭州絲綢以織造精湛、織紋精妙著稱，有「天下為冠」的美譽。杭州也是世界聞名的旅遊城市，其中西湖是以山水之勝、園林之美為特色的風景區，是中國自然風景最秀麗、文物古蹟最豐富的一處國際旅遊勝地。主要景點有蘇堤、白堤、三潭印月、岳王廟、花港觀魚、靈隱寺等。其中蘇堤和白堤分別橫貫湖的南北和東西，把全湖分成外湖、裡湖、後湖、岳湖、小南湖五個部分。外湖中三潭印月、湖心亭、阮公墩三個小島鼎足而立，環湖15公里，瓊樓玉宇、琪花瑤草，構成天堂般的錦繡世界。

在絲綢上繡花，稱為「刺繡」，它是中國優秀的織繡工藝品之一。「探尋古老工藝，賞購精美織繡」，到美麗的蘇杭旅遊，白天看完風景後，晚上可漫步「絲綢之鄉」的大街上。在這裡可以買到正宗的「中國四大名繡」中的蘇繡及著名的杭繡、甌繡。特別是蘇繡，既是日用品，又是藝術品，有單面繡、雙面繡、雙面異色繡等多種變體繡，尤其是雙面繡最具特色。雙面繡可供兩面觀賞，牡丹花、小貓、金魚等都是雙面繡的傑作。調皮活潑的雙面繡小貓，姿態嬌媚，栩栩如生，貓眼逼真傳神，貓毛蓬鬆柔軟，絲縷分明、色澤艷麗；金魚繡品則多用織細的線條、多樣的色彩、不同的針法，繡品輕薄透明，襯托著金魚，雖然未繡上一絲水紋，卻使人感到畫面如水、波平如鏡，金魚在碧水中漫遊，水草在輕輕地

搖曳，表現出一種完美的藝術境界。到蘇杭旅遊的遊客，千萬別忘了賞購別具一
格的江浙刺繡工藝品。

雕刻工藝品

背景分析

雕刻，即運用刀、斧等工具在玉石、石料、木料等各種硬質材料上創作形象的一種藝術。從雕刻技法可分為圓雕、浮雕和透雕等幾種；從材料上區分，雕刻工藝有玉雕、石雕、木雕、竹刻等幾大類。

玉雕

玉雕，亦稱玉器，是中國著名的特種工藝品之一。廣義的玉雕，是指以白玉、青玉、碧玉、翡翠、瑪瑙等為原料而製成的裝飾品、祭品和陳設品等。玉石質地堅硬，色彩絢麗，奇形異態，溫潤晶瑩，稀世難求。玉雕工藝品能保存千年萬載，即使長埋地下亦不變質，具有獨特的藝術價值，故特別為人珍愛。中國是世界上三個著名的玉雕工藝品產地之一（其他兩個是墨西哥和紐西蘭）。玉雕生產歷史悠久，早在距今7000 年前的新石器時代就已有玉雕出現。在江蘇草鞋山和吳江梅堰古文化遺址中發現的玉璜、玉璞，即是新石器時代原始人經過思索的玉雕，用來點綴胸部或掛在耳上作裝飾品。這是中國，也是世界上最早的玉雕。漢代以後，中國的玉雕工藝經久不衰，品種越來越豐富，工藝水平也越來越高，到清代初年，雖然藝術上的追求不如以前，但琢玉技藝卻達到了新的高峰。

中國的玉雕工藝品在國際上被譽為「東方藝術瑰寶」，其玉石產地主要有新疆和田、遼寧岫岩、河南獨山等。和田玉產於新疆和田地區。因其採自塔里木盆地南緣的崑崙山中，古稱崑崙玉，簡稱昆玉。其品種有白玉、碧玉、青玉、黃玉、墨玉等，俱以玉之色澤命名。該玉屬軟玉，有韌性，質地細膩、色澤豔麗，白如羊脂、黑如純漆，且具有透明感，光澤柔潤，是雕琢玉器的上好材料。岫岩玉簡稱岫玉，以產於遼寧省岫岩縣而得名，岫玉共分兩種：一種是蛇紋石玉；另一種是透閃石玉。透閃石玉又分老玉和河磨玉。岫玉以綠色最為普遍，還有紅、黃、白、青、藍、紫色和墨綠、淡黃、乳白色，可謂色彩斑斕、五光十色。岫玉質地細膩，色澤豔麗，密度高，風眼小，彈性強，溫潤堅韌，如油脂一樣光澤，透明或半透明，是一種高檔軟玉料。

石雕

石雕的原料種類很多，而尤以浙江的青田石、福建的壽山石、浙江昌化雞血石、湖南瀏陽菊花石最為著名。中國的石雕歷史悠久。青田石雕創始於南宋，成熟於明清，最初是從磨製石章開始（石章即今天的印章）。此外，當時的產品還有筆架、筆筒、硯臺、香爐等。從元代開始，青田石又被用於金石篆刻。明清時期，青田石雕更趨成熟，產品亦擴展為人物、花鳥、山水、佛像等觀賞品，並且開始出口，銷往歐洲市場，曾多次在世界各種博覽會上獲獎。壽山石雕源於南朝，在已發掘的南朝古墓中出土的臥豬，雕工簡樸、形象逼真，就是用壽山石雕刻而成。清代是壽山石雕的昌盛時期，名家輩出，技藝精湛，產品名揚四海。到了唐代，壽山鄉佛寺裡的佛像、鉢、香爐、佛珠等，均以壽山石刻成，常用以饋贈四方遊僧及香客。

木雕

木雕的歷史也很悠久，在原始社會的新石器時代，我們的祖先已能利用多種材料製造工具進行生產勞動了，木製工具已經產生並被廣泛運用。進入奴隸社會以後，社會分工日益精細，有技術的奴隸被組成專門的隊伍，也就是原始手工作坊，經過長期的勞動實踐，提高了技術，從製造簡單的工具慢慢發展成能製作較複雜細緻的木雕，並廣泛應用於宮殿、宗廟、陵寢等大型建築物上作為裝飾。當時雕刻技法是粗線條的陰刻，並加彩繪。尤其是發明了煉鋼術以後，能製造鋒利精良的工具，這就為各種雕刻工藝的發展提供了條件，進而使木雕得到了空前的發展，雕刻技法也從簡單的陰線刻紋逐步演變為立體的圓雕，在家具、建築木構件裝飾等方面被大量應用。另外，製漆工藝的發達也促進了木雕的發展。南北朝時期，佛教興起，各地大興寺廟、佛像等建築，裝飾上大量應用木雕。這時期的木雕規模很大，技法更趨成熟。元、明、清三代，統治階級已不再建造大型石窟，主要是大規模興建豪華府宅、園林，木雕藝術也就大量應用於建築裝飾，其分布之廣、數量之多、質量之精都是非常可觀的。清代晚期，民間木雕仍以建築裝飾、家具、文房用具、案頭陳設小品為主，但作品的內容和風格都有所改變。人民大眾所熟悉、喜愛的反映現實生活的作品逐漸增多，如「漁、樵、耕、讀、

瓜、蝶、蘿蔔」等。1950年代初，木雕藝術獲得了生機，匠人們在繼承傳統技法的基礎上刻意求新，擴大了木雕的應用範圍，設計製作了一些與實用結合的工藝品，為豐富人民的物質文化生活做出了新的貢獻。

竹刻

竹刻，又稱竹雕，因其格調淡雅、清秀，被人們譽為雕刻藝苑中的幽蘭。它雖與書畫不同，是以刀代筆，以竹為紙，卻具有書畫的筆墨氣韻和精緻、飄逸的藝術效果。由於竹子盛產於江南，材料資源極為豐富，因此竹刻藝術主要盛行於江蘇、浙江、湖南、廣東、四川等產竹地區。竹刻起源於唐代，經過歷代發展，至明清兩代達到鼎盛時期。其創作手法有單雕、浮雕、透雕等多種，陰陽深淺，各具其妙。竹刻的品種繁多，有留青、翻簧、竹根雕等。

閱讀提醒

第一，要注意中國玉雕、石雕、木雕、竹刻等雕刻工藝品知識的準確性，不要混淆其各自的工藝特色；

第二，對各種具體雕刻工藝品的產地、特點、技藝要基本瞭解；

第三，在條件允許的情況下，可到一些雕刻工藝廠參觀瞭解雕刻工藝品的製作過程，以增強感性認識。

知識問答

‖ 東北瑪瑙雕為什麼珍貴？

中國瑪瑙產於黑龍江省的哈爾濱、齊齊哈爾、牡丹江和遼寧省的錦州。瑪瑙一般集中產於噴出岩或古熔岩的洞穴中，是一種高貴的玉料，在中外享有盛名。其形狀千姿百態，顏色五彩繽紛，故有「千種瑪瑙」之稱。由於其顏色俏麗、晶瑩、明亮，經久不變，所以非常珍貴。而其最珍貴者當數石中包有水泡的瑪瑙，

稱水膽瑪瑙，古時稱空青石。黑龍江瑪瑙雕有近百年的歷史。其品種有人物、花鳥、動物和小件旅遊紀念品等，並在1975年雕成中國第一件水膽瑪瑙作品《水簾洞》，它以水膽部分表示清泉流水作為主題，周圍飾以動物、昆蟲、游魚等嬉水為樂，生機盎然。該作品1979年參加全國美展後，作為國寶由國家收藏。

‖ 遼寧岫岩為什麼被稱為「中國玉都」？

玉器雕刻在中國分為南北兩個流派，遼寧岫岩玉雕屬於北方流派，它明顯受到北京、山東、河北、河南玉雕的影響。早在明清之際，就曾經有大批北京、山東、河北、河南的玉雕匠人慕名而來，其中有的曾是宮廷玉匠。1950年代初，為復興岫玉，政府從北京、河北等地聘請了大批玉雕老匠人到岫岩帶徒授藝，因此，岫岩玉雕受京派影響尤深。同時，它又長時期受到一方民族民間文化的滋潤，吸收了地方民間木刻、石雕、泥塑、刺繡、剪紙、彩繪藝術等方面的精髓，融合滲透，逐漸形成了具有濃厚地方特點的藝術風格。

岫岩玉雕的題材十分廣泛，表現的內容豐富多彩、千姿百態，從自然到社會、從歷史到現實、從神話到生活，林林總總，可謂無所不雕。在造型上深厚古樸而又不失典雅，嚴謹統一而又極富變化，可謂形神兼備，極富生氣，尤以仿秦漢以前的爐、瓶、熏等見長，是同行業中的佼佼者。在規模上，既有氣勢恢宏的大到數噸甚至數百噸的大件，也有令人愛不釋手的小到寸許的微型小件，無論大小精品，皆可令人嘆為觀止。

岫岩玉雕工藝既繼承了中國玉雕傳統的技法，又富於創新，做工上以立體圓雕、浮雕為主，輔以線刻、鏤雕、透雕，有勾花、勾徹花、頂撞花等技法，尤以善於因材施藝、巧用俏色而見長。

綜觀今日岫岩玉雕，更是百花齊放，不斷出新，精品、珍品迭出。隨著岫玉知名度的提高，岫玉愈來愈被世人認識和垂青。目前，除在國外和外省市的岫玉專業巿場外，僅在岫岩，就相繼建起了「荷花市場」、「玉都」、「東北玉器交易中心」、「中國玉雕精品工藝園」等中國國內最大的玉雕專業市場。其中仿歐式的中國玉雕精品工藝園，無論建築規模，或藏品數量、檔次，都堪稱中國乃至

世界之最。岫玉工藝品不僅日益走俏港、澳、臺，在日本、韓國、東南亞地區廣受好評，更遠銷歐美等100多個國家和地區。岫玉創製的系列保健品也風行全國，並走向國際。岫岩玉以其質地堅硬、潔淨透明、色澤清白而聞名海外。岫岩玉石儲量達300萬噸以上，占全國玉石總量的60%，加工成的岫玉工藝品、岫玉保健品、岫玉日用品有數千種之多，年出口上億元，享有「中國玉都」之譽。

‖ 什麼是撫順煤精雕？

撫順煤精雕，產於遼寧省撫順市，因用煤精作為雕刻材料而得名，其歷史極為悠久，在新石器時代遺址中即出土過用煤精雕成的裝飾品。到漢魏時期，煤精雕技術已相當成熟。煤精是煤炭的一種特殊材料，因易於燃燒，燃燒時火焰長、溫度高，人們稱之為燭煤。煤精的形成是古代柞、樺、松、柏等硬質高大樹木被水沖到低窪地區，沉積在湖底，經地殼變動，同時火山噴出的岩漿覆蓋在上面，經過長時間高壓和熱力的作用後變成的。它質密體輕，堅韌耐磨，形似墨玉，烏黑　亮，有「煤玉」之稱，很適於雕刻。但世界上這一煤種稀少，在中國只產於撫順西露天礦，故撫順煤精雕在中國雕刻藝術中獨樹一幟。

遼寧撫順煤精雕——武松打虎

　　近代的撫順煤精雕始於1910年，創始人為河北省保定市人趙昆生。他創辦煤精雕刻作坊，並招工傳藝，從而將煤精雕發展成為一種民間藝術，使古老的煤精雕藝術得以恢復和發展。

　　煤精雕刻作品色澤烏黑，光亮如鏡，材質細膩，造型美觀，風格獨特，既有

漆器之莊重，又具玉雕之光泛，更兼陶器之古樸。造型有人物、鳥獸、花卉、煙具、筆筒等，韻味獨特，惹人喜愛。代表作是1959年中國建國十週年大慶時，著名匠人劉東坡和王繼昌等創作的巨型煤精雕——《地球儀》，直徑超過1公尺，用金條做經緯，用琥珀鑲地名，現由北京人民大會堂收藏。

▌工藝精品北京玉雕有何特點？

北京玉雕歷史悠久，選料精良，名匠輩出，作品精細俏麗，是中國的玉雕之魁，在世界上享有盛譽。早在元朝，中國玉雕就出現了南北不同風格的南玉作、北玉作。南玉以蘇州、揚州為中心。到了清代，不斷有南方匠人到北京傳藝，有些高手並落戶京城。由此，北京集南北技藝之優長，形成了自己的獨特風格，所製產品造型無不古樸典雅，結構嚴謹，章法得體，生動傳神，用色絕俏，工藝精湛。藝人們巧妙地利用玉石的自然形狀、質地、紋理、顏色和透明度，創作出巧奪天工的珍品。如北京故宮所藏清朝《大禹治水》，以宋人所畫《大禹治水》為藍本雕琢而成，高2.4公尺，寬約1公尺，極為生動地展現了古代人民奮戰洪水時的情景。又如1989 年雕成的《岱岳奇觀》，重368.8公斤，高79.7公分，寬82公分，厚50公分。該玉雕原料呈三角形，匠人根據原料的形狀和自然顏色，最大限度地展示原料的體積，隨形就勢，運用圓雕、浮雕、鏤雕等多種雕刻技法，巧妙地雕出了玉皇頂、碧霞洞等29個景點，山上蒼松翠柏、怪石嶙峋。其中有64個人物，還有仙鶴、小鹿、小羊等，形態各異，栩栩如生；日觀峰上有一輪紅日；山背後鐫刻唐代大詩人杜甫的名篇《望岳》，這件作品是前所未有的稀世珍品。

北京墨玉雕——玉甕局部

▌什麼是揚州玉雕？

揚州玉雕，產於江蘇省揚州市。揚州玉雕選用優質白玉、翡翠、珊瑚、芙蓉石及岫岩玉等為原料製成。其製作技藝講究立雕、浮雕、鏤雕等多種技法相結合，因材施藝，度勢造型，玉雕產品雄渾古樸，圓潤典雅，秀麗精細，玲瓏剔透。揚州玉雕總體風格以「南方之秀」為主，兼具「北方之雄」。揚州地理位置優越，自古經濟繁榮，百業興旺，早在夏商時期即開始琢玉成器，至隋唐，波斯國的胡商又帶來各種寶石、瑪瑙、貓眼等，更增添了玉雕材料的來源。元代將三雕技術結合為一體。清代乾隆年間定工雕為「揚州八頁」之一，供宮廷享用，如《會昌九老圖》、《大禹治水圖》等，均為當年揚州玉雕的珍品。

揚州玉雕

揚州玉雕——四喜瓶

蘇州玉雕有什麼與眾不同的特色？

蘇州玉雕，產於江蘇省蘇州市，始於宋代，至明清最盛。晚清時期，當地玉器作坊多達800餘家。蘇州玉雕沿用傳統技藝，選料嚴密，設計強調因材施藝、量料取材、循其規律、講究造型，具有加工精巧、秀麗典雅的風格，素以「蘇幫」著稱。歷代均作為貢品進獻皇室。產品種類有爐瓶、花卉、人物、鳥獸、雜件等。

鎮平玉雕「招人愛」的原因是什麼？

鎮平地處河南省西南部秦嶺支脈伏牛山和桐柏山環繞的南陽盆地，因出產中國「四大名玉」之一的南陽獨山玉而聞名，是國家命名的「中國玉雕之鄉」。鎮平縣玉雕業歷史悠久，源遠流長，據考證，已有2000年的歷史。《鎮平縣誌》記載，宋元時期，本縣玉器行業已初具規模；明清以來，逐漸發展成為一大行業，產品譽滿大江南北。1950年代初，全縣曾先後建起幾十個社辦、隊辦玉器廠。1978年以來，鎮平縣把傳統技術優勢迅速轉化為產業優勢，玉雕行業呈現出新的繁榮，成為縣城經濟的重要特色產業。該縣各個鄉鎮都有玉雕廠，形成各種規模、各具特色的專業村近百個。目前，鎮平玉雕已遠銷世界五大洲，深受中外遊客的喜愛。

鎮平玉雕採料廣泛，選料考究，主要玉料有翡翠、和田玉、俄羅斯玉、獨山玉、密玉、岫玉、青金石、木變石、孔雀石、水晶石和珊瑚、瑪瑙等100多個品種。正宗的原料、嚴格的選擇，為廠家製作工藝精品提供了必備的條件。

鎮平玉雕產品種類繁多，多年生產的產品有花卉、禽鳥、人物、走獸、實用器具、健身用品、美容用品等十幾個大類上萬個品種。鎮平玉雕博採眾長，工藝精湛，融京津工藝之雄渾、蘇揚工藝之俊秀、粵閩工藝之纖巧、滇滬工藝之粗獷為一體，逐步形成了自己獨特的中部風格，藝術珍品不勝枚舉，許多玉雕工藝品

被中外博物館、美術館收藏。

中國雕刻的「三大佳石」是指哪幾種石料？

中國石雕自古以來被稱為雕刻的「三大佳石」，是福建的壽山石、浙江的雞血石和青田石。

壽山石

自古就有「石帝」之稱的田黃石是福建壽山石之極品，別稱「福壽田」，寓意有「福」、有「壽」、有「田地」。數百年來，田黃石極受收藏家至愛，素有「黃金易得，田黃難求」之說。田黃石色澤濕潤可愛，肌理細密，較為珍貴的品種有：田黃凍石，是田黃石中的最上品，通體明透，似凝固的蜂蜜，潤澤無比；銀包金，似去了殼的新鮮雞蛋，外表有一層淺色白皮，光澤明亮；田白石，如冰似玉，石中紅特別醒目，現已絕產；金包銀，亦為田黃石中的上品，似羊脂油塊，外表包著一層鮮嫩黃皮，形成鮮明的色彩反差。

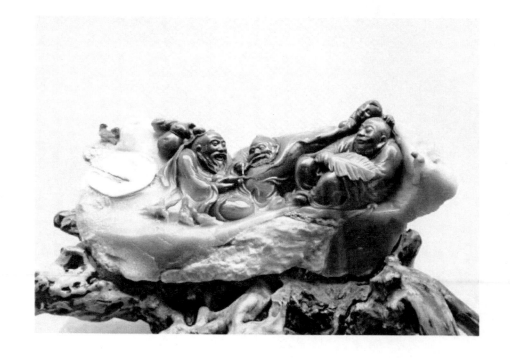

壽山石雕——笑談乾坤

雞血石

雞血石在印石中稱為「石後」。「世界只有中國有，中國只有昌化有」這是行家對雞血石所下的斷語。但因其礦產量逐年減少，已快枯竭，所以價格也是一年高於一年。

青田石

青田石在印石中稱之「布衣」。青田石在六朝時已被利用，宋代已有較多開採，被採用「製為文房雅具及文人所用的圖章，小件玩耍之物」。到明代，青田凍石之名更是「豔傳四方」。青田石種類繁多，有100餘種，名貴品種首推燈光凍；其次為藍花青田、封門青、竹葉青等。封門青又名風門青、風門凍，為淡青色，質地極為細膩，不堅不燥，行刀脆爽，能盡得筆意韻味。藍花青田肌理常隱有白色、淺黃色線紋，亦是青田石之上品。

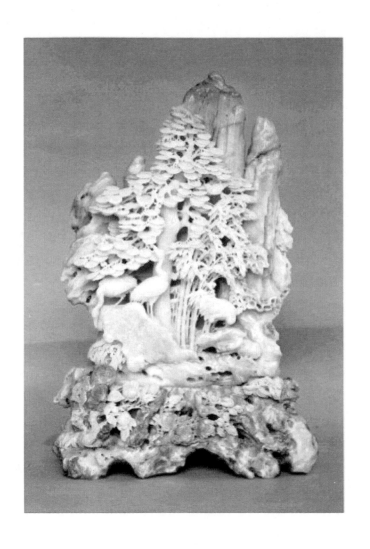

青田石雕——松鶴

‖ 什麼是壽山石雕？

　　壽山石雕，因產於福建省福州市北郊壽山村而得名。該地產一種以葉蠟石為主要成分的石料，質地脂潤，色彩瑰麗，晶瑩如玉，柔而易雕。其色澤赤若雞冠，紅如絳桃、黃似蜂蠟、白同藕尖、黑比墨漆、紫賽茄皮、綠近艾葉；有的環

帶縷縷、水紋雜錯，細嫩晶瑩，是工藝石雕、篆刻的絕好材料。

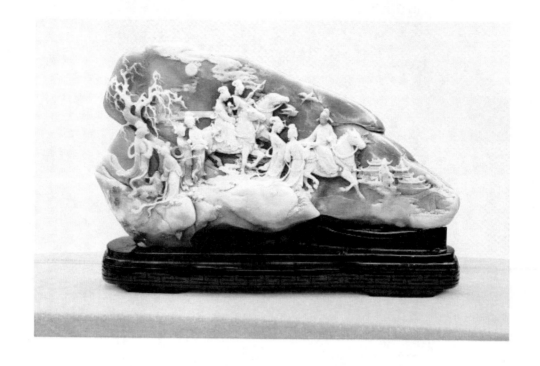

壽山石雕——踏青

　　壽山石遠在1500多年前的南朝即已被開採，在已發掘的南朝古墓中，有用壽山石雕刻的《臥豬》即是明證。壽山石品種有100多種，大致分為三大類。最名貴的壽山石產於水田中，俗稱田黃石，又名田坑石，其石質晶瑩透徹，色如蒸栗，價值與黃金相等，故有「一兩田黃一兩金」之說；次者產於溪流水洞中，叫水坑石；再次者是產於山洞中的山坑石。田黃石又被譽為「印石之王」，過去田黃石精品多作貢品進獻朝廷，為皇室收藏。

　　壽山石雕技法有圓雕、浮雕、鏤雕、薄意、印紐五大類。1950年代初，又發展了透雕、鑲嵌等新技法。篆刻家、石雕藝人常據石料形狀、色彩的不同而設計雕刻出各種題材的陳設品和實用品。壽山石雕的品種有1000多種，產品行銷50多個國家和地區。

什麼是青田石雕？

青田石雕，產於浙江省青田縣城。青田石雕之所以能揚名中外，原因就在於青田石奇。青田石系葉蠟石，出自青田縣境內的奇山，色澤光潤，質地細膩，色彩豐富，脆韌相宜，極宜手工精雕細鏤，被廣泛用於雕刻藝術和鐫刻圖章，也稱圖章石。青田石分彩石、凍石、紋石三大類，以凍石最為名貴。單凍石一類，就有封門青、竹葉青、松花凍、紫檀凍、醬油凍、白果凍、薄荷凍、蜜蠟凍、魚腦凍等9 種。這些凍石的價值遠遠超過黃金。石雕藝人根據作品題材，因材施藝，因色取巧，依形布局。無論是人物、山水，還是花卉、鳥獸，都刻得栩栩如生、精巧傳神，充分發揮了青田石質的優異特性。青田石雕技法有圓、鏤、透、浮雕及淺刻等幾種，可以刻得薄如紙、細如線，層次重疊，玲瓏剔透，尤以鏤雕見長。鏤雕，是以放洞、鏤空來表現主體形象的一種技法，尤其是多層次鏤雕，為青田石雕的特技。鏤雕作品形體清晰，層次分明，玲瓏剔透。著名國畫家潘絜曾寫詩讚美青田石曰：「有石美如玉，青田天下雄。因材以雕琢，人巧奪天工。」

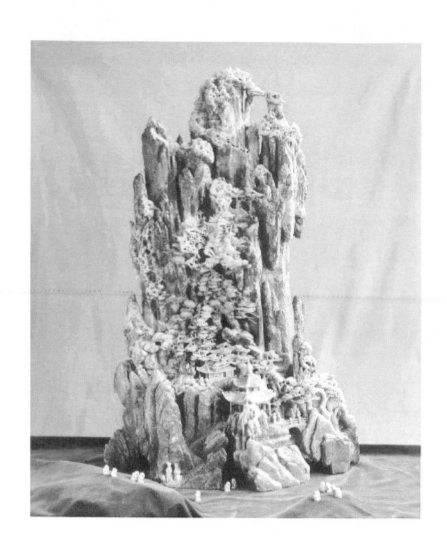

青田石雕——奇峰巧

什麼是昌化雞血石雕？

昌化雞血石雕，產於浙江省臨安縣的昌化，以其紅如雞血，故名。雞血石屬葉蠟石，是一種含鮮豔色辰砂的特殊凍石。該石硬度不高，加之紋彩豔麗，光澤晶瑩，內質濕潤，極易製作印章，最受收藏家與篆刻家珍愛。昌化雞血石的發現

和採挖始於明代初年，主要用於製作印章和工藝雕刻品。它所展示的東方特色文化在藝林中獨樹一幟，不僅是石藝家、收藏家的寵物，還成為人際交往中的珍貴禮品。「金紅雞血」是雞血石中的首推上品，質地細膩、微透，色如素玉，通體密布血斑點，白底紅心，十分鮮豔奪目。雞血石中血斑緊密，僅微露白底的稱「大紅袍」，集白、紅、黑三色者則稱「劉關張」；另外還有黃色、白色、褐色等多種顏色。享有「石後」之稱的雞血石具有很高的欣賞和收藏價值，長久保存而不褪色，故深受中外石藝收藏家的喜愛。

湖北綠松石雕有什麼藝術特點？

湖北綠松石雕，結合綠松石體態活潑、軟硬度不同、顏色豔麗等特點，設計創造出多種人物石雕。在造型結構上講究飽滿、完整，生動而新穎，在雕刻技法上結合了中國大江南北玉雕的風格，下刀乾淨利落，清晰簡練，線條纖細入微。著名綠松石工藝雕刻師袁家琪的新作《楚天曲》，是用一塊重達14.7公斤的原石雕刻而成的。整塊石料質地細膩，料面純淨，色澤碧綠，鮮豔奪目，是湖北省開採綠松石以來極為罕見之珍品。作者根據古代民間傳說，結合綠松石雕刻玲瓏剔透的特點，大膽運用玉雕鏤空、透雕的技藝和湖北派傳統仕女的寫實手法，在這塊多邊形的綠松石上精心雕琢了一幅完美的立體圖畫：仙山瓊閣上白雲飄繞，仙鶴飛翔，晴日凌空；白鶴童子手擎文房四寶、畫卷，白鶴仙子形象端莊豐滿，秀麗灑脫，衣飾燦爛絢麗，在悠然自怡的神態中，透露出懷念遠人的無限深情。整個作品採用了概括手法，線條洗練、流暢，巧妙地顯示了空間感和立體感。

什麼是瀏陽菊花石雕？

瀏陽菊花石雕，產於湖南省瀏陽市。瀏陽市永和鎮一帶出產一種菊花石，其質地堅硬，色白如菊花。瀏陽菊花石雕，就是利用石料天然的菊花花紋及色澤將其雕刻成菊花，栩栩如生，令人嘆為觀止，是一種風格獨特的工藝品。其製品主要有文房用具、花瓶、煙具、掛屏、假山等。

什麼是洞口墨晶石雕？

洞口墨晶石雕，產於湖南省洞口地區。它以洞口所產的一種細膩烏黑的墨晶石作原料，運用傳統的造型和刀功雕刻而成。品種有文案、筆架、硯臺等文房用具；有香爐、古鼎等文物器皿；也有獅、虎、奔馬等飛禽走獸；還有人物、花鳥、山水等等。雕刻的作品實中有虛、動中有靜、粗中有細、明中有暗，誇張而不失真，處理十分恰當。洞口墨晶石雕姿態優美，雅俗共賞，是一種獨特的工藝品。

巴林石雕的藝術特色是什麼？

巴林石雕，產於內蒙古自治區巴林右旗。此地的羊山出產一種精美的雕刻石料，被命名巴林石，巴林石雕即由此得名。巴林石與青田石、壽山石、昌化石一樣，屬葉蠟石，其石料質地細膩、色澤光潤，可雕性好；其色彩斑斕、圖紋神奇，令人稱絕。巴林石據顏色組合可分為兩大類：多數是花石斑石，花紋奇妙，有的似煙雲，有的似綵帶，有的似窩巢，美麗異常；少數顏色單純，質地晶瑩而略呈透明，稱為凍石，亦極為珍貴。巴林石色彩極為豐富，有乳白、淺綠、淺紫、黑灰、褐黃、青灰、紫紅、蛋青等各種顏色，分布自然，相互映襯，五彩繽紛，變幻多姿。巴林石中最名貴的是鮮紅如丹的辰砂，它以斑點狀、浸染狀、雲煙狀及活潑的細脈，點綴於其他各色之中，成為鮮豔奪目、光彩照人的雞血石，有「石中瑰、寶中珍」之稱。巴林石雕的品種有人物、花鳥、山水等，具有技藝精湛、造型生動、色澤鮮豔等藝術特色。

東陽為什麼稱為「木雕之鄉」？

東陽木雕，產於浙江省東陽一帶，這裡家家戶戶都使用木雕家具和日用品，到處都是木雕匠人。東陽木雕始創於北宋時期，至明代已形成了完整的工藝體系，致使這一帶的住室、廳堂、寺廟、牌坊、梁柱、門窗多用木雕裝飾。清代時，東陽木雕進入全面提高階段，建築雕飾工程規模宏偉，構圖設計完美，布局

結構嚴謹，表現手法多樣，出現了多層鏤空高浮雕和優美的輕浮雕，形成了獨具民族風格的藝術形式，並開始大量雕刻裝飾和實用相結合的家具日用品。至今，北京故宮中還珍藏有清代許多東陽匠人所雕刻的宮燈、龍床、帝王寶座及其他裝飾陳列品。

東陽木雕

　　東陽木雕有一套獨特完整的木雕技法，包括浮雕、圓雕、透空雙面雕、陰雕、彩木鑲嵌雕等，尤以各種類型的浮雕見長，平面鏤空和多層鏤空獨具特色。東陽木雕題材內容十分豐富，從神話故事、古典小說、歷史人物、生活習俗到山水、花鳥、草蟲、文物、園林等，幾乎應有盡有，無所不包。東陽木雕至今能生產1500多個品種、2600多個花色，主要用於建築裝飾（如屏風、壁掛），家具裝飾（如箱、櫥等），也有專供欣賞的陳設品。目前，東陽木雕產品遠銷70多個國家和地區，並多次赴國外展覽，深受中外遊客的喜愛，東陽遂被稱為中國的

「木雕之鄉」。

潮州木雕為什麼稱為「金漆木雕」？

潮州木雕，因產於廣東省潮州地區而得名，尤以潮安、潮陽、揭陽、饒平、普寧、澄海等地最為發達。潮州木雕選擇樟木或銀杏、冬青等木材，經過鑿坯、細刻、磨光、髹漆、貼金等工序，作品金碧輝煌，而且不易腐朽。

潮州木雕的藝術特色是題材廣泛、構圖飽滿、布局勻稱、多層鏤通，刀法流暢，繁而不亂。題材大多選用民間故事、神話傳說、戲曲人物、博古靜物、錦繡河山等，情節往往帶有連續性，並以「之」形與「S」形的徑路來區分不同的場面。山水風景常用散點透視，層次豐富，在狹小的面積上，表現出廣闊的空間。其主要產品用作建築裝飾，如門窗、封檐板、屏風，以及家具裝飾，如幾、桌、櫥、櫃等。內容有人物、花鳥、山水等，雕刻方法有浮雕、沉雕、通雕、圓雕等多種。其中通雕融合多種雕法於一個畫面，突破空間與時間的限制，表現多層次的複雜內容，再經過上漆、貼金，從而顯出金碧輝煌、玲瓏剔透的藝術效果，因此被稱「金漆木雕」。

劍川木雕為什麼說是少數民族的「雕刻奇葩」？

劍川木雕，產於雲南省大理白族自治州的劍川，是獨具白族風格的傳統手工藝品，其源遠流長，精湛完美，是中國少數民族雕刻藝術的一朵奇葩。公元10世紀初，白族人民在吸收漢族文化和生產技術的基礎上，逐步形成了自己獨特的木雕技術，這就是劍川木雕。劍川木雕題材廣泛，造型生動，優美逼真，山水、花鳥、人物盡收畫屏。產品分為建築裝飾部件、木雕家具和觀賞工藝品三大類。其中觀賞工藝品以人物、動物、花卉為主。人物多為神話傳說、神仙聖人，有財神送寶、壽星獻桃、牧牛圖等等。動物如孔雀開屏、喜鵲登梅、白鶴盤松、鯉魚跳龍門；也有雙鳳朝陽、飛龍攬雲、百鳥朝鳳等等。花卉有寫實的，雲嶺群芳圖，打亂花序節令，把雲南八大名花和諧地雕刻在一起；荷花牡丹透過凸凸凹凹的雕刻手法，使之形神兼備，具有濃郁的少數民族風格。這些奇花異草大多跟動

物聯繫在一起，如《赤虎觀蓮》過梁木雕就別具風格。無論何類題材，都用虛實結合的手法、細膩精巧的刻工，穿插呼應，疏密得當，以鏤、透、襯、比的藝術技巧雕成。其中尤以雲木雕花鑲嵌大理石家具最為出色。這種工藝品以孔雀、茶花等象徵幸福吉祥的花鳥木雕和珍奇的大理石結合在一起，使大理石的素潔沉靜與嫣紅的木器顏色相映生輝，故而顯得高雅華貴，在中外市場上供不應求。

福建龍眼木雕有什麼製作特點？

龍眼木雕是福建木雕中最具代表性的工藝品，主要產地由福州發展到莆田、泉州、惠安等地。龍眼木雕以圓雕為主，也有浮雕、鏤雕。作品經打坯、修細、磨光、上漆、擦蠟、裝配牙眼等10多道工序才能完成。其打坯方式頗為特殊，術語稱「五頭抱一頭」，即膝蓋頭、手腕頭和頭部擠於一塊的姿態。這是刻小件作品的特徵。它通常是放在一個近80　公分寬的木墩上，用肢夾住木料下刀雕刻的。雕刻大件作品時，則先用斧頭砍成粗坯即大形，熟練的匠人有「一斧抵九鑿」之技。龍眼木雕以表現壽星、漁翁、彌勒、達摩、仙女等人物見長，講究神態生動、衣紋流暢、色澤古樸穩重。此外，草蟲、花卉、果盤和牛、馬、熊、獅、虎及金魚、鶴等，也是常用的題材。龍眼木雕刀法的運用則根據題材而不同，有的大刀闊斧粗獷有力，有的則圓潤細膩，精雕細刻。

福建泉州木偶的藝術特點是什麼？

福建省泉州市是中國著名的木偶戲之鄉。泉州木偶雕刻精細、彩繪美觀、性格鮮明，是構成泉州掌中木偶戲藝術的雙璧之一。其木偶頭像的雕刻更是別具一格，先用樟木刻制頭坯，經裱褙、蓋上膠土、磨光，再施彩繪，配以服裝而成，泉州木偶分提線木偶和掌中木偶兩種。雕刻技藝以當地匠人江加走最為著名，故泉州木偶又稱江加走木偶。江加走一生創作木偶頭像數以萬計，並使原來的50多種人物造型創新發展到280　多種；人物髮髻由1種發展到11種之多。他在掌中木偶頭像的雕刻藝術上取得了突出的成就，被國際友人譽為「木偶之父」。他所做的木偶，雕刻精微，講究面部結構和表情，神態生動，富有性格特徵，一些作

品甚至還能活動，張嘴眨眼，妙趣橫生，深受群眾喜愛。江加走木偶曾多次出國展覽，受到外國藝術家的盛讚，並為一些國家的博物館所收藏。

泉州木偶——鬧元宵

曲阜楷木雕有什麼傳説故事？

　　曲阜楷木雕，因採用孔林中特有的楷木而得名。楷木又名黃連木，後又稱文楷，木質堅實柔韌，呈金黃色，久藏不腐，樹幹如蛇似龍、蒼勁挺拔，相傳是孔子死後，其弟子子貢在守墓期間從南方移植來的。子貢思師情切，用楷木雕刻了孔子及其夫人像以寄哀思。從此這種楷木雕像便流傳下來。到漢代，孔子9世孫孔騰創製了楷手杖，到了宋代，孔子45世孫孔道輔又用楷木雕「如意」，作為入朝的貢品。明清時，楷木木雕得到進一步發展，有一位巧匠顏錫忠，技藝精湛，所雕作品能分五層。據説，為慶慈禧太后壽辰，官府令他在一天一夜的時間裡雕一支百龍壽杖，其壽杖百龍百珠，雲霞相映，十分精巧玲瓏。他還為慈禧雕了兩個如意，上刻八仙祝壽，太后大為讚賞，稱為絕技。孔子後裔孔憲斌也是楷

木雕的著名匠人。其作品《群仙降龍》，在中國的全國工藝美術藝人代表大會上獲獎。近年來，楷木雕著名匠人顏景新所雕孔子像高達1公尺，充分利用了楷木的自然形態和紋理，受到好評。他雕的《八仙壽杖》、《九龍壽杖》、《福祿壽三如意》等，也都很精緻獨到，成為贈送國際友人的禮品。現在曲阜楷木雕的品種還有龍頭手杖、棋子、筆筒、鎮尺、屏風、印章等，風格質樸、造型美觀，作為旅遊紀念品，深受中外遊客的喜愛。

║ 上海白木雕有什麼特點？

上海白木雕，用料以銀杏、桃、椴和松木為主，雕刻不著色，飾以清漆，故稱之為「白木雕」。產品主要是和實用結合的插屏、圍屏、酒櫥、檯燈、果盤等。1980年代，上海匠人製作的《龍船》、《蟠桃盛會》等大型木雕，其中《龍船》長2.4公尺，高1.5公尺，寬0.5公尺，其中雕刻了《紅樓夢》中120多個人物，船上三層艙亭，門窗均可啟閉，窗格多達10萬，細如髮絲。《蟠桃盛會》則透過刻畫千姿百態的神仙，以及瓊樓玉宇、奇花異草、佳木瘦石等，再現了虛無縹緲的仙境。這些作品都為增進國際間的文化藝術交流做出了貢獻。

║ 什麼是海南椰雕？

海南省是中國著名的椰子之鄉，椰雕是海南的特產之一，具有濃厚的地方色彩、古樸的藝術風格，在中外享有盛名。椰雕是利用椰殼的自然形態，加工成壺、碗、盒等各種器皿和花瓶、獎盃、樂器等工藝品，深受人們的喜愛。椰雕品種有清殼、鑲錫、鑲銀、檀香木嵌雕、貝雕鑲嵌等。雕刻技法有平面浮雕、立體浮雕、通雕、沉雕等幾種。

椰雕約始於唐代，不過那時主要是製作椰碗。這種技藝代代相傳，延續不斷，使椰雕用品越來越多，而且越來越講究。後來，匠人又根據椰殼質地堅硬、水浸不易腐爛、火亦不易點燃的特性，進行精心加工，雕上山水、花卉、魚蟲、鳥獸等圖案。椰雕技藝從此更趨成熟，做工精巧，造型優美，情調古樸，在封建社會曾是進貢皇宮的精巧珍品之一，被稱為「天下貢品」。

1950年代初，海南椰雕藝術得到不斷創新和發展，椰雕產品發展到浮雕、沉雕、通花、油彩、嵌貝殼和鑲石膏上彩等六大類千餘品種，無論是千姿百態的奇花異草，還是各種各樣的飛禽走獸，在椰雕工藝品中都能表現得維妙維肖、栩栩如生。海南椰雕工藝品曾先後在美國、日本、英國、法國等十幾個國家展覽，深受外國朋友的喜愛和讚賞。

‖ 湖北木雕船為什麼在中國木雕藝術中稱為一絕？

湖北木雕船，在中國木雕工藝中獨具一格，是一種純粹的藝術欣賞品，至今已有2000多年的歷史。1973年，在湖北江陵的古墓中曾發現一隻西漢木雕船模型，其工藝水平已相當高超。湖北省地處中國腹地，江河湖泊密布，來往穿梭的各種船隻為木雕船藝術提供了豐富的素材，致使湖北木雕船技術發達，種類繁多。湖北木雕船的種類有木帆船、漕船、戰船、畫舫、龍舟、鳳舟、彩船等，各種各樣千奇百怪的木雕船匯聚在一起，猶如一個萬船博覽會。這些船與真船一模一樣，只不過比例縮小而已，只能欣賞，不能實用。這些工藝品造型布局非常講究，形似真船，精美絕倫。在雕刻藝術上，木雕船除使用圓雕、浮雕、鏤雕等傳統技法外，還特別注重花紋裝飾、鏤空鎪花、精工製模，講究花紋清晰、勻稱纖細。船上的樓閣、門窗、欄杆等都精細入微，不能有半點馬虎。在製模時，要根據每件產品的不同造型，設計製作出方圓規矩的各種零部件，才能在銜接時嚴密無縫，拆卸時方便自如。有些木雕船結構複雜，需要設計出50多個零部件，接榫要求很高，但經過藝術家的精心製作，都能輕鬆自如地拆卸組合，這在中國木雕藝術中堪稱一絕。

‖ 中國的竹刻藝術品有哪些特色？

竹雕的題材內容、表現形式、雕刻技巧，甚至不同藝術風格的形成，大都與竹材的特性相關，所以竹雕最大的藝術特色，就是因材施藝。其特點主要是：

殘根片竹、各有妙用

中國的竹類約有250多個不同的品種，直徑粗的可達30公分以上，細的又只有幾公釐，但大都可以用於竹雕。大的竹片可用於對聯、臂擱、鎮紙一類的雕刻；小的竹片也可作扇骨、墨床，或製成硯盒、首飾盒一類的器物。近年來，還出現了逐片連綴成幅的竹雕掛屏和大型壁畫。

色妍肌澤、獨具一格

人們很早就在日常生活中發現，竹器使用久了顏色會發紅，紅中透亮，觸感細膩，特別惹人喜愛，以至一把小竹椅、一支竹煙管，縱然有些損壞也捨不得丟棄。這種心理不再是純器官的感受，而是一種對材料美的欣賞。竹的材料美主要來自竹壁的結構。竹壁由表及裡，分別由竹青、竹肌、竹黃三部分構成。竹雕藝術正是根據竹青、竹肌、竹黃的不同色澤、紋理和質感，創造出既能表現藝術主題，又能充分顯示竹材肌理美的雕刻手法。如「留青」，就是利用竹青和竹肌的不同特點，以黃色的竹青刻成花紋，以刮去竹青的竹肌為地，日久竹肌變紅，形成地似紅木、紋如牙鑲、相映成趣的藝術效果。

璞玉良工、相得益彰

玉重俏色、硯貴有眼，竹雖普通，但在民間藝術家的眼中，常可發現許多人們注意不到的東西，並透過巧妙的構思加以利用，創造出精美的藝術品。如毛竹等散生竹類的根，不僅個大鬚根多，而且相互糾結。藝術家們仔細觀察它們的形態，多方聯想，或構思成人物的鬚髮，或設計成漁翁的蓑衣、孩童的絨帽等等，然後略加雕琢，便塑造出一個充滿天然情趣的藝術形象。這類竹根在去掉鬚根後，竹肌表面還會留下許多圓形的棕色根斑。這些自然形成的斑點，又常常被用來再現動物身上的斑紋，看上去天然生就，妙趣盎然，別有一番風韻。

上海竹刻為什麼叫「留青竹刻」？

留青竹刻，以產於上海市的最為著名。明清時期，竹刻藝術在江南一帶達到鼎盛，並形成嘉定、金陵兩個中心，各成流派。其中嘉定竹刻始於明代萬曆年間，到現在已有400多年的歷史。清末，嘉定、金陵的竹刻逐漸衰落，而受其影

響的上海竹刻卻逐漸興起，並將前兩地取而代之。上海竹刻，係以優質毛竹為原料，採用陽刻、陰刻、模雕、深淺浮雕、鏤空雕及立體雕等技法製成的工藝品。它之所以稱為「留青竹刻」，是利用竹青刻成微凸的平面花紋，把地上的竹青刻去，露出竹肌，以形成不同色澤肌理的對比。留青的花紋，還可以按需要刻成厚薄不同的層次，使竹肌的顏色從較薄的竹青下透出，形成微妙的濃淡變化，並以竹肌淺刻與陰陽刻相結合為主要風格，其品種除留青雕外，還有翻簧、竹根雕等。上海竹刻圖案清麗淡雅，刀法縝密精緻，色調和潤純澤，所刻的書法國畫都能保持原作的筆意墨韻。

▌ 微雕的絕技「絕」在何處？

微雕又稱「米刻」、「細刻」，用料有牙、竹等。它是在米粒大小的象牙片、竹片上鏤刻書畫詩詞，其作品上的字跡往往需要用放大鏡甚至顯微鏡才能看清。創作這種工藝品，要求藝人有相當高的書法功底和運用雕刻工具的熟練技術。雕刻時必須屏息靜氣，雕刻方能達到筆法有致的藝術效果，所以歷來被稱為「絕技」。微雕起源於細書，據記載，漢代有一師宦，能在方寸的帛上書寫1000 句話。清代時還有鄧彰甫書寫的《洛神賦》，縱橫僅寸餘。歷史上的細書很多，在此基礎上，加以單刀淺刻的技法，後來就發展成了現代的微雕。微雕代表人物有廣州匠人馮公俠及蘇州的沈為眾等。後者曾在一粒米大小的象牙上雕刻了10首唐詩，加上款識共計310字。他還雕過一座世界上最小的佛像，在一個體積只有一粒米大小的象牙片上，雕著一個蓮花座，上面盤坐著一尊佛祖，身後是佛龕和光環。佛像的手指僅為一根頭髮絲的2/3 粗細，借助顯微鏡，可以清晰地看出佛的慈祥面容和流暢的絲絲花紋，可謂巧奪天工。

▌ 核雕為什麼稱為「鬼工神技」？

核雕，是中國民間用桃核、杏核、橄欖核以及核桃殼等為原料，精雕細刻成的工藝品，體微藝精，一向為人們所喜愛，被譽為「鬼工神技」。核雕藝術歷史悠久，早在明代初期即已達到很高的水平，用途多作佩件、扇墜、佛珠、信物以

及闢邪物。明代著名核雕藝人所創作的《核舟》，歷來受到人們的珍愛。描述《核舟》的著名散文《核舟記》，生動詳細地記述了當時常熟匠人王叔遠在一枚桃核上雕刻蘇東坡乘船泛遊赤壁的情景，在民間廣為流傳。王叔遠在不足一寸的桃核上刻出「東坡遊赤壁」的小船，船頭雕有三人：蘇東坡、黃庭堅、佛印和尚。三人的神情、姿態、動作各異，栩栩如生。船尾立有兩船伕，一左一右，一動一靜，十分協調、傳神。船上有窗戶、欄杆、桌椅、茶爐，乃至對聯題字，雕刻技藝奇巧無比。如今，核雕雖不似以前那樣流行發達，但在蘇州、北京、廣州、濰坊依然出產，深受中外遊客的喜愛。

景區景點連結

▎遊東北三省 作玉都之旅

中國的東北主要包括黑龍江、吉林、遼寧三省，也包括內蒙古自治區靠近東北三省的一部分。這裡的自然景觀以林海雪原、火山溫泉、北疆風光為主，因此也成為滑雪、溜冰、狩獵、野營等戶外活動以及冰燈藝術、火山觀賞、溫泉療養的理想場所。

黑龍江省會哈爾濱，號稱「冰城」，這裡每年1月5日是冰雪節。人們利用天然冰雪，以巧奪天工的冰雕技術和絢麗斑斕的燈光造型，建成一個獨特的冰雪藝術宮殿。生動逼真的冰雕人物和動物；雄偉宏麗的冰雕城樓古堡；宛如天生的冰峰玉洞；競放異彩的冰燈雪盞，到處冰砌玉鏤、曲折幽深、光怪陸離，似乎進入神宮仙境。哈爾濱的亞布力滑雪場，清代時曾是皇室和貴族的狩獵圍場，面積逾200 公頃，目前是國內規模最大的旅遊滑雪場，每年積雪時間為5 個多月，積雪深度可達到一公尺以上，雪道長，滑度好，無汙染。

在吉林省吉林市，每到隆冬時節，就可看到一道神奇而美麗的風景：在松花江兩岸的柳樹上，樹枝被銀白色的雪花包裹著，像朵朵白雲、排排雪浪，又像盛開的臘梅、碧玉似的銀鏈，十分壯觀。這就是同桂林山水、長江三峽、雲南石林一起被讚譽為「中國四大自然奇觀」的「霧　」。長春的淨月潭風景區，每到冬

季，冰雪娛樂項目豐富多彩：在雪原間激情滑雪，盡享自然的快感；在冰湖上駕駛雪地摩托，體驗銀白世界的神韻；在冰雪上坐狗爬犁，飽覽北國的風光……遊客可在這裡縱情享受冰雪的樂趣。

東北除了是中國冬季旅遊的勝地外，也是中國玉石原料的原產地，盛產名貴玉石——瑪瑙玉、岫岩玉、巴林雞血石等。其雕刻技藝也十分精湛，東北瑪瑙雕、岫岩玉雕、巴林石雕、撫順煤精雕等，都是全中國著名的雕刻工藝品。

中國玉都——遼寧岫岩周圍的清涼山、龍潭灣等風景名勝區，秀美迷人。在這裡遊客可以進行別具一格的以賞玉、購玉為主題的特色旅遊——玉都之旅。在玉石礦的一號礦井，遊客可看到玉石的開採過程；在玉雕工藝廠，可看到從玉石到玉雕的製作工藝；去玉雕精品園，可看到琳瑯滿目的玉雕精品；到玉雕商店，其優美的購物環境，可使遊客心情舒暢地購買玉器。另外，岫岩還與加拿大好運集團共同投資興建了世界上最大的玉雕博物館。玉都之旅，值得一去。

背景分析

金屬工藝品,是指以金、銀、銅、鐵等金屬為主要原料,經各種特殊工藝加工製成的工藝品。其歷史悠久、工藝精湛、品種繁多。遠在商代,中國青銅器的製作就已達到很高的水平。戰國時代的「金銀錯」、明代的宣德爐和景泰藍等,都是中國古代著名的金屬工藝品。

金屬工藝品最主要有北京景泰藍、金銀花絲鑲嵌和蕪湖鐵畫、浙江龍泉寶劍等,均中外聞名。

景泰藍

景泰藍,是一種銅和琺瑯相結合的工藝品,為北京地區所特有。相傳這種工藝於公元13世紀由雲南傳到北京後,盛於明代景泰年間,又因用寶石藍、孔雀藍等藍色琺瑯釉料,因此稱之為景泰藍。景泰藍的名稱雖然和明代景泰年號有一定的關係,但它並非始創於景泰年間,現存最早的景泰藍作品是北京故宮博物院和瀋陽、承德博物館所存明代宣德年間的實物。明代景泰年間,是中國景泰藍藝術的鼎盛時期,無論是製作工藝、裝飾、色彩還是產品種類,都有創新和發展。清代景泰藍以乾隆時期為代表。由於乾隆皇帝喜愛書畫、工藝美術,使景泰藍藝術又進入了一個空前興盛的輝煌階段。在乾隆年間,景泰藍的製作不僅規模大、品種多,而且技藝精細,藝術風格由粗獷向鮮明、華麗、清秀方面演變。製品的實用性更強,除製作祭器外,還製作出一些代替象牙、玉器等貴重日用品的器具。

蕪湖鐵畫

安徽省的蕪湖鐵畫,始創於明末清初,至今已有300多年的歷史,而鐵畫的孕育與生成,與歷史悠久的蕪湖煉鐵技術密不可分。戰國時代鑄劍名師們就曾在蕪湖赤鑄山、神山一帶煉鐵造劍。蕪湖手工煉鋼始於宋代,盛於清代,這就為鐵畫的產生創造了物質條件。早期的鐵畫採用立體折枝花卉形式,透過打製銲接技術,製成折枝鐵花,一般用於寺廟佛案上花瓶的插花。鐵畫作為觀賞藝術品始於

清代康熙初年，創始人為鐵工湯鵬。湯鵬號天池，安徽蕪湖人。其煉鐵技術十分精湛，又有幸與畫家蕭雲從的畫室為鄰，在繪畫技術上得到這位著名畫家的指點，並受傳統鐵花工藝的啟發，經過反覆實踐，終於創作出鐵畫這一工藝新品種。1940年代末，鐵畫藝術幾乎失傳。直到政府在蕪湖市成立了蕪湖工藝美術廠，設立了專門生產鐵畫的車間，使鐵畫藝術得以繼承下來，並得到了進一步的發揚，尤其是採用烘漆新工藝作防銹處理，使鐵畫作品可保存數百年之久。

龍泉寶劍

浙江省的龍泉寶劍始創於春秋戰國時代，至今已有2000多年的歷史。據《越絕書》記載，春秋早期，著名劍匠歐冶子曾奉楚王旨意鑄劍。他選中龍泉，在此鑄劍三把，分別取名為「龍淵」、「泰阿」、「工布」。這三把劍開金石而刃不卷，彎如環狀而身不斷，被楚王視為國寶，從此，龍泉劍名揚天下，被譽為「寶劍三絕」。到清代乾隆年間，龍泉寶劍已不再作為兵器，而主要是作為工藝裝飾品。1915年，龍泉寶劍在舊金山世界博覽會上參展。1924年，武術界高手雲集南京比武，龍泉劍聲威大震。抗日戰爭時期，浙江省政府及浙江大學遷至龍泉，使寶劍銷路大增。後來由於原料緊張，加上鑄劍匠人無法生活，遂停止了龍泉劍的生產。1950年代初，龍泉寶劍又恢復生產，重振聲威。現在的龍泉劍繼承了數千年的傳統工藝，製作更為精良。隨著人民生活水平的日益提高，龍泉寶劍已經走進千家萬戶，成為人們練武健身、點綴環境之物。中國南方和東南亞一帶的華僑，認為龍泉劍能驅邪鎮惡，帶來吉祥，喜歡將龍泉寶劍懸掛於室內或床頭，這樣做也造成了裝飾和美化的作用。

閱讀提醒

第一，要瞭解中國的金屬工藝品，相對於其他工藝品歷史比較短，品種也比較少，但其發展速度、工藝技術的發展則比較快；

第二，為增加知識的趣味性，要適當瞭解廣西鳳燈及浙江龍泉寶劍等金屬工藝品的來源典故；

第三，在條件允許的情況下，可到一些金屬工藝廠內參觀瞭解金屬工藝品的製作過程，以增強感性認識。

知識問答

‖ 蜚聲中外的北京景泰藍有什麼特點？

北京景泰藍是北京市的特有工藝品，由銅和琺瑯相結合製成，故又稱「銅胎掐絲琺瑯」。主要製作工序有六道：打胎、掐絲、點藍、燒藍、磨光、鍍金。即首先把紫銅片拼焊成胎，再用鑷子把扁銅絲掐成各種紋樣黏焊在胎上，接著將各色釉料按設計填充上去，然後放進爐火中反覆烘烤燒結，最後進行磨光鍍金。其中最複雜、細緻的是掐絲和點藍的技藝。掐絲是一項絕妙的工藝技術，一條條長短不一的纖細銅絲，在匠人手中可以化作園中牡丹、池中荷花、水中游魚、林中飛鳥；點藍就是把各種顏色的釉料填到銅胎上的花紋內，由於各種釉料熔點不一樣，需要進行多次點釉和燒結才能達到豔而不俗、素而不郁的效果。釉料色彩豔麗，銅絲映出金屬光澤，所以景泰藍具有渾厚凝重、富麗典雅、金碧輝煌、美妙無比的藝術特色，並以此而蜚聲中外。

景泰藍工藝品

北京燒瓷具有什麼寓裝飾於實用的特色？

北京燒瓷又名「銅胎畫琺瑯」，以銅製胎，在胎體上敷上一層白釉，燒結後用釉色進行彩繪，經二至三次填彩、修正後再燒結、鍍金、磨光而成的金屬工藝品。北京燒瓷造型典雅，紋飾細膩，色彩清秀。它從工藝上可分為兩大類：一類是胎體鏨花配飾；一類是無鏨花配飾。前者屬高級藝術品，後者屬普及品。產品的大多數都結合實用性，如瓶、盤、碗、罐、碟、盞或整套的酒具、煙具，少部分爐、鼎、爵、熏、掛瓶、插瓶等裝飾品，也都具有實用性。所以說，寓裝飾於實用是燒瓷藝術品的一大特色。

北京燒瓷在清代康、雍、乾三個時期最有名，是燒瓷技藝歷史上的一個高

峰。這三代中又各有不同風格。康熙年間的製品釉質細膩，其白底釉料燒成後有玉質的凝脂感，作品的底色，常以明黃琺瑯彩為主色，紋飾疏朗、質樸清秀。雍正年代的燒瓷，在品種、造型上又有一些進步，創作了冠架（帽筒）、鼻煙壺、法輪（佛教供器）等等，並出現了以黑色琺瑯彩為底色的作品；在紋樣上，學習和運用瓷器上的「百花錦」和「皮球錦」等樣式，使燒瓷藝術更為賞心悅目，並富裝飾感。乾隆時期是北京燒瓷的鼎盛時期。一方面受其他工藝美術的影響，另一方面是由於燒瓷技藝自身的發展和進步，技藝獲得了全面提高，品種已擴大到日常生活的各個領域，如餐具、家具上的裝飾或配件、燈彩、車飾以及佛珠等，還有金銀製胎的燒瓷製品。而那些和玉器、景泰藍、雕漆、木雕相配合的製品，則更為出色，在紋樣上，纏枝蓮、如意、牡丹、秋葵、月季等花卉圖案富於民族風格。開光技法也更為成熟，開光內的國畫，無論人物、花鳥、山水、走獸等，在章法、色彩、造型等方面均美麗和諧、筆力遒勁，表現出中國繪畫的民族特色。這時期的色釉，已能和瓷器的色釉，如天青、碧青、嬌黃、粉黃、吹紅、吹綠等相媲美。如今別具一格的北京燒瓷同樣深受中外遊客的歡迎，愛不釋手。

北京燒瓷工藝品

‖ 雲南斑銅為什麼稱為「南國金屬工藝之冠」？

　　雲南斑銅，是雲南省獨有的民間傳統手工藝品，採用高品位的銅基合金原料，經過鑄造成型、精工打磨，以及複雜的後工藝處理製作而成。其褐紅色的表面呈現出晶瑩閃爍、瑰麗斑駁、變化微妙的斑花而獨樹一幟，堪稱「南國金屬工藝之冠」。雲南斑銅工藝品在造型上不僅繼承和發揚了傳統特色，而且還吸取了雲南青銅和中原青銅文化的寶貴藝術營養，採百家之長為己所用，同時，還結合現代雕塑手法和先進技術，在充分顯示斑花特色的前提下輔以簡潔洗練的裝飾圖案，使其達到藝術的完美和統一。目前雲南斑銅已形成包括動物、人物、花卉、瓶罐、爐尊、壁飾、器皿等七大類系列產品。其深厚古樸、典雅富麗、熠熠生輝的藝術效果，成為中、高檔陳設和工藝美術觀賞的佳品。斑銅工藝源於青銅文

127

化，但又精於青銅製品。早在明清時期，雲南斑銅已作為雲南向朝廷進貢的珍品，展示了雋永的藝術魅力。歷年來斑銅工藝品多次作為國家級禮品贈送外國元首和貴賓。其中「孔雀瓶」、「大犀牛」、「仿古牛」、「五型爐」、「孔雀明王與如來佛祖」等產品被中國定為珍品永久收藏。

廣西鳳燈為什麼是壯鄉文化最集中的象徵之一？

廣西鳳燈的起源有著美麗的傳說。相傳，遠古時候，雒越大地洪水橫溢，長夜漫無邊際，民不聊生，為解除人間苦難，鳳凰披著彩虹，從天上來到人間，把自己化作一盞燈，照亮了雒越大地。為感謝給人間送來光明、祥瑞的使者，壯鄉先民們將鳳凰視為神鳥，或以鳳羽為頭飾以炫耀，或將鳳凰織於壯錦之上，佩帶身邊，以表對鳳的崇敬之情。

廣西最早的鳳燈可追溯到廣西合浦縣在1970年代出土的西漢時期的青銅製品——鳳燈，由於其構造奇特，成為中國的珍品文物之一。鳳燈的鳳頸與鳳身分接，可轉動，因此可以調光及變化多種造型。鳳嘴銜燈罩，罩與頸相通，頸與體為中空。腹中盛水，用以過濾。鳳背有一圓孔，為盛油而設。鳳首回視，燈罩可對燈盞，能將火焰產生的煙塵吸走，回收到鳳腹中，以達到淨化環境的目的。鳳燈的設計原理極具科學性，集造型、調光、實用、藝術、收藏、環保於一身。由於仿製的鳳燈全部採用與文物相同的青銅，就鑄造工藝而言，鳳燈通體中空，不易操作，工藝難度極大；就材質而言，若配比不合適，會產生裂紋或者脆而易斷；就造型而言，比例十分得當。廣西鳳燈設計精巧、選材適當、裝飾精美，以凝練的青銅藝術語言，表達了壯鄉人們對光明、祥瑞的推崇之情。又因鳳燈唯廣西獨有，故被譽為是壯鄉文化最集中、最概括的象徵之一。

蕪湖鐵畫為什麼說是「金屬的國畫」？

蕪湖鐵畫，是安徽蕪湖出產的一種特有的工藝品，其製作以低碳鋼為材料。匠人們依據畫稿，取材入爐，經過鍛打、鑽銼、整形、校正、銲接、退火、烘漆等工序，然後裝框成畫。鐵畫以鐵代墨、以錘代筆、以爐為硯、以砧為案鍛作而

成。鐵畫的創作借鑑了國畫和山水畫的筆法布局，吸收了民間剪紙、木刻、雕刻等造型藝術的技法，將繪畫與鍛鐵技藝合為一體，素以工藝精湛、構圖別緻、蒼勁挺秀、樸拙素雅、黑白分明、線條清晰、疏密有致、粗細適度、富於立體感而著稱。

鐵畫品種繁多，有圖案栩栩如生的掛屏，有各種立體的盆景和座屏，有可供欣賞和日用的工藝品，還有用鐵鍛製的名家書法——鐵字等等。從尺幅小景到數丈巨幅，應有盡有。其代表作如《迎客松》，懸掛在北京人民大會堂內；《長征》詩，收藏在北京毛主席紀念堂內，字跡渾圓、飽滿、流暢、遒勁有力，甚至對毛澤東詩詞原作字跡中難度較大的空絲枯筆的細線條，也都準確無誤地表現出來，絲毫不走樣、不失真。蕪湖鐵畫不僅深為中國人民喜愛，還遠銷歐美、東南亞諸國，成為世界藝苑一枝長開不敗的奇葩，被中外藝術家們譽為「金屬的國畫」。

‖ 精美威凜的龍泉寶劍的四大特點是什麼？

龍泉寶劍，既是精美的手工藝品，又是運動器械，蜚聲中外。龍泉寶劍有著悠久的歷史，相傳始於2000多年前的春秋戰國時代。當時著名鑄劍大師歐冶子雲遊江南到達浙江龍泉時，發現秦溪山下有一泓湖水，甘寒清冽，湖邊有7口井，恰似天空北星座，用湖水淬劍，能增強劍的剛度，正是鑄劍的好地方。於是歐冶子就在湖邊壘起爐灶，用附近山中的鐵英鑄成了「龍淵」、「泰阿」雌雄寶劍。傳說劍成後，竟雙雙飛去，從此鑄劍地改名為「龍淵」，唐朝時因避高祖李淵名諱，改為龍泉。後來人們又將秦溪山湖改名為劍池湖，並在山北麓建立歐冶子廟。龍泉寶劍，在長期的發展中，經過歷代鑄匠的鑽研，精益求精，在產品質量上形成了四大特點：

堅韌鋒利

1978年，在中國工藝美術界兩次全國性集會上，龍泉寶劍的製作匠人曾當眾表演。他用一把龍泉寶劍，毫不費力地將疊在一起的六個銅板劈成兩片，而劍刃不卷。

剛柔相濟

古代的龍泉寶劍用生鐵鑄造，現在則用中碳鋼鑄造，加之淬火工藝恰到好處，使中碳鋼具備了彈簧銅的特性。

寒光逼人

龍泉境內有一種名叫「亮石」的磨石，在這種石頭上磨製出來的寶劍，寒光閃閃。龍泉寶劍全靠手工磨光，往往要磨數日甚至數月之久，一旦磨出，青光耀眼。

紋飾巧致

龍泉寶劍劍身刻有七星標誌和飛龍圖案。在劍身上刻花也是龍泉劍的一項絕技，劍工們一不用彩筆，二不照圖樣，只用一把鋼鑿在寬不盈寸的劍身上刻鑿，刻好後澆上銅水，經剷平加磨後，飛龍圖案生動自然，永不消失。另外，龍泉寶劍在古代大多無鞘，現在用當地特產的花梨木製作劍鞘及劍柄。這種花梨木，質地堅韌、紋理秀美，再以銀、銅作為裝飾，更使龍泉寶劍錦上添花。

‖ 金銀花絲鑲嵌的珍貴之處在哪裡？

花絲鑲嵌工藝，又稱細金工藝，是以金銀為原材料鑲嵌各種珍珠寶石的裝飾工藝，係北京地區傳統的手工藝品。元、明、清三代在北京建都以來，宮廷裡不僅有御前作坊製作，還從各地徵集能工巧匠來宮廷獻藝，或命各地為宮廷加工，從而促進了鑲嵌工藝的發展。又因元、清兩朝統治者是蒙古族和滿族，所以北京的花絲鑲嵌工藝受蒙古族和滿族的影響較深。它集南北工藝之長逐步完善起來，形成了北京花絲鑲嵌工藝品獨特的藝術風格。

花絲鑲嵌工藝實為花絲和鑲嵌兩種工藝的統稱。花絲工藝，是使用各種不同的金銀絲，用堆、壘、織、編等技法製成的；鑲嵌工藝，則是把金銀薄片捶打成形，然後鑿出花紋或用鏃弓子鏃出花紋並鑲嵌寶石而成。一件精美的花絲鑲嵌製品，往往採用多種工藝才能完成，製作工序較為複雜。花絲鑲嵌的實用品和陳設品，在行業中統稱為「擺件」或「件活」。目前，北京生產的花絲擺件品種很豐

富，實用品中以中小件為主，如手鏡、煙盒、煙灰缸、粉盒、糖缸、酒具、花插及各種瓶、罐、盒等，形狀各異，造型精美，小巧玲瓏。

花絲鑲嵌陳設品可分為爐熏、動物造型、建築造型、人物造型等四類。爐熏，古人用以薰香，現已成為純裝飾品，多用傳統圖案；建築造型較複雜，如《南京長江大橋》、《故宮角樓》等；動物造型如馬、駱駝、獅子及各種飛禽等；人物造型，多為立體古裝仕女圖，素潔中兼有嬌豔、典雅中顯露華貴，確實是精美珍貴的藝術欣賞品。隨著中國旅遊事業的發展，花絲鑲嵌工藝品的品種也逐漸豐富和精美，如耳鉗、領針、袖扣、首飾等，還有仿古燒藍磊臂釧，金玉結合、玉鐲編絲的龍鐲等，很受遊客歡迎。

‖ 什麼是榮成錫鑲工藝品？

榮成錫鑲，產於山東省榮成一帶，它是將金屬錫雕刻成各類圖案後，鑲嵌在陶瓷、大理石、玻璃等器皿上而形成的，融觀賞、收藏、實用於一體的工藝品。其工藝獨特、造型美觀、品種繁多。榮成錫鑲已有100多年的歷史，最初始於製作錫鑲茶具。匠人們用典雅的宜興紫砂陶為壺身，將上好的錫經過熔煉、澆鑄、雕琢等工序，製成龍、雲、馬、花等圖案，再經過拋光後，以特殊的方法鑲嵌在完整的壺身上，形成了獨具特色的錫鑲工藝品。目前，新一代匠人對傳統工藝不斷發揚光大，針對傳統錫鑲構圖簡單的不足，研究出了鑲花邊、墊花蕊等新工藝，從而進一步增強了圖案的立體感和動感。同時產品的品種也在不斷創新，經過革新製作工藝，一改只能鑲陶的單一品種，而與瓷、玻璃、花崗岩等融合在一起，湧現出了錫鑲瓷盤、錫鑲玻璃花瓶等60多種規格的新產品，使榮成錫鑲工藝品的藝術價值和收藏價值越來越為世人所矚目。

‖ 個舊錫製工藝品具有什麼樣的外形特徵？

錫製工藝品，是雲南省個舊市錫工藝美術廠生產的傳統產品，1980年獲雲南省和輕工部優質產品稱號；1985年獲國家工藝美術百花獎銀杯獎；1990年在中國婦女兒童博覽會上獲金獎。該工藝品始自明末清初，係以個舊出產的

99.75%以上高純度精錫為主要原料，經過熔化、壓片、下料造型、拋光、裝接、擦亮等工序製作，再精鏤細雕成富有民族特色的白描山水花草、翎毛魚蟲、動物圖案。產品具有「色似銀、亮如鏡、光彩奪目、獨具風格」的外形特徵和抗鹼、無毒、不銹的防腐蝕性能，觀賞、收藏價值極高，行銷世界30多個國家和地區。其生產的虎紋筆筒、小水煙筒、花耳香爐、龍耳香爐、唐馬、鳳蠟台、牛頂罐等，被評為國家一級收藏珍品。

西藏的藏腰刀有什麼男女之別？

西藏使用腰刀起自吐蕃王朝的中後期，距今已有1400多年的歷史。西藏的藏腰刀有男刀、女刀之分。男刀長30～60公分左右，藏語叫做「巴當」，是英勇善戰的寶劍的意思；女刀長15～30公分左右，藏語叫「洛赤」，意為匕首。長刀刀身筆直，尖、刃均十分鋒利，雙面有血槽，刀柄用雕花或牛角裝飾，刀鞘包金裹銀、雕龍刻鳳、鏤空花飾。短刀有直形和微彎弧形兩種，主要供婦女使用，便於吃肉時切片、剔骨。短刀的刀鞘有扁筒形、圓筒形、方筒形、雙圓筒形、三圓柱形等式樣，鞘身滿裹金銀，雕刻花草圖案，鑲嵌有松耳石、瑪瑙、珠玉、寶石等貴重物品，還做有插筷子的孔，工藝極其精細。

景區景點連結

遊首都北京 看金屬工藝

北京是中國最大的旅遊城市，具有深厚的自然旅遊資源和人文旅遊資源，從市內來講，主要有天安門、故宮、雍和宮、天壇、北海公園等著名景點。天安門在北京城的正中，原是明清兩代皇城的正門。門前有金水河，五座雕琢精美的漢白玉橋橫跨在河上，一對渾圓挺秀的華表，配合著城樓的朱牆碧瓦，雄偉壯麗，構成一組完整的建築藝術傑作。故宮是明清兩代的皇宮，占地72萬平方公尺，各種房屋9000多間，周圍10公尺多高的宮牆長約三公里，四角矗立著風格綺麗的角樓，具有布局開闊對稱、金碧輝煌的特點，是中國現存規模最大、保存最完

整的宮廷古建築群。在北京昌平及延慶的南部，就是世界聞名的中國古軍事建築——萬里長城，猶如一條矯健的巨龍，盤旋於群山之中。長城沿途有不少形勢險要的關隘，居庸關及其哨口八達嶺長城就是其中之一。居庸關建築在一條長20公里的溪谷——關溝中間，兩側山高谷深、樹木蔥鬱、景色瑰麗。八達嶺長城，海拔1000多公尺，山勢極為險峻。每當春秋時節，中外遊客如雲，登上長城，居高望遠，山峰重疊勢逼蒼穹，令人心曠神怡。

北京既是中國的首都、政治經濟文化的中心，也是中國金屬工藝品的代表——景泰藍的故鄉，同時也是燒瓷、金銀花絲鑲嵌等其他金屬工藝品的發源地。凡是到北京旅遊的中外遊客，參觀遊覽的項目之一，就是到北京琺瑯廠去參觀。北京琺瑯廠是國家命名的「中華老字號」企業，「京琺」景泰藍是該廠的主導工藝精品，其製作考究，技藝精湛，曾獲得全國工藝美術金盃獎。1997年香港回歸時，該廠曾為北京市政府設計製作出高70英吋的「普天同慶」景泰藍大瓶。北京琺瑯廠的商品部對遊客開放，有四個展銷廳，面積2000多平方公尺，經營著2000多種造型各異、規格齊全的景泰藍工藝品。其中相當一部分是工藝大師設計製作的精品、新品，不曾在工廠以外面世，具有較高的藝術鑒賞與收藏價值。該廠的景泰藍藝術陳列室是中國國內第一個比較系統、全面介紹、展示景泰藍藝術的窗口，是向中外遊客宣傳景泰藍真、精、特、優產品的一個平台。在這裡，遊客可親眼目睹景泰藍的製作工藝，親手觸摸五彩繽紛令人嘆為觀止的「銅胎掐絲琺瑯」。

編織工藝品

背景分析

　　編織工藝品，是指以草、竹、柳、藤、棕、麻、麥稈等為原料，經手工紡織而成的民間工藝品。其歷史悠久，可能早於陶器。據《易經‧繫辭》記載，早在舊石器時代，人類就能採用植物的韌皮編成較粗糙的「網罟」，盛上石塊，用力拋出獵取動物。從新石器時代至今，我們的祖先在生產實踐中，發揮自己的聰明才智，利用竹、藤、草、柳、麻、棕等野生材料創造出了豐富的工藝技法，編製出了許許多多的日常生活用品。從出土文物看，戰國的竹器和漢代的彩篋製作已相當精美。據唐史記載，當時草蓆的產地已非常普遍，閩粵一帶的藤器、滄州的柳箱、蒲州的麥稈扇等，都已是著名的產品。由於中國幅員遼闊，編織材料極其豐富，千百年來，中國人民就地取材，用一雙巧手編織出了各種實用品和觀賞品。其工藝之精巧、品種之繁多、款式之新穎、造型之美觀譽滿中外，為人們的生活和工藝寶庫留下了寶貴的財富。如今，中國的浙江、江蘇、湖南、四川、福建、廣東、山東、山西、內蒙古、甘肅等地的編製工藝，百花齊放、色彩紛呈，是中國民間藝術百花園中的一朵奇葩。

編織工藝品——雞媽媽與雞寶寶

閱讀提醒

要注意，由於中國編製工藝品種類較多，除草編、竹編外，還有藤編、柳編、棕編、麻編等等。因此，要準確知道各個編製工藝之間原料、工藝的區別，適當瞭解各個具體品種的款式及藝術特色。

知識問答

‖ 著名的青島草編有哪些品種？

山東青島草編，是當地的著名特產，已有100多年的歷史。它以麥稈、玉米皮、蒲草、油草等為原料製成。青島草編是在七股編的基礎上發展起來的，其他還有原草編、劈草編、花樣編等，產品主要有草繩和日用品、雜品三大類，共有1000多個花色品種，如蜈蚣、龍骨、粽角、摺子等。草繩可編提籃、草帽、壁掛、燈罩等，又可作裝飾品；日用品以玉米皮繩、麥繩為材料，僅提籃就有400多個花色品種，編製草帽分為手串帽、手編帽、機製帽三種，還有各式杯墊、坐墊、門（窗）簾、地席（毯）等；雜品主要有筐、盤、盒、簍、花盆套等。青島草編的裝飾，一靠材料原色，二靠漂白，三靠染色。圖案以動物、花卉、幾何紋為主，具有造型豐富、編織細緻、風格獨具的特點，每一件幾乎都具有日用、觀賞兩種功能，深受中外遊客的喜愛。

什麼是煙台草編？

山東省的煙台市是中國草編的主要產地之一，相傳已有1500多年歷史。1960年代，煙台草編開始大宗出口。煙台草編以麥稈、玉米皮、油草、勒絲草、蒲草等為原料，產品有各式提籃、提袋、背包、坐墊、地席（毯）、草帽、簾、墊、簍、盒、嬰兒籃等。煙台草編工藝精美，造型豐富。其草提籃製品是煙台草編中的一類大宗商品，包括提籃、提袋、提箱、吊籃、簍等幾十種，近萬個花色。提籃有機製、手編兩種。機製籃上釘有提手，並配有繡花、釘花飾物，經濟、美觀、實用。原料多採用玉米皮夾野生草，經繩編、平編、坯編、網編、纏扣編、馬蘭堆編等多種工藝，編織出的各種圖案，造型美觀自然，色彩和諧，在國際市場上暢銷不衰。

草編工藝品

慈溪為什麼稱為「草編之鄉」？

　　浙江省慈溪市的長河地區，是該市草編的發源地，其歷史悠久，有「草編之鄉」的美譽。過去的長河草編以進口金絲草為原料，只生產幾種金絲草帽，品種單調。1950年代初，當地努力發展草編生產。1952年建立草編工藝改進所，後又開辦國營慈溪金絲草帽廠。匠人們挖掘當地草種原料，並在一些農場人工培植

草料。他們利用蒲草、麥稈、黃草、龍鬚草、玉米皮、南特草等編織成各種帽子、糖果盒、夜宴包、跳舞包、大小提籃、聖誕禮品等，品種達到近千個花色。在技藝上，從傳統的單芯編織發展到二芯、三芯、留空芯、重疊芯、纏編芯等技法。各種產品中，提籃的創新比較突出，多取材於山水風景、花鳥獸禽、卡通動物及各式圖案，產品別緻、色彩鮮豔、層次明快，具有獨特的工藝特色。

▌寧波草編有什麼典故？

寧波草編，產於浙江省寧波地區，其歷史可追溯到唐代。當時，有一種涼爽吸汗的睡席很受歡迎，是由寧波、鄞縣一帶的群眾利用當地柔軟光滑的席草編織而成。據史料記載，公元1129年，金兵南下至此，浙江地方官張俊令官兵百姓把這種光滑的草蓆鋪在金兵要經過的路上，金兵到來時，滑得人仰馬翻，不戰而敗。從此，這種草蓆被當地人稱為「滑子」，並沿用至今。如今，寧波主要生產由金絲草編織的金絲草帽。這是寧波草編產品中最具特色的一種。由於金絲草潔白細軟，加上編工精細，式樣新穎，所製草帽光亮秀氣，緊密均勻，潔白如雪，美觀大方，深受中外遊客的歡迎。

▌愛不釋手的隴上草編有什麼特點？

隴上草編是指甘肅東部地區的草編藝術品，以定西、平涼、慶陽、天水、隴南五個地區為主要產地，其中又以天水、平涼兩地最為興盛，且編織原料各有特色。天水草編多用麥稈、玉米皮和籐條；平涼草編多用麥稈和蘆草。隴上草編具有形粗質細、古樸典雅的獨特風格。產品種類在1950年代末以生活用品為主，如草帽、草鞋、草簾、草蓆等，1950年代後隨著中國外貿事業的發展，開始編織較為精美的物品出口，如坐墊、沙發墊、背包等。1980年代以後，草編逐漸發展成為實用和觀賞相結合的工藝品，如壁掛、玩具、燈彩、藝術掛件等。編織工藝進一步提高並得到創新，匠人們在草編上進行繪畫、刺繡、印染、插花，並吸收現代美術手法設計造型，大大提高了草編的藝術欣賞價值，使其在國際市場上占有一席之地。隴上草編的代表產品是草編刺繡和十二生肖草編造型。

天津草編有何工藝特點？

天津草編，是地方著名特產，它以小麥莛或玉米皮為原料，一般是編緶後再編織。天津麥草潔淨而有光澤，質地輕柔、隔熱性強。編織時利用各式花緶上交錯的橫、斜紋路形成裝飾效果。這樣的紋路在自然光或燈光照射下紋理清晰，有節奏感。天津草編有用幾道染過的單色緶與未染過的單色緶混合編織的；也有用各種草緶與玉米皮合編，利用各自的本色或染色效果間隔相襯，顯得素雅大方。天津草編以實用品為主，有手提包、手夾包、背包、提籃、杯墊等100多個品種。天津草編的提手、背帶和蓋子上的吊扣，都以精緻的小五金為配件，極富裝飾美感。

臨武龍鬚草蓆為什麼稱為「貢席」？

臨武龍鬚草蓆即龍鬚貢席。臨武位於湖南省，其龍鬚草蓆歷史悠久，相傳在唐代即有侍臣向楊貴妃進獻龍鬚草蓆解熱消汗。清代時曾為貢品，故稱「龍鬚貢席」。臨武龍鬚草以湖南和兩廣交界處高山上的龍鬚草為原料。龍鬚草細長空心，加工後柔軟光滑，製席前須經漂白，產品屬高檔工藝品。過去只有睡席、枕席等少數品種，現在已有各種墊、涼帽、扇、提包、拖鞋等20 多個新品種。裝飾的紋樣多為人字形，還有花鳥、山水、走獸等圖案。製作精細，色澤素雅，紋飾秀麗，緊密平整，柔韌耐折，尤適於軟床、坐椅及鋪墊，便於攜帶和存放。因草質光柔，草蓆在夏季可爽體，冬季不傷身，南北皆宜，曾在萊比錫國際博覽會獲得高度評價。

芒萁草編有哪三大類造型？

芒萁草編即芒編、芒草編、土藤編，其歷史悠久，是廣西的特產。以欽州的防城、融水苗族自治縣、三江侗族自治縣為主要產地。芒萁草的皮光滑細潤，呈咖啡色，草芯柔韌，經晾晒、清洗可保持原色。近年又發展了漂白、染色等工藝，產品主要為日用品，品種較多。造型有仿器物型、仿動物型、仿自然型三大

類。仿器物型的產品多仿碗、碟、桶、盆、盒、盤、茶具、花瓶、花盆套、壯族銅鼓、燈盞、吊其、筐、籃等，如「三連筐」，由三個筐連組而成，中間以一根垂直長柄相連，可同時將三個筐提起；「吊其」則為碟式造型，有兩根吊把，類似淺底籃子，宜吊於屋梁存放食物；仿銅鼓型大果盤，以竹編作底，芒草漏空編花作邊，裝飾性很強，亦很實用。仿動物型的產品多仿貓、狗、雞、鴨、魚、牛、馬、龍、鳳、古獸等造型，如「雞籃」的雞翅設計誇張，翅從雞身中部向後又伸向前與雞頭相連，似一條線連著雞頭、雞尾，形成提把。仿自然型的產品則以自然界的瓜果花菜為主，如瓜型吊籃、果形筐等。芒萁草編不生蟲，不發霉，編織精美，造型千變萬化，實用大方，地方風格十分濃厚。

‖ 東陽竹編動物的三個特點是什麼？

浙江省東陽縣竹編歷史悠久，早在南宋時已有竹編龍燈、花燈、馬燈出現。東陽竹編的精品，以竹編動物為主要品種，多取材於家養禽畜及珍奇禽獸。其竹編動物有三個特點：一形、二神、三態，三者兼備，不僅外形美，姿態生動，而且傳神。如竹編《金雞報曉》，雄雞引吭高歌，生機勃發；竹篾、竹絲編織的雞冠、眼、嘴、胸、翅、羽毛，生動逼真、細膩精巧，既體現了公雞的健美，又體現了公雞的神氣。《野牛》則以歪著的頭、圓瞪的眼、前伸的角、甩起的尾，以及因用力而肌肉繃緊的腿，顯示出一副意欲角鬥的架勢。仿青銅器竹編《馬踏飛燕》，以奔跑如飛的駿馬在超過疾飛龍雀的瞬間，將馬的矯健、迅捷及踏燕之勢所取得的空間感表現得淋漓盡致，既未失原作精神，又顯示了竹編藝術的工藝美。另外還有誇張的北極熊、荷蘭奶牛、非洲犀牛、紐西蘭長尾雞等外國動物，以及低檔竹編動物雞、鴨、鵝、魚、蟹、貓、狗等，以其生動而貼近生活的造型，深受中外遊客的喜愛。

‖ 具有地方特點的嵊州竹編為什麼受到遊客的歡迎？

浙江嵊州素有「水竹之鄉」的美稱，其竹編工藝以細密精巧而聞名。2000多年前，這裡的百姓就開始編織竹製用品。到明清兩代，嵊州竹編進一步發展，

當時已有粗、中、細篾匠的分工，產品也從實用品向藝術欣賞及實用相結合的方向發展。嵊州竹編工藝複雜，首先要把竹子劈成細如毛髮的篾絲或薄如紙片的篾皮，有的則加工成精緻的篾條，然後根據不同的設計要求，利用龜背、插筋、穿絲等不同的編織工藝進行編織。

嵊州竹編編織工藝程序共達100多種，產品有竹籃、人物、動物、家具、燈具等20 大類，3000 多個花色品種，遠銷60 多個國家和地區，深受中外遊客歡迎。代表性產品是人物造型產品，有《蘇武牧羊》、《麻姑獻壽》、《岳飛》等。嵊州竹編的難點是人物臉部的編織，它常用極細的篾絲（150 根這樣的篾絲排在一起僅一寸寬）來表現不同人物的神態，其編織難度可想而知。沒有特殊的技藝、精湛的技巧，是難以創作出這樣的作品來的。

‖ 泉州竹編有哪些藝術特點？

福建的泉州竹編，始於1954年，由泉州的美術工作者李硯卿參照瓷器等造型，用染色、插花技法製作竹編瓶、罐等，受到中外人士好評，從此泉州竹編得到發展。泉州竹編以優質毛竹為原料，利用其纖維長、韌、有彈性、易編織的特點，造型則吸取古代器皿和民間流行的竹器特點，參考日本竹編的長處進行創作。製作程序是先設計，再根據圖稿需要加工篾絲。編成後，進行防腐處理或染色。裝飾花紋有一串紅、海棠花、鳳梨花、十字花、含苞花、金菊花、大小人字花、藤貫花等9大類，並富於變化。色彩以黃褐色為主，配以深紅、漆黑等色，莊嚴厚重。日常用品有盒、盤、籃、罐、瓶及動物造型的器皿以及懸掛式竹編動物等500 多個品種。其中白鵝籃等實用品異常精美，龍柱台燈等新產品更增添了泉州改良竹編的魅力。

‖ 什麼是崇慶竹編？

四川崇慶竹編，是四川傳統名產，已有300 多年的歷史。它選用優質三年生節長、無斑、質細的慈竹中段為原料，經刮皮去節，用紅、藍、黃、黑等色油漆塗在竹筒表面，再破成粗細厚薄均勻的篾片、篾絲，或是破成片、絲再染色，然

後進行編織。編織方法主要有起底、編織、鎖口等三道工序。以經緯編織法為主，結構緊密、結實。在此基礎上，兼用疏編、插、穿、鎖、扭、打、紮、套等技法，增加圖案及花色的變化。如用染色的絲和片以插、扭等技法，可做出色彩對比強烈、明快鮮豔的裝飾花紋。崇慶竹編中流行的一種素色提包，即以竹子淡青、淡黃的本色篾片、篾絲編成，提梁由幾根較寬的竹篾交叉組成，包身為長方形，以竹絲編織；包蓋上用素色的萬字、十字菱角紋裝飾，以塗紅、黑、藍等色漆的篾片、篾絲編織而成。在各種素色竹編器具上端、下端或兩側，做成粗線條鑲邊，顯示出竹器的豐滿和色彩對比強烈的裝飾美。

現在的崇慶竹編除各種日常用的兜、籃、盤、碗、扇、燈籠、盆等，還有許多新穎、精巧的生活用品，如淨面圓籮、套三花提籃、筷籠、紙簍、花插、通花篾碗、船形蛋兜，以及各式竹編玩具等，花色品種有幾百種之多。崇慶竹編形狀固定、彈性好，能經受一定的壓力，可存放各種物品，有的可隨物品放入鍋中煮而不散。

傣家竹編的民族特色表現在哪裡？

傣家竹編，產於雲南省的德宏、西雙版納等地區，當地傣族擅長的工藝，其歷史悠久，工藝精細，造型大方，圖案美觀，品種繁多。傣族人自古就愛竹、用竹，擅長竹編，他們住竹樓，用竹器，床、桌、椅、提籃、背簍、雨帽等無一不是竹編而成。其竹編既可供實用，又可作裝飾品，有時還往往帶有某種寓意。如傣族婦女常用的竹簍，既是一種生產生活用具，也是傣族青年男女愛情的傳遞物，小夥子總要精心編一隻竹簍送給心愛的姑娘，以換取姑娘歡心。如果小夥子不會竹編，就說明他沒有一雙勤勞靈巧的手，也就很難找到心愛的伴侶。此外，上好的竹編通體掛漆，施朱塗金，印有孔雀及五彩圖案，富麗堂皇，還可以作為佛寺裡祭祀的用具。

成都竹編為什麼稱作「瓷胎竹編」？

四川成都竹編，始於清光緒三年（1877　年），它以江西景德鎮的瓷器作

胎，選優質慈竹，經劈、啟、揉、勻、烤色、染色，加工成柔韌的細篾絲，以其緊扣瓷胎進行編織，故稱為「瓷胎竹編」。

　　現在瓷胎竹編的品種比過去增加了許多，能依花瓶、茶具、煙具、咖啡具、首飾具、酒具、碟及瓷、銀、錫、陶、木、漆、玻璃質的器皿造型作胎進行編織。舊時主要利用竹的本色及染成黑、淺赭色的竹絲編織一些簡單的花紋。1950年代初，發展到用染成的五彩竹絲編織複雜的圖案，並對器物的竹編外套作裝飾，如龍、鳳、熊貓、花鳥、山水、文字及圖案等；圖案編織技法也由原來的密編發展成疏編、特細編、扭絲編、雕花、漏花、別花、貼花及染色等新的技法，還創建出無胎成型的新工藝，豐富了技法及成型工藝。成都竹編工精藝高，篾絲細如髮絲，編織時不露接頭，成品壁薄如綢絹，色調和諧、色澤清雅，美觀大方。

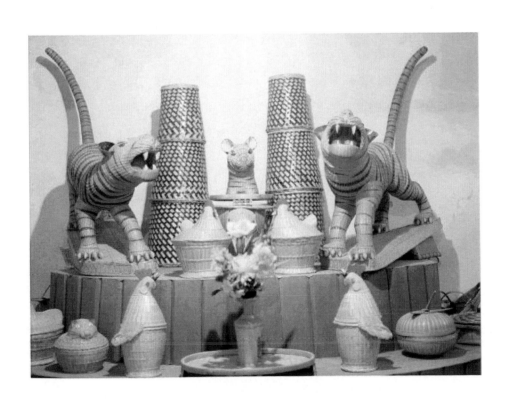

竹編工藝品

中國藤編的主要產地和產品特色是什麼？

中國藤編的主要產地有廣東、雲南、江西等地。

廣東藤編

藤編系廣東省的傳統產品，1956年，廣東沙貝的46家私營藤編工廠合併為南海藤廠。南海藤廠積極利用兩廣的青藤製作出口產品，主要以其傳統的藤擔、藤席、藤家具、藤織件聞名，還利用棕藤、佛肚藤等新原料生產新品種。家具則以粗壯的籐條或竹木、鐵作骨架，再以細藤芯或藤皮纏繞加固、出形，然後再編製器物的面和壁。

雲南騰沖藤具

藤具系騰沖縣傳統產品，相傳已有1000多年的歷史，主要以今古永和盈江縣銅壁關地方的雞廣藤、水廣藤、刮皮藤、黃藤、紅藤等為原料。其中又以雞廣藤材質為佳，皮質光滑、細軟、柔韌、白淨、清亮，可一破為三使用。其主要品種有躺椅、羅漢椅、茶几、藤帽等。工藝獨特，花紋編織精細。

江西會昌藤器

藤器系會昌一帶的傳統產品，已有100多年的歷史。清代時當地已產籃、盤、箕、箱等藤器，現在主要製作會議室、客廳的成套藤具及籐製工藝椅凳、沙發、裝飾品等，有60多個花色品種。藤家具中，以漂白藤皮精心編製的桃花椅、菊花椅、梅花椅為佳。藤編的特點是堅韌、彈性強、不易折，其色彩一般都是採用原藤自身的淺黃色、黃色等，有時配以咖啡色、棕色，在柔和典雅中顯現多彩的風格。

中國新會葵編的特色是什麼？

新會葵編，是廣東新會市的特產。新會的土壤含有一定量的礬，故葵樹葉生得肥大壯實，可塑性較強，葵編以葵葉柄、芯、尾等為原料。葵編有普通產品和

高檔產品兩大類。普通產品主要有通帽、墊子、簾畫、席、籃、扇、包、盒、雜件等28類，500多個花色品種。高檔產品主要是白葵類，製作時要精選葵葉下腳料，經漂白備用。玻璃葵製品則要將剛抽出變青的嫩葵葉包紮避光，取得潔白的坡璃葵，用它加工的材料還要經燙光上亮才能使用。白葵製品，包括玻璃葵製品的裝飾十分考究，如在門簾、工藝畫上作彩繪、火繪、繡花等。大型葵扇經繪、繡上山水、花鳥、人物等題材的裝飾圖案後，異常精絕，宜作居室裝飾及饋贈禮品；葵席作各種裝飾後亦顯得十分名貴。高檔籃類產品有華貴的皇后籃、鳳眼籃、通花籃、梅花籃、繡花籃等。普通產品製作時，多用原色、白色或染色葵條。所謂原色葵條是自然長成的青葵葉晒乾呈灰色的普通材料，有的普通產品將青、白葵條混合編織，經產生變化後，十分美觀。普通的葵編通帽遮陽透風性好，輕便耐用。葵席精細而平滑，由漂白和染色葵條編成。籃子有手提式、吊掛式及圓、方、橢圓等形狀，另外還有許多種小雜件和豐富的旅遊紀念品，均受到遊客的歡迎。

具有西北風格的陝北柳編有什麼特點？

陝北柳編，是陝西省北部的著名特產，始於清代。陝西柳編以沙柳為原料，去皮修整後使用，其編製技法多樣，僅器物的收口就有花纏邊、編織口、雙條沿、拉花等10餘種方法；纏耳、提把的編製有撐把、扇撐把、拉花把等；輔助工藝有上鏈、上色、上油、裝布套、上塑料件等。其主要產品有禮品匣、壁筐、背筐、掛筐、箕、花盆套、洗衣筐、筷籠、餐具箱、筆筒等800多個花色品種。陝北柳編具有精細美觀、古樸粗獷的特色，遠銷40多個國家和地區。

為什麼固安被稱為「柳編之鄉」？

河北固安是中國柳編的主要產地之一，早在宋代已有柳編產品生產，明末清初時已有150多個品種，一向被人們稱為「柳編之鄉」。固安柳編以當地的杞柳為主要原料，產品分青、白貨兩類。青柳貨有背籃、土籃、提籃、筷子籃、八角筐、提箱等；白柳貨以較細的柳條精編，色澤潔白。固安柳編主要有茶具套、方

盒、小筐、花瓶、宮燈、小花籃、相框,以及有傳統特色的仿唐坐墩、地毯等,共7000多個花色品種。其編製技法多樣,裝飾花紋層套層、花套花、環套環,色調柔和,民間傳統風格濃郁,遠銷歐美等40多個國家和地區。

什麼是天津柳編?

柳編,是天津地區重要的工藝品之一。其以華北各省區人工培植的杞柳、沙柳、柴柳的伏條、冬條為原料,脫皮加工後,柳條色澤潔白,質地細膩、柔韌。天津柳編品種主要有三五成套的盒、籃及精製的箱、食品盒、洗衣筐、紙簍、箕、簾、花籃、禮品籃等,具有造型新穎、編工精細、裝飾性強、規格齊全等特點,在國際市場上很受歡迎。

景區景點連結

遊膠東半島 購編織珍品

中國山東省地處膠東半島。該半島部分突出於渤海與黃海之間,其中青島位於半島南部,南臨黃海,西瀕膠州灣,是中國著名的避暑旅遊區。青島山海相襯,氣候宜人,被譽為「東方瑞士」,有棧橋、八大關、嶗山等著名景點。其海濱一年四季均呈現著不同的景色:春天,群花爭豔,浪吻沙灘;夏天,海風輕拂,遊人如潮;秋天,海天一碧,潮湧浪喧;冬天,浪激岸礁,赭石銀松。煙台位於半島北部,北臨渤海,是中國另一處著名的避暑旅遊區。在煙台周圍的群山中,有煙台山、東炮台、西炮台等風景區;在碧海中有芝罘島、崆峒島等名勝。煙台山與芝罘島隔海相望,山上綠樹蔥鬱,山下礁石羅列,觀海聽濤,別有一番情趣。

中國的編織工藝品在許多省市都有生產,但青島、煙台的編織工藝,尤其是其草編工藝別具一格,是中國也是世界著名的草編中心。其中青島草編工藝規範,種類豐富,深受中外遊客的喜愛。來青島的遊客返家前總忘不了購買一些草編工藝品饋贈親朋。青島的即墨路工藝品市場價廉物美,是眾多中外遊客購物的

首選之地。在一樓大廳內，草編工藝品琳瑯滿目，草墊、草盒、草籃、草帽等應有盡有。特別是草帽，有禮帽、花帽、童帽等多種多樣，再配以綵帶、絹畫、羽毛等裝飾，其新穎的造型、豐富的色彩令遊客讚不絕口。

　　煙台的草編工藝品也久負盛名，在當地一家充滿田園風格的草編工藝廠陳列室內，草鞋、草包、草毯、果籃、吊籃、花架及草編娃娃等草編工藝品，讓人愛不釋手：風格獨特的草毯色彩搭配素雅，手感光潔細膩，既可用於地面，又可掛在牆上；用麥稭草等編成的可供外出旅遊用的嬰兒籃，特別受到年輕夫婦的喜愛。草編工藝品因其原料來自大自然，在人們崇尚綠色消費的今天，讓人倍感清新、樸素。

背景分析

塑造工藝品，是指以泥、面、石膏、酥油等軟質材料捏塑成各種形象的民間工藝品。中國塑造藝術歷史悠久，雕塑藝術遺產數量眾多、品種豐富，其源頭可以追溯到5000～6000年前的新石器時代。在新石器時代文化遺址中出土的彩陶器皿中，可明顯地看到以圓雕或浮雕技法塑造的飾物，裝點在器物的耳、蓋、紐、腹等部位，並與描繪著彩色圖案的器物渾然一體，完美地組合在一起。更為矚目的是甘肅寧定出土的半山型「人頭飾器蓋」，其紅色蓋紐部位塑有五官齊備的人頭像，並用黑色描繪鬍鬚和面紋，使得生動有趣的造型和簡潔單純的色彩結合在一起，形成一件完整生動的立體造型。彩塑，到了中國封建文化鼎盛的隋唐時代，更有了新的發展，特別是唐代，由於政治上的安定、經濟上的繁榮，促進了這一時期文化藝術的成熟，形成了中國文化藝術史上極為輝煌燦爛的時期。元、明、清時期的彩塑，雖多受到當時保守主義和復古主義思潮的影響，但另一方面，市民階級的思想也很活躍，明代民間盛行捏像藝術，人才輩出。《紅樓夢》第67 回中説薛蟠從蘇州返家帶回「一出出的泥人兒」，可見，當時彩塑已成為人們文化生活的一部分。此時彩塑已廣為生產，並流傳於江蘇無錫、河北、天津，以及浙江、河南、甘肅、陝西、山東、山西等地。近代比較著名的天津「泥人張」彩塑和無錫「惠山彩塑」，都是繼承了中國彩塑藝術的優秀傳統工藝而逐漸發展起來的。

閱讀提醒

第一，要適當瞭解中國塑造工藝品的起源與發展的大致過程；

第二，要知道各種塑造工藝品的材質，基本的技法，工藝的特點；

第三，若條件允許，可到廠家參觀匠人們的表演和塑造過程，以增強感性認識。

知識問答

中國塑造工藝品有哪些藝術特色？

中國的塑造工藝品，雖然歷史悠久、流傳廣泛、題材多樣、形式多變、風格各異，但它們卻有著共同的藝術特點。

注重意境的表達

意境是中國古代傳統彩塑著力追求的一種藝術手段。例如文殊和普賢都是佛教中的大菩薩，是虛構的法力無邊的神，但是這些神卻取材於生活，是浪漫的想像和生活中的人的化身。為了顯示兩個神的威力而採取了反襯的特殊手法。法力無邊的神，並不是青面獠牙、舉臂揮拳的力士，而是溫良美麗的少女。掌獸人和猛獸的有力造型，烘托著嫻靜的美女形象，構成矛盾對立統一的造型格局，寓意象徵著善良與美的勝利，給人以美與醜、善與惡的聯想，百看不厭。

注重傳情寫神

傳神作用在中國彩塑作品中表現得特別突出。彩塑的先輩們或當今的彩塑作者們在一件作品的表現中，都不滿足對外形的臨摹寫實，而是著力刻畫作品內在的氣質，傳達出作品的心理、氣質、精神、性格特徵，人們習慣稱之為「傳神」，或叫「氣韻貫通」。

因材施藝，刻意描繪

中國彩塑是很講究刻畫方法的。在每一件彩塑作品中，都是根據不同的題材、不同的主題，細心地體察形象、思考形象、創作形象，形成具有新穎構思和形式美的構圖來表達形象，在塑造形體的局部和整體中很注意曲直、方圓、肌理等造型的對比，以增強造型的感染力。

中華泥人

║ 天津「泥人張」為什麼稱為「天津一絕」？

「泥人張」彩塑，堪稱天津市的一絕，是中國傳統工藝中一朵絢麗的奇葩。
泥人張第一代張明山，13 歲開始泥塑生涯，幫助父親做泥玩具出售，試驗彩塑
技藝，很快超過其父，至18歲已名聲大振，成為中國著名的民間藝術大師，人
稱「泥人張」。張明山尤其擅長於肖像的創作。他有一手絕技，就是善於在衣袖

裡捏人像。他在戲館裡一面看戲，一面捏塑，一齣戲未終，像已捏成；有時候眼睛望著人，兩手攏在袖內，一袋煙工夫，一個神態逼真的人像就捏好了。張明山一生中創作了近萬件彩塑作品，皆形神兼備，栩栩如生。其中最有代表性的是一件只有寸餘高的「蔣門神」肖像，其人頭僅有蠶豆大小，卻把蔣門神橫眉斜目的醜態暴露無遺。該作品曾獲1915 年舊金山世界博覽會「名譽獎章」。如今，泥人張的第五代傳人張乃英正繼承和發揚著「泥人張」的藝術傳統。

泥人張傳人代表作品

泥人張傳人代表作品

‖ 北京「麵人」製作的特色是什麼？其代表藝人是誰？

　　北京「麵人」即麵塑，是北京民間的一種傳統塑造工藝品。它以糯米粉和麵粉為主要原料，加進顏色，捏塑成各種人物、飛禽走獸、亭台樓閣等。由於麵人

小巧精美、造型生動，所以深受民眾喜愛。其代表人物有「麵人湯」、「麵人郎」和「麵人曹」。

　　「麵人湯」即湯有益，18 歲時與兄長一起學習麵塑藝術。他們努力鑽研、反覆實驗，終於解決了麵塑藝術中的一個重要難題，即能夠配製出長期保持不乾、不霉、不變形、不蟲蛀的麵料。麵人湯的麵塑特點是，講究精巧別緻、刻畫入微、性格鮮明、生動傳神，善於把握人物最美好的瞬間形態。其拿手絕活是捏戲劇人物，如《武松打虎》、《項羽》、《岳飛》等，無不維妙維肖，被北京戲劇界人士譽為「藝術上的知音」。北京故宮博物院珍藏的麵人《麻姑獻壽》和《旗裝宮服老人》，是湯有益在宣統皇帝結婚時捏製的禮品，至今色彩絢麗、完好如初。其代表作《十八羅漢朝如來》，是在半個核桃殼裡捏出了十八羅漢、如來和阿難、迦葉共21個人物，無一不像、無一不精，錯落有致地安排在狹小的空間裡，令人嘆為觀止。

　　「麵人郎」即郎紹安，滿族人，比麵人湯約晚20年。他12歲開始學藝，在70餘年的藝術生涯中，練就了一手眼明手快，看得準、拿得穩、造型準確、裝飾簡潔的捏塑手法。他擅長老北京的民俗風情人物，如《拉洋車》、《剃頭擔子》、《賣糖葫蘆》、《娶親》、《出殯》等；還喜捏京劇中的盔甲人物，如《鍾馗》、《呂布》、《穆桂英》、《三打白骨精》等，人物形態逼真生動，堪稱妙手傑作。

　　「麵人曹」即曹儀策，藝術成就稍晚，由業餘愛好而成為麵塑匠人。其麵塑以清秀、纖麗著稱，並以擅長微型麵塑而出名，代表作是《大觀園》。其中捏塑了300多個紅樓人物，無不各具神采，背景中的樓臺亭榭、山石湖水、花草樹木，無不精妙絕倫。

‖ 北京「葡萄常」的歷史典故及特點是什麼？

　　「葡萄常」是北京又一工藝品種的代表，他以玻璃為原料製成的葡萄形藝術品，由於技藝高超、特別，可以假亂真，在中外享有盛譽。相傳「葡萄常」原名韓其哈日布，是一位蒙古族老人，以做泥葫蘆、泥人謀生。後來他受泥玩具的啟

發，仿做葡萄珠，經過不斷改進工藝，燒製出了形象逼真的玻璃葡萄，並贏得了慈禧太后的讚賞，賜名「常在」，還賜給「天義常」匾額一塊。自此，「葡萄常」名聲大振。常在老人去世後，其子伊罕布、扎倫布兄弟繼承父業，製作的玻璃葡萄遠銷國外，並曾在舊金山世界博覽會上參展。至今，美國舊金山博物館還陳列有伊罕布的傑作。

常家製作的玻璃葡萄風格獨特、技藝複雜，要經過熔料、吹珠、沾蠟、灌把兒、攢活、染色、上霜、製葉、擰鬚和組枝等十幾道工序才能製成。其中吹珠、沾蠟、染色、上霜都是常家拿手的絕活，只傳家人，不傳外姓。由此製作出來的葡萄各具特色，如《玫瑰香》深紫透亮，白霜尚存，顆粒飽滿，含汁欲滴；《白馬牙》一色碧綠，珠長粒疏，肥碩逼真，惹人喜愛。1980年代初，常家唯一健在的傳人常玉齡老人打破門戶觀念，開始招徒傳藝，把絕技傳給了許多外姓青年，使「葡萄常」技藝得以留傳下來。「葡萄常」的傳統品種以單串葡萄為主，現在，經過幾代人的努力，又發展出了許多新品種，如壁掛葡萄、盆景葡萄、葡萄架、葫蘆架，以及其他多種規格的系列品種，受到中外遊客的廣泛歡迎。

無錫「惠山泥塑」為什麼受到眾多遊客的喜愛？

惠山泥塑，產於江蘇省無錫惠山，也稱惠山泥人，素以造型美觀、製作精巧、膚色明快、神形兼備而馳名中外。產品分粗、細兩大類。早期主要生產粗貨，粗貨又名耍貨，是用印模製作的泥玩具，有大阿福、小花囡、老壽星之類，具有濃厚的鄉土氣息。粗貨以「無錫大阿福」為代表，以塑造娃娃臉型的人物為主，造型凝練，形象淳樸、可愛。細貨即手工製品，工藝講究、題材廣泛，富有特色的作品取材於戲曲故事，又叫「手捏戲文」。細貨的創作是根據無錫一帶流行的崑曲、京劇的不同劇情，按泥塑特點進行概括提煉，身材比例適度，形體優美，舒袍展袖，體態迴旋，神情笑貌，維妙維肖。其代表作有《孫悟空大鬧天宮》、《絲路花雨》、《蟠桃會》等。

無錫泥人

‖ 彩塑「大阿福」的典故與寓意是什麼？

《大阿福》是惠山彩塑的代表作品之一。以《大阿福》為題材塑造的泥娃娃千姿百態。大阿福典故是，相傳民間曾有青毛獅，專以捕嚼兒童果腹，故百姓拜神求救。後來，天上下來兩個神仙，化作小兒，叫做「沙孩兒」。他們英勇強健、法術高明，施法降服了青毛獅，為民除了害，從此民間太平。人們為了感謝他們，就塑造他們的形象家家供養，以求得太平、安寧與幸福，於是就有了「大阿福」之稱。

「大阿福」雖然千姿百態，但惠山的「大阿福」一般是單人或雙人。雙人稱「對阿福」。他們大都被塑造成健康、豐滿、胖胖的童男或童女，頭挽髮髻、身著彩服、下穿彩褲、足蹬高靴，手捧金毛大青獅；細眉小目、大面笑口，神態自

若，表現了敦厚樸實、穩重端莊的氣質。這種胖娃娃經過歷代匠人反覆推敲，不斷地進行藝術加工、提煉，變成福相可掬、逗人喜愛的兒童形象，寓意幸福、吉祥，成為人們對生活的企盼與祝願。1992年中國友好觀光年創作設計的吉祥物《大阿福》曾被國家旅遊局採用。

║ 什麼是淮陽「泥泥狗」？

泥泥狗，亦稱「泥狗狗」，是河南省淮陽地區農村的農民用手捏製的泥玩具，幾乎家家都做，人人會捏製。一進村莊，就可以看到家家院外、屋內擺放的都是各種泥泥狗。事實上，泥泥狗是當地民間泥製玩具的總稱，式樣並不僅僅侷限於狗的形象。之所以統稱為泥泥狗，可能源於古老的氏族社會圖騰。相傳中國古代神話傳說中的「三皇」——伏羲、女媧和神農，都曾在這裡生活過。伏羲、女媧是兄妹，是人類的始祖。女媧捏黃土為人的故事就發生在這裡。傳說伏羲是人頭狗身，「伏」字便是由「人」與「犬」兩字合成的，所以淮陽人用泥泥狗來表達他們對人祖的崇敬。

淮陽「泥泥狗」

　　淮陽泥泥狗式樣繁多，有抱著桃子的小猴、歪著嘴的斑鳩、雙頭的狗、戴草帽的老虎，以及豬、牛、羊等家畜和青蛙、小鳥、小鱉等動物。有趣的是，這些泥玩具不管大小，在它們身上都可以找到一個貫通的小孔，用嘴向小孔內吹氣，便會發出響亮的哨音。泥泥狗造型古樸、粗獷，以黑色著底，上面描畫著紅、黃、青、白的線條，色彩鮮明、豔麗，給人一種濃重的神秘感。傳說泥泥狗還帶有靈氣，具有驅邪鎮妖、消除百病、祈福生子的功能。因此，這種稚拙的古代藝術一直受到當地人民的重視和喜愛。

淮陽「泥泥狗」

‖ 鳳翔「泥偶」為何稱為「絕活兒」？

　　鳳翔泥偶，產於陝西省鳳翔的六營村。村裡幾乎人人會做泥偶，家家都開作坊，是遠近聞名的泥偶之鄉。鳳翔泥偶造型誇張，色彩強烈，小巧別緻，生動風趣，各具神態。創造這些藝術形象的藝人，不但一次又一次拿到中外大獎，還一次又一次在國外首腦面前表演，使國際友人為之傾倒。這就是被眾多專家稱為「絕活兒」而馳名海內外的「鳳翔泥偶」。它始創於明代初年，明太祖立國後，在鳳翔屯兵開荒，其士兵多來自江西景德鎮地區。他們把善製陶瓷的手藝也帶至此地，久而成俗，發展成今日的彩塑泥偶藝術，至今已有約600年的歷史了。其製作方法十分簡便，先用當地特有的一種「班班土」和紙漿攪拌成塑泥，然後用預先製好的模子翻成坯胎，晾乾後加以修整，用當地出產的白土敷胎打底，在白

底上用墨勾線，再塗彩繪製，最後上光。塗彩用色不多，只有大紅、大綠和黃色等幾種，極為鮮豔奪目。泥偶的題材廣泛、品種繁多，有人物、動物、神像等等，其中以《掛虎》最有名氣，是鳳翔泥偶的代表作，極受人們喜愛。《掛虎》是一個皺眉大眼的虎頭形象，是為人們鎮宅驅邪、保佑平安而設計的。匠人們還在虎的各部位裝飾了許多小物件，如牡丹表示富貴，石榴表示多子，佛手、蜜桃寓意吉慶福壽。畫面想像力豐富、鄉土氣味濃郁。鳳翔泥偶正是以其古樸的原始風貌而備受中外遊客的珍視和喜愛。

鳳翔泥塑猴

║ 青海塔爾寺的酥油花為何譽為「神州一絕」？

酥油花，是以牛奶中提取的上等酥油為原料製作的一種油塑藝術品。相傳公元641年，唐朝同吐蕃聯姻，文成公主被迎送到拉薩時，帶去了一尊釋迦牟尼佛

像，供奉於大昭寺。藏族人民為了表示敬意，在佛像前獻了貢品。按印度傳統的佛教習俗，供奉佛和菩薩的貢品有六色，即花、塗香、聖水、瓦香、果品和佛燈。可當時已是草枯花逝之季，無法採擷鮮花，只好甩酥油塑造了一束花獻於佛前。

酥油是青藏高原藏族等牧民的奶油類食物，是用牛奶經過反覆攪拌後提出的黃白色油脂。這種油脂凝固後，柔軟細膩、色澤純潔、清香撲鼻，可塑性極強。其塑造的工藝品，具有形象逼真、色彩鮮豔、精巧玲瓏等特點。酥油藝術和十五花燈節傳到格魯派發祥地青海塔爾寺，已有幾百年的歷史了。起初，酥油花的內容單調、製作粗糙，後來相繼建立了上下兩個酥油花院，專門培養油塑藝僧。上下花院的藝僧憑著對佛的虔誠和對藝術的執著追求，在油塑技藝諸方面相互學習，取長補短，花樣年年翻新，內容題材不斷變化，技藝越加精湛，甚至超過了酥油花發源地西藏的一些寺廟。

酥油花的塑造工藝極為複雜而獨特，多在冬季三個月間進行。為了使酥油更加光滑細膩，去掉其中雜質塑造起來更加得心應手，要先將酥油浸泡於冰涼的水中長時間揉搓成膏狀備用。塑造之前藝僧先要沐浴發願，進行宗教儀式。儀式畢，掌尺和其他藝僧一起選議酥油花的題材，然後設計腹稿，精心構思、策劃、布局之後，便分配給擅長人物、動物、花卉、建築的師傅帶領各自的徒弟，在氣溫零攝氏度以下的陰涼房間開始分頭工作。首先，是綁紮基本「骨架」。根據所擬定的題材內容精心設計，用軟革束、麻繩、竹坯、棍子等物，紮成大大小小不同形態的「骨架」（即所塑造的基本模型）。其次是，塑造形態。塑造的第一道原料是用上年拆下來的陳舊酥油花摻和上麥草灰，用棒搗砸成較硬而具有彈性的黑色塑造油泥，用這種黑色油泥在骨架上塑造成不同的形體，其塑法近似面塑或泥塑。基本形體做好後，須經掌尺對形體姿態、尺寸大小、整體結構比例等進行修改、審定後才算定型。第二道原料是在加工成膏狀的乳白色酥油中揉進各色礦物質顏料，調和成五顏六色的油酥原料，仔細地塗塑在做好的形體上，有的還要用金、銀粉勾勒，完成各色形象的塑造。要是塑造紅花綠葉或是玲瓏剔透的玉石玉玩，則直接用彩色油料一次塑成。最後，將塑造好的酥油花按設計的總體要求，用鐵絲安裝到位，並固定在幾塊大木板上或特製的盆內。布局成單一的花卉

圖或整幅的故事畫面，俗稱「酥油花架」。

酥油花表現的藝術形式多樣，題材內容十分廣泛，多屬佛教故事、歷史故事、人物傳記、花草樹木、飛禽走獸、佛像和人物形象等。隨著時代的推移，又不斷賦予一些新的時代氣息。如《釋迦牟尼本生故事》，既豐富了酥油花的傳統風格，又生動地反映了現實生活，使以前的單塑手法逐步發展成為立塑和浮塑相結合、單塑和組塑相結合、花架和盆塑相襯托等多種形式。塔爾寺建有專門陳列油塑藝術的酥油花館，在酥油燈與電燈交相輝映下，酥油花顯得特別醒目，使觀賞者讚不絕口，海內外遊客都稱其為「神州一絕」。

景區景點連結

‖ 遊津錫美景 賞精巧泥塑

天津是中國的四個直轄市之一，位於華北平原東部，東臨渤海，北倚燕山，旅遊資源十分豐富，城內風景名勝有水上公園、文廟、清真大寺、玉皇閣、天后宮等，郊區有獨樂寺、盤山等。

水上公園面積約為200公頃，水面占3/5，有東湖、西湖、南湖三個大湖。湖中有大小13個島嶼，由橋樑和柳堤連接，把公園內各區域連在一起，頗具江南水鄉韻味。文廟在天津東門裡大街，始建於明正統元年（公元1436年），有大成殿、崇聖祠、配殿、牌坊等。玉皇閣在城內玉皇閣大街上，始建於明宣德二年（公元1427年），主要建築有山門、配殿、六角亭、清虛閣等。盤山位於天津西北部京津交界處，分為上盤、中盤、下盤三部分，主峰桂月峰海拔近千米，上有唐代建的定光佛舍利塔，從三國時期到清代末年，為歷代皇帝、將相、名人的競遊之地，被譽為「京東第一山」。

無錫位於中國江蘇省南部，屬亞熱帶海洋性氣候，四季分明、水美土肥、物產豐富，是名聞遐邇的「魚米之鄉」。無錫素有「吳中勝地」之稱，其風景集江、河、湖、泉、洞、園之美於一體，具有江南水鄉的獨特風貌。無錫占有太湖風光最美的一角，其黿頭渚公園、蠡園、梅園，景色如畫；古運河、東林書院、

黃山炮台等人文景觀馳名中外，令人駐足寄情。近年來建成的太湖影視城「歐洲城」、「唐城」、「三國城」、「水滸城」等，又為無錫增添了一道亮麗多彩的風景線。

　　天津、無錫是中國著名的民間藝術之鄉，文化底蘊十分深厚，剪紙、風箏、年畫等聞名全中國，特別是塑造工藝品在中國具有重要的地位。民間匠人用廉價的原料，製造出精美小巧的工藝品，而最受老百姓喜愛的，就是位於北方天津的「泥人張」和位於南方無錫的「惠山泥塑」。天津的泥人工藝有180年的歷史，在位於天后宮古文化街的「泥人張」經營部，遊玩購物的人非常多。在這裡可以買到許多形神兼備、色彩繽紛的各種泥人彩塑。與天津泥人相對應的無錫惠山泥塑，有1000多年悠久的歷史，在其惠山腳下的橫街、直街上有許多泥塑作坊，人稱「家家手捏，戶戶彩塑」。在這些街上還有著名的無錫泥塑廠、無錫泥塑研究所、無錫泥塑博物館等，從而形成了特色鮮明的「惠山泥塑」一條街。在泥塑廠內，遊客可看到藝術家當場表演捏坯、彩繪、開相等製作泥塑的技藝；在泥塑博物館內，遊客可聽到導遊介紹泥塑的經典作品及相關的故事。精湛的工藝，配以民族特色的包裝，「泥人們」更加璀璨奪目。

其他工藝品

背景分析

中國的工藝美術源遠流長，歷史悠久、種類繁多、浩如煙海。除前面所述之外，還有眾多的民間工藝品種，如蠟染、絹花、扇子、剪刀、梳篦……數不勝數；另外，由於它們所用材料不同、工藝各異，又各具特色，因此，這些琳瑯滿目的工藝品深受中外遊客的歡迎。它們一般都具有濃厚的地方色彩和民族風格，製作特殊、工藝精巧，也是中國工藝美術大花園中的奇葩之一。

閱讀提醒

第一，要適當瞭解中國由於地大物博、歷史悠久，地域文化的不同，中國的其他工藝品都各自具有不同的地方特色和工藝特點；

第二，其他工藝品由於種類繁多，使用的原料不同，製作技藝各異，因此，要比較準確地知道它們各自的藝術特色。

知識問答

‖ 酒泉夜光杯為什麼晚上會發光？

酒泉夜光杯，產於甘肅省酒泉地區，採用祁連山下優良的墨玉、碧玉精雕細琢而成，造型獨特、式樣精巧。唐代詩人王翰有「葡萄美酒夜光杯」之句，說明其歷史之悠久。相傳西周穆王出遊西域時，應西王母之邀赴　池盛會，西王母送給周穆王一只「夜光常滿杯」，若倒酒入杯，則對月生輝、光明夜照，故稱夜光杯。周穆王愛不釋手，從此夜光杯聞名遐邇。

酒泉夜光杯所用玉石產自終年積雪的祁連山，質地細膩、紋理別緻，類似大理石，有綠、黃、潔白、花等各種顏色。其研磨玉石的沙子也很特別，質地堅硬，顆粒如米，產於山丹、玉門一帶。夜光杯的製作方法主要有選料、鑽棒、挖

空、潤膛、沖碾、細磨、拋光、上蠟、揩擦等工序。夜光杯質地精良，紋理天然成趣，色彩豐富秀麗，有翠綠、墨綠、鵝黃、黃綠、羊脂白等色彩，美不勝收。夜光杯還具有耐高溫、嚴寒，不怕摔、易保管，盛燙酒不炸、斟冰酒不裂、摔倒碰擊不碎的優點。用它盛酒色不變、味更濃，每當皎月當空，置酒入杯，對著月光，杯內酒水頓時生輝，似有一種奇異的光彩，閃閃熠熠酒香撲鼻，使人心曠神怡，酒興大發。使用完畢，不用洗刷，只須用乾淨的布輕輕擦拭即可裝入盒中，避免沾積塵垢，謹防煙薰，就能長久保存其天然的光彩色澤。酒泉夜光杯分為傳統和仿古兩大類，傳統的有高腳杯、啤酒杯等；仿古的有爵杯、鳳杯、海棠杯等。如今，玲瓏剔透的夜光杯已遠銷世界五大洲的100多個國家和地區。

甘肅特產——夜光杯

青海婦女喜戴的小飾物——針扎、荷包有何別緻之處？

針扎，是青海婦女存放繡花針和少量繡線的物件，也可稱作針線包。針扎有圓形、葫蘆形、幾何動物形等，上繡各種精細花紋圖案。青海的婦女們都隨身佩戴針扎，有的甚至戴幾個乃至十幾個，走起路來搖曳不停，似蝴蝶飛舞。荷包，也叫香包，它是用綢緞、布料和棉花製作而成。荷包小巧玲瓏、多彩多姿，呈立體狀，所反映的內容是動植物造型。由於內裝高原天然香料——香草，佩戴在身上香氣四溢，經久不衰。青海農村婦女每逢端午節要用它裝扮自己。青年婦女在喜慶佳節也常佩戴，如今城裡人也爭相佩戴此物，別有一番風趣。

愛不釋手的新疆維吾爾族花帽有什麼特色？

花帽，在維吾爾語稱「朵帕」，主要材料是用灰、藍、黑、紅、紫等色純棉斜紋布做裡，以燈芯絨或金絲絨做面。每逢節日、婚禮、歌舞盛會、走親訪友，維吾爾族人都要戴上花帽裝飾打扮自己。近年來許多地區建立了專門生產花帽的作坊和工廠，以滿足本地各族群眾和中外遊客的需要。佩戴花帽是新疆少數民族幾百年來的傳統習慣，也是饋贈來訪貴客的不可多得的佳品。新疆花帽中還有適用於維吾爾、哈薩克、柯爾克孜、回等各民族群眾的多種式樣，均採用民族傳統的繡花、挑花、絆金、絆銀、串珠等方法，再用手工綴成各種圖案繡織而成。各種花帽均具有質地鮮豔、光澤四溢、絢麗多彩的特色，使人看後愛不釋手。

安順蠟染的用途特色與藝術是什麼？

安順蠟染，產於貴州省安順地區，是一種具有悠久歷史的傳統手工藝品。所謂「蠟染」，是蠟畫和印染兩道工藝的簡稱，古稱蠟纈，是中國古代三大著名印染工藝之一。其歷史可追溯到2000年前的秦漢時期。據《貴州通志》記載，蠟染即「用蠟繪花於布而染之。既去蠟，則花紋如繪。」盛唐時貴州的「點蠟幔」、「順水斑」就已聞名全國，有些還曾沿著「絲綢之路」遠銷歐亞各國。

蠟染風格素以古樸典雅著稱。蠟染紋樣有藍底白花和白底藍花兩種，清雅脫俗、美觀大方。蠟花圖案多以自然紋樣和幾何紋樣組成，反映了當地苗族和布依族的審美觀。自然紋樣的特點，是大膽誇張變形，比如把花瓣畫成魚形，把鳥的

翅膀畫成蝴蝶的翅膀，鳥的頭上插花、爪下帶魚，別具情趣。有的圖案花上套花，花中顯花，方圓並蓄，多樣而統一，飽滿而完整；有些紋飾似花非花、似魚非魚、似鳥非鳥，介乎神似與形似之間，妙趣無窮。特別是在動植物特徵突出的部分，採取極度的浪漫主義手法，大力誇張變形，比如在游魚的鰭尾上綻開著美麗的鮮花，在飛鳥的羽翼上生長著碩大的果實等，不僅不使人感到失真，反而使人感到奇妙無比。蠟染這門古老的傳統工藝，之所以能在少數民族地區一直沿用保存下來，並得以發展，這與他們的生活習俗是不可分的。貴州的苗族、布依族，雲南的白族等婦女，在幼小的時候就在大人的輔導下學習製作蠟染，而到少女時期，她們就已準備了成箱的蠟染衣裙以及蠟染飾品做嫁妝。在她們開始戀愛時，送給意中人的第一件禮物，就是蠟染花飄帶。青少年們則將它得意地掛在腰間或紮在蘆笙上，以顯示自己得到了幸福。蠟染不僅用於服裝衣裙，而且成為她們所有生活用品的裝飾手段之一，如背包、頭巾、背孩子的「背箖」、童帽、鞋子、襁褓布、床單、被子、窗簾、手帕，以至於畫眉鳥籠子的蓋花等，處處可見，其工藝精細，紋樣題材豐富多彩、形象生動，而且有清新、淳樸之感。現代的蠟染，已不僅存在於少數民族地區，許多藝術家們也在利用蠟染這一古老的民間藝術形式，創作賦有現代藝術氣息的蠟染藝術作品。其題材上也不再只侷限於民間蠟染的傳統題材，而是更為廣泛，既有民間的，也有古代和現代的，以及民間和現代相結合的等等。同時紋樣及畫面的處理手法也不拘一格，有細膩的、粗獷的、寫實的、抽象的等等。總之，現代藝術家們賦予了現代蠟染新的藝術形象。

蠟染布藝

蠟染布藝

▎北京絹花的逼真效果是如何出來的？

　　北京絹花具有悠久的歷史，自唐代開始即作為婦女的主要裝飾，先在宮廷，爾後在民間盛行。唐代著名畫家周昉的《簪花仕女圖》，就形象地繪出了當時婦女戴花的情景。絹花在中國的許多地方都能製作，但北京所產最具特色。北京盛

產的絹花大約始於明代，到了清代，絹花更為盛行，清宮內府御用工場所設的各種作坊中就有「花兒作」，專司承造各色綾、綢、絹、通草等專供宴會用飾、戴的花。清代著名的民間絹花匠人劉亨元，人稱「花兒劉」，製作的絹花曾在舊金山世界博覽會上參展。北京絹花是用高級純絲製作而成，其製作工序，是將選好的綢緞、綾絹上漿、整平，再用各種花瓣模型的鑿子鑿出花瓣，染上顏色；染過色的花瓣需用手工製成所需要的各種形態，待烘乾後黏合成花朵和花蕾。花葉的製作也基本相同，用模子鑿形、染色等；最後把花朵、花葉和花梗組裝在一起即成絹花。絹花生產的關鍵是形像要逼真，好的絹花無論色彩還是外形都酷似真花，花瓣層次分明，色彩由淺入深，濃淡相宜。北京絹花現已發展到8000 多個品種，花形顏色各異，無一重樣，如牡丹豔如朝霞、月季嫵媚俏麗、秋菊清雅飄逸、杜鵑鮮紅似火等，所有的絹花，無不色澤鮮豔、華麗高雅，達到足以亂真的藝術境界。

杭州摺扇為什麼稱為「雅扇」？

杭州是中國摺扇的主要產地。杭州王星記扇廠譽滿中外，從古就有「杭州雅扇」之譽。王星記扇廠前身為清光緒元年（1875年）創建的「王星記扇莊」。創始人王星齋夫婦分別為製黑紙扇和工藝扇的名匠，產品曾為宮廷貢品，並曾在世界博覽會上獲金獎。

王星記扇約有15大類，以黑摺扇為最。其扇製作工序有80多道。扇骨精選竹筋勻細的冬竹製作。高檔貨選用象牙、檀香木、玳瑁、烏木、梅竹、湘妃竹、水磨竹等名貴材料，所製扇骨光潤。扇面用潛縣的純桑皮紙，塗以諸暨地方特產的高山棉漆，具有綿韌、百折而不破的特性。黑摺扇可耐10多個小時的曝晒、24小時水浸而不裂、不變形。大尺寸的扇可用作擋雨，有「一把扇子半把傘」之說。扇面裝飾有名人字畫、貼花、填金、泥金圖案及京劇臉譜等。齊白石、黃賓虹、潘天壽、朱屺瞻等書畫大家都曾為王星記扇題詩作畫。廠內老匠人創作了許多佳品，如施躍慶「一百零八將畫扇」，人物雖微小如豆，其面部、兵器、甲冑卻清晰可見，層次分明，和諧生動。

摺扇

洪湖羽毛扇有什麼特點？

　　湖北省洪湖地區是中國傳統羽扇產地之一。洪湖羽扇多用於當地人，有數百年歷史，係集蘇扇、粵扇之長發展而成。它採用當地野禽羽毛製成，有數百個花色品種。製作時選用色澤光亮、紋飾天成的禽鳥羽毛為材料，多按羽毛原有排列順序，紋理對稱鋪排、選配，再經輕抒、穿連、合包、排、吊、收等15道工序製成。扇柄多以竹、竹骨、象牙製成，最後吊以彩絲線八結扇墜。以白天鵝羽毛製作的「家鵝京月扇」最著名，其形如滿月，俗稱「姑娘扇」。扇面以彩色花布附飾，牛角柄墜有絲線流蘇穗，當地以此扇象徵姑娘的潔白無瑕和「滿月白頭」，是男女訂親後在端午節的互贈佳品。姑娘們看會戲時，也要在隨身攜帶的青布傘上吊一把姑娘扇。

什麼是新會葵扇？

新會葵扇，是廣東省新會市的地方傳統特產，始於晉代，興盛於明代。它以葵樹葉為原料，經晒葉、撐扇、晒白、剪扇、焙扇等20多道工序製成。葉柄做扇柄。分普通扇和玻璃扇兩大類。普通扇比較簡樸，實用價廉，一般不作裝飾，扇邊以篾條纏繞圍護。新會火繪葵扇較高檔的以「火筆」繪製圖飾，始於清同治年間，今用特製的「電筆」繪飾，故稱火繪葵扇。新會火繪玻璃扇，創於清咸豐年間，選用上等幼嫩葵葉，工序較複雜，經晾晒、水浸、硫磺薰白等處理後，將呈瑩白色、透明感強的玻璃白效果的葵葉用於製扇，故稱為「玻璃扇」。這種扇有素面及火象牙或玳瑁，扇邊以彩絲線繞縫圍護，火繪以雙影或滿景樣式為上品。「雙影」是將兩把形狀、大小相同的扇縫合為一，再在正反面火繪相同的畫面，線條相互重合。「滿景」是在扇面左右兩邊火繪，線條流暢，色澤深淺相當，雅緻精細，十分誘人。裝飾題材多為蘇武牧羊、太白醉酒、大女散花、文君弄琴，以及山水、花卉、禽鳥、魚蝦、奔馬或當地風光、農村生活小景等。

什麼是安徽九華全圖黑摺扇？

安徽九華全圖黑摺扇，是安徽省青陽縣特產。該縣境內有中國佛教四大名山之一的九華山。明代時，當地已有泥金九華全圖黑摺扇聞名中全國。清康熙時，「九華全圖」摺扇為貢品。舊時，當地的扇坯採自浙江，而在青陽縣加工。1973年當地從浙江等地請來技工，以當地產的毛竹、特級皮紙、宣紙、絹等為材料來生產摺扇。中高檔產品中，有高雅的水磨礬絹扇、女絹扇、舞扇、戲劇道具扇、特需摺扇等。扇面除有九華全圖黑摺扇，還有白面精印九華風光和用宣紙、素絹裱成的白摺扇。這些琳瑯滿目的摺扇深受中外遊客的歡迎。

杭州綢傘精美的特色表現在哪裡？

浙江杭州綢傘即西湖綢傘，已有70餘年歷史。1934年，杭州絲織廠借鑑日本的素面綢傘，由老匠人竹振斐試製成功。杭州綢傘主要以富陽、奉化、餘杭等

地的淡竹作傘骨，用質薄、面輕的絲綢作傘面，每把傘有36根傘骨。淡竹色澤光亮、質地細潤。綢料輕如羽紗，透風、耐晒，裝飾風雅，因而備受青睞。杭州綢傘所以精美，主要得益於製作中的串花線、貼青、刷繪、製傘柄等工序及傘面材料的選擇。串花線，是指用彩絲線在36根傘骨的144個小孔中來回穿織，編成有規律的網狀圖案，使傘張開後傘底的骨也有裝飾美感。貼青，是將篾青貼在傘面顯出的每根傘骨印跡上，與傘下篾黃做的傘骨相對應，增加傘面的裝飾美，即使傘收攏後，傘面上的篾青集聚，看上去仍宛若一根翠竹，顯示出濃厚的江南特色。刷繪，是根據需要，以多版套色方法將圖案噴印在傘面上。而傘柄多為堅硬木材，手握之處為花瓶狀，手感舒適。西湖綢傘還有用絹、喬其紗作面的。杭州綢傘傘形多樣，有八角、荷花、舞裙、圓形等等。傘的裝飾方法有刷、噴、繪、手繡、機繡、傘骨烙花等，題材多為杭州風景，如三潭印月、平湖秋月、花港觀魚及花鳥、仕女等。傘面綢絹色彩豐富，有紅、天藍、水綠、蛋青、米黃、淺粉等。品種有遮陽傘、雨傘、晴雨兩用傘、兒童傘、道具傘等。

什麼是福州紙傘？

　　福建紙傘產於福州市，與脫胎漆器、角梳並稱「福州三寶」，20世紀初就曾在美國、加拿大等國舉辦的博覽會上多次獲獎。福州紙傘以閩北山區經過風霜雨雪，韌性大、彈力強的青山老竹作傘骨原料，經防蛀、防霉腐處理後，再經選骨、削骨、鑽孔、裱紙、上油、噴色、畫花等幾十道工序方能成傘。福州紙傘有花紙傘、藍綠棚傘及游泳傘、雜技傘等50多個花色品種。傘面裝飾有半彩畫、半油畫、絹印花、遍塗色硼等。題材有山水、鳥禽、人物、亭台樓閣、長城、北京天壇及當地名勝風光等。福州紙傘是部、省優質產品，深受日、美、德、加拿大等30多個國家和地區客商的青睞。

什麼是常州梳篦？

　　常州梳篦，產於江蘇省常州市，不僅是人們喜愛的生活用品，也是一種裝飾用的傳統工藝品。梳篦在中國古代統稱「櫛」，梳子的齒疏鬆一些，用於理髮；

箆子的齒密一些，用於箆去頭髮上的臟東西。用梳箆梳頭，不僅能保持頭髮的整潔，還具有刺激頭皮神經、促進新陳代謝、延年益壽之功能。此外，梳箆還是廣大婦女用來裝點髮型的首飾。常州梳箆已有2000多年的歷史，因其梳齒均勻、梳髮流利、製作精良、堅固耐用，在晉代即已馳名，並被皇家欽定為御用珍品進入宮廷，從此有了「宮梳名箆」之稱，列入了中國古代八大髮飾之中。

在敦煌壁畫和唐宋的畫卷中，很多皇族貴婦頭上都戴有彩繪或鑲嵌玉珠、或透雕的常州梳箆。據說慈禧太后每天梳理頭髮，也要使用十幾種常州梳箆。這些都說明其實用價值和審美價值已達到很高的水平。常州梳箆選料精良，精工細作，齒尖潤滑，下水不脫，花色繁多。如製作木梳，要經過伐料、雕刻、彩繪、塗漆、磨光等28道工序；而面箆的製作則更加複雜，要經過72道工序，所用的原料有毛竹、生漆、桐油、棉紗、獸骨等，木料則多選用石楠木、紅木、棗木、黃楊木等堅韌貴重的木材。1962年，常州建立梳箆廠，匠人們在繼承優秀傳統造型技法的同時，又大膽創新，創作出魚、鳥、鳳凰等實用造型梳，還創造出了「金陵十二釵」、「福祿壽三星」等人物造型梳，共有700多個花色品種，造型精巧、風格各異。

▎杭州張小泉剪刀被譽為「剪刀之冠」的原因是什麼？

張小泉剪刀，產於浙江省杭州市，被譽為「剪刀之冠」，是中國著名的傳統產品，始創於清代康熙年間，至今已有300多年的歷史。其祖師是張思家，安徽黟縣人，世代從事剪刀行業。康熙二年，張思家因兵亂逃難到杭州，開設「張大隆」剪刀店，借鑑龍泉寶劍的製造工藝，採用優質鋼材，把好鋼鑲嵌在剪刀刀刃上鍛打，首創了「剪刀鑲鋼工藝」。同時，張思家又採用江蘇鎮江特有的紋理細膩的泥磚來磨剪刀，使刀面光亮照人，刃口鋒利異常。由於他刻意求工、製作精良，所出售的剪刀深受人民群眾的喜愛。後來，張小泉子承父業，並不斷創新發展，使剪刀的式樣、品種、規格、鋒利程度等，都比以往更勝一籌。張家剪刀也從此聲譽日盛，行銷的地域越來越廣。不久，因有人冒名頂替，張小泉便將「張大隆」祖店改為「張小泉」剪刀店，一直沿襲至今。

　　張小泉剪刀以鑲鋼均勻、鋼鐵分明、磨工精細、刃口鋒利、鉚釘牢固、開合和順、式樣精巧、刻花新穎、經久耐用、物美價廉十大優點而馳名中外。特別是張小泉剪刀的鋒利，是其他剪刀望塵莫及的，有人稱之「快似風走潤如油」。張小泉剪刀的品種繁多，且不斷創造新品種，現已有近百種之多。其中僅民用剪刀就有50多種，裝潢新穎別緻，獨具一格。剪刀表面鍍有鎳和鉻，顯得銀光閃閃；剪刀手柄式樣新穎，並刻有圖案，美觀實用。張小泉剪刀曾多次在各種展覽會上獲獎。

剪刀

修剪刀

侯馬蝴蝶杯盛酒時會有什麼現象出現？

侯馬蝴蝶杯，產於山西省侯馬市，生產歷史悠久。蝴蝶杯係根據民間傳說中的蝴蝶寶杯精製而成，技藝極為精湛，而最妙處在於杯中的彩蝶：杯空時不見蝶影，每當斟酒滿杯時，則有一只色彩斑斕的蝴蝶從杯中飛起，栩栩如生，酒喝盡時蝴蝶即隱去，觀者無不稱奇，蝴蝶杯也由此得名。蝴蝶杯杯形古樸、設計精巧，極為美觀，腰細腳寬的高腳座上，立著反口金鈴般的玉色酒盅，鑲以金邊，光彩奪目。杯的外壁彩繪二龍戲珠圖，內壁有幾枝紅藍相間的花朵亭亭玉立。如今技藝精湛、出神入化的杯中彩蝶，正不斷地飛向世界各地。

台州麻帽為什麼稱為「金絲草帽」？

浙江台州麻帽，是浙江省台州地區的特產，產生於1920年代，當時以進口的馬尼拉麻為原料編織西式女帽。1950年代初，麻帽品種發展為直羅佛帽、維斯卡帽、黃麻帽、劍麻帽、繩帽、旅遊帽、花色帽等。麻帽編織的工藝精湛、款式大方、紋樣豐富、色澤光亮、體輕質柔、有彈性而又通風，在國際市場上被稱為「細貨」。其出口量最大的押雙麻平帽，編織緊密，紋理平順，光澤滑爽，宛若由銀絲組成，在海外稱為「金絲草帽」。台州麻帽的裝飾方法有些和麻網袋相近，主要有對花、押雙、龍麟、結珠、籬眼、圓椒、方椒等多種工藝，深受中外遊客的歡迎。

景區景點連結

▌ 遊西北勝地 買民族特產

甘肅、寧夏、青海、新疆地處中國的大西北，高山雪嶺、沙漠盆地，這是本地區自然景觀的總體特徵。雖然自然環境惡劣，但千百年來，溝通中西方政治、文化、經濟交流的「絲綢之路」，就是經過大西北到西方的，在「絲綢之路」的沿途，文物古蹟甚多，雄關、烽燧、寺塔、壁畫、雕塑到處可見，堪稱世界上最大的藝術寶庫和最輝煌的歷史文獻。

甘肅敦煌莫高窟始建於前秦建元二年（公元366年），雖然長期風蝕沙浸，至今仍保留著十六國、北魏、北周、隋、唐、五代、宋、西夏、元等歷代洞窟492 個。窟內共有壁畫45000多平方公尺，彩塑2400多身。另外，還有唐宋木構建築五座，蓮花柱石和鋪地花磚數千塊，是一處建築、繪畫、雕塑組成的綜合藝術寶庫。

寧夏須彌山石窟，現存幾十座從北朝中期至隋唐的石窟，分別出現在綿延兩公里的大佛樓、子孫宮、圓光寺等處。石窟內還留有唐、宋、西夏、金等各時代文人的筆墨石刻。

青海湖位於青海省東北部的大通山、明山、南山之間，是中國最大的內陸鹹水湖，湖中有海心山、海西山、三塊石、沙島、鳥島等，景色綺麗、風光優美。

　　新疆天山天池風景區，其天山終年積雪不化，為觀賞冰川、雪峰的遊覽勝地；天池湖深90公尺，由高山溶雪彙集而成，站在湖岸邊，只見雪峰、杉林、飛雲映入湖中，美妙異常，而在暴雨後數小時，巨大的水龍凌空奔騰而下，聚入天池南面的入水口，使湖面陡然加寬，巨浪翻滾，聲震山谷。

　　中國的大西北不但風景名勝十分迷人，其風物特產也別具一格。如甘肅酒泉的夜光杯，因其在皎潔的月光夜下，斟酒入杯後，能出現熠熠的光彩而聞名中外。酒泉的夜光杯廠早在1994年就被國家旅遊局評定為旅遊商品生產的定點企業，是酒泉地區最著名的對外參觀旅遊的景點之一。每到旅遊季節，中外遊客便蜂擁而至，參觀夜光杯的生產過程，每年遊客人數能達到兩三萬人。他們以目睹夜光杯的製作過程而欣慰，以得到夜光杯的精品為滿足。還有青海婦女佩戴的針扎、荷包，新疆維吾爾等少數民族的小花帽等，那原始而又奧妙無窮的工藝，無不充滿著濃郁的民族風情，吸引著中外大量遊客。

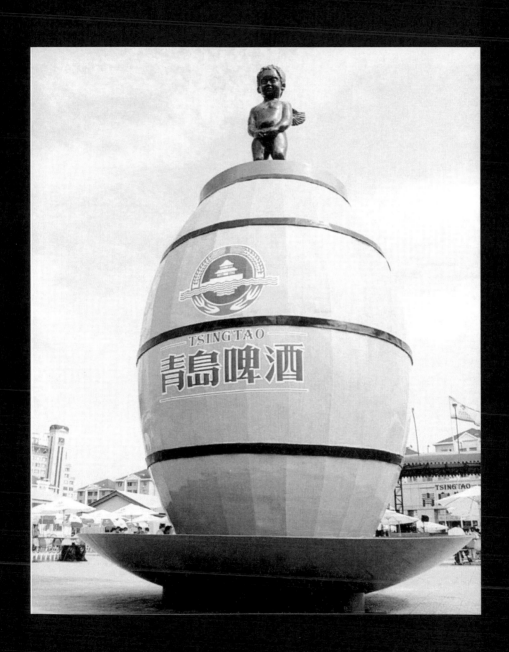

背景分析

酒

　　酒，是用高粱、小麥、葡萄等糧食和水果經糖化發酵釀造的含有乙醇的飲料。中國有著十分悠久的釀酒歷史，其起源比人類發明文字還要早得多，但究竟源於何時，至今沒有準確的年代記載。1983年在陝西省眉縣楊家村出土了一組陶器，計有5只小杯、4只高腳杯、1只陶葫蘆，經考古專家鑑定後確認，這組古陶器是酒具，屬泥質紅陶，燒成溫度為900℃，距今有5800～6000年的歷史。陝西眉縣等地發現有關酒的文物，進一步提高了中國在世界酒文化中的地位，證明中國酒是世界上最古老的酒種之一，使中國進入了世界三大酒文化大國的行列。從距今6000年前的仰韶文化早期到夏代初年，中國人民釀酒技術還比較原始，主要是用發酵的穀物來泡製水酒。從夏代到秦代，歷經了漫長的1800多年，此間由於火的大量應用，出現了五穀六畜，並發明了用「麴糵」來釀酒。糵是麥和的穀芽，用麥芽和穀芽作釀酒的糖化劑，可釀造一種口感微甜的叫「醴」的酒。「麴糵」的應用，使中國成為世界上最早使用酒麴釀酒的國家。

　　從漢代經唐代到北宋，是中國釀酒業的興盛時期。漢武帝元狩年間，張騫出使西域，帶回了葡萄種子，並引入了葡萄酒的釀製技術，自此中國有了葡萄酒。此外，唐代李白、杜甫、白居易、杜牧以及宋代的蘇軾等，都有膾炙人口的關於酒的詩篇流傳至今，千百年來人們反覆吟誦。北宋到晚清，中國的釀酒技術進一步發展。宋代出現了比較全面的釀酒專著，即朱翼中撰寫的《北海酒經》。書中詳細敘述了各種製麴釀酒的方法。元代，隨著中國與國外文化、科技交流的增加，西方的蒸餾技術開始傳入中國，從而導致了舉世聞名的白酒的發明。1950年代後，中國釀酒業得到了很大的發展，西方先進的釀酒技術與中國傳統的釀造工藝競放異彩，使中國酒苑百花齊放，春色滿園。傳統的白酒、黃酒琳瑯滿目，各顯特色；葡萄酒、啤酒、露酒的產量迅速增長。2000 年，中國白酒的產量已達到750 多萬噸，並大量出口到日本及東南亞地區；葡萄的種植基地比1940年代增加了200倍，葡萄酒的產量增加了300倍，並出口到世界各地；全中國的啤

酒生產廠家有1000多家，中國的釀酒業已進入到了一個空前繁榮的時期。

茶

茶，是用從茶樹上採摘的鮮葉，經加工製成的一種有益於人體健康的飲料。它是世界上最著名的三大飲料之一（其他兩種是咖啡、可可）。中國是茶的原產地，發現茶樹及利用茶葉至今已有4700多年的歷史。據中國古代藥物學專著《神農本草經》記載：「神農嚐百草，日甚，一日遇七十二毒，得茶而解之……」茗，苦荼，味甘苦，微寒，無毒，主治瘻瘡，利小便，祛痰溫熱，令人少睡。可見，中國在很早的遠古時期，就已發現茶可以解毒治病了。從唐代開始，中國茶葉生產蓬勃發展，飲茶之風遍及全國，並形成八大產茶區，還出現了官辦的產茶「山場」。茶葉加工從蒸青綠茶進一步發展到炒青綠茶，又從綠茶發展到白茶、花茶、烏龍茶、紅茶等茶類，茶葉的花色品種豐富多彩。這期間，唐代茶聖陸羽著的《茶經》問世，它是中國最早、也是世界上第一部專門闡述茶的書籍。明清兩代，中國的茶葉加工技術和出口貿易有了很大發展，創製了炒青綠茶，同時，烏龍茶、紅茶等都在這一時期相繼產生。1950年代初，中國的茶葉加工有了飛躍的發展，全國各地建立了數千個國營茶場，並形成了江南、江北、華南、西南四個茶區，各主要茶區的茶葉精製都實現了機械化。目前中國茶葉品種繁多、風格各異，比較著名的茶就有400多種，並先後向100多個國家和地區出口，年出口量名列世界第一位。

中藥

中藥，是指中醫用以治病、防病或保健養身的藥物，按加工工藝分為中藥材、中成藥兩大類。中國是中藥大國，擁有豐富的中藥材資源。據1995年由中國八個部委局共同承擔的全國中藥資源普查統計，中國目前擁有中藥材資源12807種。其中包括320種常用植物藥材和29種常用動物藥材。野生總蘊藏量達到850萬噸，是世界上天然藥物資源最豐富的國家。中國的中藥材不但資源豐富，還有著悠久的採摘應用歷史。早在兩千年前的秦漢時期，中國就已著成世界上現存較早的藥物學專著《神農本草經》，該書除載有中藥材365種外，還總結和肯定了一些有關中藥材方面的基本理論知識，因此奠定了中國藥物學的基礎。

宋代，印刷術有了很大進步，官府曾幾度修訂中藥材書籍，其修訂的《嘉祐本草》記載的中藥材已達1082種。北宋元祐年間，四川名醫唐慎微廣泛收集了各方秘錄和經史傳記、佛書中的有關藥物資料，著書《經史證類備急本草》，將中藥材的數目擴大到1746種。1578年，偉大的明代醫學家李時珍經過對中國中藥材的實地考察及廣泛研究，撰寫出了世界聞名的藥學專著《本草綱目》。此書所載各種中藥材已達1892種。

在很長的一段時間裡，由於中藥的藥理機制、配方原則、衡量標準與西藥有很大的不同，因此造成美國等西方國家對中藥的懷疑和抵制。隨著中國中藥的對外傳播和世界對中藥瞭解程度的加深，人們轉而開始對其寄予了希望，並把它視為21世紀新藥的曙光。目前，中藥已越來越受到世界衛生組織和各國專家的重視，世界衛生組織評價中醫藥「是世界傳統醫藥的榜樣」，並向各國鄭重推薦。美、日、韓、德、新加坡等國家還相繼建立了專門的中藥研究機構，許多國外的大學專門開設了中藥課程。中藥已越來越受到世界各國人民的認可和青睞。

閱讀提醒

第一，準確掌握中國白酒的香型，啤酒、黃酒、葡萄酒的分類及茶葉的類型等基本知識；

第二，清楚瞭解中國常用中藥材、中成藥的功效及主治作用。

知識問答

中國白酒有哪幾種香型？各具有什麼特點？

白酒的分類，可按麴種、原料、工藝、香型等幾種方法分類，但各類分法中按香型分類法影響最大，因為中國名白酒大多數是大麴酒、糧食酒、固態發酵酒，而這幾種分類都沒有體現出白酒的不同，只有按香型分類才能較充分地體現這種區別。中國白酒按香型分類做了大量的科學研究和試點工作，在對白酒香味

組成成分有了明確的認識，對白酒中微量成分的量比關係有了深刻瞭解後，才確認了白酒中的不同香型。

中國白酒

清香型白酒

清香型白酒又稱汾香型白酒，以山西汾酒為代表，它具有清香純正、諸味協調、醇甜柔和、餘味爽淨的特點。清香型白酒採用清蒸、清燒和地缸發酵的傳統工藝製成。

濃香型白酒

濃香型白酒又稱窖香型白酒，以瀘州老窖、五糧液、劍南春、古井貢等為代表，具有濃香、醇和、味甜和回味綿長等特色。濃香型白酒採用陳年老窖和人工老窖發酵、混蒸、續渣工藝製成。

醬香型白酒

醬香型白酒又稱茅香型白酒，以茅台酒為代表，具有醬香突出、幽雅細膩、

酒體醇厚、回味悠長等特點。醬香型白酒採用小麥高溫製麴、晾堂高溫堆積。清蒸回沙發酵8 次、多年貯存的製作工藝製成。

米香型白酒

米香型白酒又稱桂香型白酒，以廣西桂林三花酒為代表，它具有蜜香清雅、入口柔綿、落口爽利、回味怡暢等特點。米香型白酒採用以大米為原料、小麴為糖化發酵劑，半固態發酵、液態蒸餾工藝製成。

鳳香型白酒

鳳香型白酒以陝西西鳳酒為代表，具有清而不淡、濃而不豔、甘潤挺爽的特點。

兼香型白酒

兼香型白酒因其具有兩種以上主體香而得名，以湖南的白沙液酒、湖北的白雲邊酒為代表，具有清、濃等香味，均不露頭、五味俱全的特點。

混香型白酒

混香型白酒又稱特型白酒，以江西四特酒、湖南酒鬼酒為代表，具有米香、濃香、醬香等三種以上香型，香味幽雅舒暢，分層協調。

藥香型白酒

藥香型白酒又稱董香型白酒，以貴州董酒為代表，因其所用的小麴、大麴都配用數十種或上百種中草藥，故酒中帶有藥香，既有大麴酒的濃郁芳香，又有小麴醇和回甜的特點。

豉香型白酒

豉香型白酒以廣東九江雙蒸酒、廣東玉冰燒為代表，帶有豆豉香。

芝麻香型白酒

芝麻香型白酒以山東景芝景陽春酒為代表，入口可嘗到芝麻香，以高粱、麥麴為原料，經陳釀製成。

‖ 黃酒、葡萄酒、啤酒是如何分類的？

黃酒

黃酒，是以糯米或粳米、　米、黍米、玉米等為原料，蒸熟後加入專門的酒麴，經糖化發酵後壓制而成的一種飲料。黃酒是中國特有的一種釀造酒，酒度一般為16℃　～20℃，產區主要集中在中國長江下游一帶。黃酒的分類方法很多，按其理化指標之一糖度的含量，可分為甜型黃酒（含糖量在10%　　～20%之間）、半甜型黃酒（含糖量在1%　　～8%之間）、不甜型黃酒（含糖量在1%左右）三類。

葡萄酒

葡萄酒，是以葡萄為原料，經糖化發酵後壓榨過濾的低度酒飲品。葡萄酒的分類，按其含糖量的比例有甜、半甜和乾、半乾之分。從含糖量來說，在　7%以上的為甜型葡萄酒；在2.5%　～7%之間的為半甜型葡萄酒；在0.5%　～2.5%之間的為半乾型葡萄酒；在0.5%以下的為乾型葡萄酒。

啤酒

啤酒，是用大麥芽和啤酒花為主要原料，再加水、澱粉、酵母等輔料，經發酵製成的一種富含二氧化碳的飲料。啤酒的品種繁多，但其主要化學成分大致相同。根據中國的情況啤酒可按生產工藝和麥汁的濃度、酒精的含量、色澤的深淺、包裝的不同等進行分類。目前按科學生產工藝的分類方法，啤酒可分為以下五種：

（1）熟啤。啤酒釀造合格後，為使其具有較長的保存期限，用巴氏法熱處理，大量殺減新鮮酵母菌。這類啤酒多為瓶裝或易拉罐裝。

（2）鮮啤。酒質、營養介於生啤與熟啤之間，經過板式交換器72℃瞬時殺菌，使啤酒在常溫下可保鮮2～3個月。

（3）散裝混生啤。啤酒釀造合格後，不經過巴氏法處理，也不過濾，直接裝在木桶或其他盛器裡運到商店銷售。這種啤酒在常溫下的保持期僅為一天時

間。

（4）桶裝混生啤。是在散裝混生啤基礎上採用現代滅菌設備，經過四次除菌過濾，然後密封裝入不銹鋼酒桶內，銷售時專門配有一台生啤機，邊降溫邊補充二氧化碳。此酒口味鮮美、氣體充足、營養豐富，在0℃～8℃條件下可保質20～30天。這是目前國際上酒質、保鮮、營養三方面綜合評價最理想的啤酒。

（5）作坊啤酒。此酒國外早已見到，中國近幾年在北京、上海、廣州等大城市先後出現了幾家，其最大的特點是前店後廠，將一套迷你型釀酒設備搬進店堂，自產自銷、現釀現喝。

‖ 中國著名的白酒有哪幾種？

中國著名的白酒主要有：

茅台酒（醬香型）

茅台酒產於貴州省仁懷市的茅台鎮，至今已有800多年的歷史。該酒1915年曾在舊金山世界國博覽會上榮獲銀牌獎章，銷往世界50多個國家和地區，素有「國酒」之譽。茅台酒的釀造與其獨特的自然條件有關。茅台鎮位於貴州高原最低點的盆地，終日雲霧密集、空氣潮濕，夏日持續35℃～39℃的高溫長達5個多月。這種特殊的氣候、土壤、水質對茅台酒香氣成分中微生物的產生起了決定性作用。據專家化驗分析，茅台酒的香氣成分多達110多種，但在釀造過程中從不加半點香料，香氣成分完全是在反覆發酵過程中自然形成的。事實說明，只有在茅台鎮這塊方圓不大的地方釀酒，才能造出這種精美絕倫的好酒。茅台酒純淨透明，入口醇香馥郁，有幽雅柔細的香氣，味感醇厚，飲後餘香綿綿，回味悠長，在中國的第一屆至第五屆全國評酒會上被評為「國家名酒」，並授予金質獎章。

貴州名酒

五糧液（濃香型）

五糧液產於四川省宜賓市，其歷史可追溯到唐代，那時並不叫五糧液，酒的成分、質量也與今日不同。大約清末時，宜賓釀造出了以高粱、糯米、大米、小麥、玉米為原料的酒，當時稱「雜糧酒」，直到1928年，宜賓的清末舉人楊慧泉認為其酒好但名不夠雅，提議將酒名改稱「五糧液」並沿用至今。五糧液在大麴酒中以酒味全面而著稱。該酒不僅為中國大眾稱讚，在國際上也聲譽日盛。自1964年出口以來，對外銷量已有數十倍的增長，2003年出口創匯已達到8600萬美元，年產總量已達到40萬噸。五糧液香氣純正，酒味醇厚，入口甘美，下喉淨爽，五味協調，餘香悠長。在中國的第二屆至第五屆全國評酒會上，五糧液被評為「國家名酒」，並被授予金質獎章。

瀘州老窖特麴（濃香型）

　　瀘州老窖特麴產於四川省瀘州市。該酒是中國的歷史名酒。1999年在老窖的南側曾挖掘出晚唐至元初的古窖址，出土了數萬件陶瓷酒具，説明700多年前這裡就已在釀酒。目前，正在生產用的酒窖最早的已有300多年的歷史，第一個釀酒作坊「舒聚源糟房」，即開業於清代順治十四年（1657年）。瀘州老窖特麴之所以具有獨特風格，關鍵是發酵的窖池歷史長久。這種老窖在建窖時有特殊的結構要求，經過長期使用，窖內泥地已出現了紅綠彩色，並產生奇異的香氣。此時發酵醅與窖泥接觸後，蒸餾出來的酒就帶有一股濃郁的香氣。瀘州老窖特麴無色透明，醇香濃郁，清冽甘爽，飲後尤香，回味悠長。在中國第一屆至第五屆全國評酒會上，瀘州老窖特麴被評為「國家名酒」，並被授予金質獎章。

汾酒（清香型）

　　汾酒產於山西省汾陽市杏花村。汾酒的產生至今已有1000多年的歷史，早在南北朝時，這裡就以釀造「汾清」酒而聞名於世。汾酒問世後，杏花村更為歷代文人墨客所稱讚。唐代詩人杜牧寫的「清明時節雨紛紛，路上行人欲斷魂。借問酒家何處有，牧童遙指杏花村」的詩句，至今還膾炙人口，廣為流傳。汾酒以其精湛的釀造工藝和獨特的風格品質，曾在1915年舊金山世界博覽會上榮獲最高獎項，此後，汾酒的名氣便遠播於世界。汾酒晶瑩透亮，清香馥郁，入口綿柔，甘洌淨爽，並以「色、香、味」三絕著稱於世。在中國第一屆至第五屆全國評酒會上，汾酒被評為「國家名酒」，並被授予金質獎章。

西鳳酒（混香型）

　　西鳳酒產於陝西省鳳翔縣柳林鎮，歷史悠久。據考古發現，周秦時期這裡就有釀酒作坊。1986年，考古專家在當地發掘的秦代墓葬中，發現了不少酒具，它們距今已有2200多年的歷史。據史書記載，唐代西鳳酒就已有「甘泉佳釀，清冽醇馥」的美名。西鳳酒的製麴原料是大麥和豌豆，使用的是清涼甘甜的西鳳泉水，製作方法也不同於一般的白酒。在釀造中，該酒採用多次發酵、多次取酒、以酒養糟、長期貯存的獨特方法，要貯存3年後才能出廠。西鳳酒清澈透明，香氣清芳，幽雅馥郁，酒味醇厚，綿軟甘潤。在中國第一、四、五屆全國評酒會上，西鳳酒被評為「國家名酒」，並被授予金質獎章。

古井貢酒（濃香型）

古井貢酒產於安徽亳州，亳州是中國歷史上有名的都邑，也是中國有名的酒鄉，釀酒歷史源遠流長。據《魏武帝集》載：東漢建安元年，曹操曾向漢獻帝上書說，亳州是產好酒的地方，並上表「釀酒法」。可見東漢時，亳州酒就已聞名於世。古井貢酒的用水井位於亳州市西北20 公里的減店集。其水呈乳白色，清澈微甜。該井是南北朝時期的遺址，距今已有1400多年的歷史，是名副其實的「古井」。明代萬曆年間，明神宗喝此酒後大加讚賞，並將其列為貢酒，此後在明清兩代的400多年裡，古井貢酒一直作為皇室貢品，酒也由此得名。古井貢酒清澈透明如水晶，香氣純淨如幽藍，濃郁甘潤，餘香悠長。在中國第一屆至第五屆全國評酒會上，古井貢酒被評為「國家名酒」，並被授予金質獎章。

郎酒（醬香型）

郎酒產於四川省古藺縣的二郎灘，據北魏賈思勰著《齊民要術》載，在北宋的大觀、宣和年間，二郎灘一帶的百姓就開始了以郎泉水釀酒。郎泉水從崇山峻嶺、高山幽谷中湧出，冬天暖於春水，夏天涼爽宜人，而且遇雨不濁，遇旱不涸，捧喝一口，清冽甘甜，沁人心脾。幾百年來，人們就是用這「明如鏡、碧如玉、甘如露」的郎泉水釀造出了甘醇味美的郎酒。郎酒是按茅台酒工藝釀造的，但味道又不同於茅台酒的醬香型。郎酒的香氣更為濃烈。此外，郎酒的貯存也與眾不同，它不是貯藏在窖裡，而是貯藏在兩個天然溶洞裡。洞內冬暖夏涼，酒水沉化快，有利於提高酒的醇化程度。郎酒醬香突出，醇厚淨爽，幽雅細膩，回味甜長。在中國第四屆、第五屆全國評酒會上，郎酒被評為「國家名酒」，並被授予金質獎章。

劍南春（濃香型）

劍南春產於四川省綿竹地區，其前身「綿竹大曲」在清代初年就名聞天下，於1920年代行銷全中國。1958 年，綿竹酒廠在原大麴酒傳統釀造的基礎上，透過技術革新，改進原料和釀造工藝，生產出了超越原大麴酒的新產品，並正式命名為「劍南春」。劍南春酒無色透明，芳香濃郁，醇和回甜，清冽淨爽，餘香悠長。在中國第四屆、第五屆全國評酒會上，劍南春酒被評為「國家名酒」，並被

授予金質獎章。

董酒（藥香型）

董酒產於貴州省遵義地區，因其最初產於遵義市郊附近的董公寺，當地老百姓習慣地稱其為「董酒」，幾十年來一直沿用此名。董酒的釀造工藝不同於其他白酒，它是用大小兩種麴釀造，既有大麴酒的濃郁芳香，又有小麴酒的醇和回甜，故自成風格，在中國白酒中獨具特色。董酒晶瑩透亮，濃香撲鼻，甘美清爽，飲後尤感回味香甜。在中國第二屆至第五屆全國評酒會上，董酒被評為「國家名酒」，並被授予金質獎章。

洋河大麴（濃香型）

洋河大麴產於江蘇省泗陽縣洋河鎮，早在20世紀初，其生產就已形成一定規模，1923 年曾在南洋國際名酒賽會上獲得「國際名酒」稱號，遂蜚聲於天下。洋河大麴以精選的江蘇優質高粱為原料，以大麥、小麥、豌豆製成的高溫大麴為糖化發酵劑，再用當地著名的「美人泉」的泉水為釀造水，從而釀造出具有透明無色、醇香濃郁、口感綿軟、甜潤圓正、回香悠長的佳釀。在中國第三屆至第五屆全國評酒會上，洋河大曲被評為「國家名酒」，並被授予金質獎章。

雙溝大麴（濃香型）

雙溝大麴產於江蘇省泗洪縣雙溝鎮，至今已有幾百年的歷史。在明代萬曆年間，雙溝鎮有一個何記酒坊，取東溝泉水釀酒，名東溝大麴，生意興隆。後何記酒坊的一名幫工在距東溝不遠的西溝也建起了酒坊，用西溝泉水釀酒，名西溝大麴，買賣紅火，名聲超過東溝大曲。後兩家合一，釀出的酒比先前更加醇香，從此定名「雙溝大曲」，並一直沿用至今。雙溝大曲採用傳統混蒸工藝，使用已有200 多年歷史的老窖進行適溫緩慢發酵，從而使雙溝大曲具有了酒液清澈、芳香撲鼻、風味純正、入口甜美、回味悠長的特點。在第四、五屆全國評酒會上，雙溝大曲被評為「國家名酒」，並被授予金質獎章。

桂林三花酒（米香型）

桂林三花酒產於廣西壯族自治區的桂林市，至今已有1000多年的歷史，早

在北宋時期就有釀造。它採用廣西產的優質大米和灘江清泉水精心釀製，並在桂林象鼻山岩洞內經多年窖藏而成，是中國米香型酒的代表。桂林三花酒具有酒質晶瑩、蜜香清雅、入口柔綿、落口爽冽、回味怡暢的特點。桂林三花酒在中國第二屆至第五屆全國評酒會上被評為「國家優質酒」，並被授予銀質獎章。

‖ 白酒的保健作用是什麼？

白酒的主要成分是乙醇，從現代醫學角度看，適量的乙醇對人體具有一定保健作用。首先，乙醇在體內被氣體分解成水和二氧化碳，每克白酒能放出7.1 大卡的熱量，可作為機體活動的能源。其次，乙醇對於控制精神緊張具有與安定劑相同的作用。而且酒既可安神鎮靜，又可興奮精神。適量飲用可促進血液循環、擴張皮下血管，使人產生短時的溫暖感。現代醫學研究表明，適量飲用白酒，還可促進消化液分泌，增強食慾，並可舒筋活血、祛濕禦寒。老年人適量飲酒，可使大腦皮層放鬆，消除緊張感，安定情緒。美國哈佛醫學院的研究證明，酒精能增加血液中的高密度脂蛋白，降低中性脂肪的沉積，從而防止冠狀動脈血管的病變，延緩動脈粥樣硬化的發生和發展，還可以抑制和減少冠心病的發病率和死亡率，可預防心肌梗塞。

‖ 中國著名的黃酒有哪幾種？

中國著名的黃酒有：

紹興酒（不甜型）

紹興酒產於浙江省的紹興，簡稱紹酒。其釀造歷史已有2400多年，早在《呂氏春秋》中就有記載，是中國最古老的黃酒之一。清代康熙年間紹興酒釀造的規模逐步擴大，到光緒年間年產量已達6萬多噸。紹興酒的釀造有一種嚴格的程序，原料以糯米為主，使用的是鑑湖之水，酒液是壓榨出來的，含有複雜的成分，特別是富含氨基酸類。由於釀酒工藝及輔料的不同，紹興酒的品種甚多，風格各異，主要有加飯酒（又分為單加飯、雙加飯）、元紅酒、善釀酒、花雕酒

等。紹興酒酒液黃亮有光，香氣濃郁芬芳，口味鮮美醇厚，適當飲用具有增進食慾、幫助消化、消除疲勞的功效。在中國第一屆至第四屆全國評酒會上，紹興酒之一的加飯酒被評為「國家名酒」，並被授予金質獎章。

紹興花雕黃酒

沉缸酒（甜型）

沉缸酒產於福建省龍岩地區，始釀於清代嘉慶年間，當地民間流傳有「斤酒當九雞」的讚語，意思是說：沉缸酒品質優良，富有營養，飲一斤酒如食九斤雞肉。沉缸酒在釀造過程中，酒醅必須沉浮三次，最後沉於缸底，故此得名。如果酒醅不沉，或沉浮不到三次，就說明其質量不佳。沉缸酒呈鮮豔透明的紅褐色，有琥珀的光澤，香氣醇郁芬芳，是由紅麴香、國藥香、黏酒香形成的。沉缸酒純淨自然，酒味醇厚，飲後餘味綿長。在中國第二屆至第四屆全國評酒會上，沉缸酒被評為「國家名酒」，並獲金質獎章。

即墨老酒（甜型）

即墨老酒也稱「山東黃酒」，產於山東省即墨地區，是中國北方黃酒的代表，具有悠久的歷史，史稱「南有紹興加飯、北有即墨老酒」。即墨老酒始創於2000多年前的東周，當時稱「醪酒」；到宋神宗熙寧年間，老酒的釀造工藝開始普及民間，生產已具相當規模；清道光年後，老酒的生產進入全盛時期。即墨老酒晶明透亮、濃厚掛碗，色澤黑褐中略帶紫紅，具有「焦糜」的特殊香氣。在中國第二、三屆全國評酒會上，即墨老酒被評為「國家優質酒」，並被授予銀質獎章。

大連黃酒（不甜型）

大連黃酒產於遼寧省大連市，原料主要是當地特產的「大黃米」。它是以糊化擦糜加麴糖化、發酵等新技術，結合傳統工藝方法生產黃酒，酒度12°。大連黃酒色澤黃褐透明，風味柔和，清香爽口。在中國第二屆至第四屆全國評酒會上，大連黃酒被評為「國家優質酒」，並被授予銀質獎章。

福建老酒（半甜型）

福建老酒產於福建省福州市，具有240多年的歷史。福建老酒除主要選用當地谷口地區所產的優質糯米外，還選用了以60多種中藥材製成的白露麴、古田麴分缸發酵，冬釀春熟，發酵期長達100多天，再經過抽清榨取、澄清、殺菌等工序製成。福建老酒酒色褐黃，香氣純正，口味醇郁，甜度適口。在第三、四屆全國評酒會上，福建老酒被評為「國家優質酒」，並被授予銀質獎章。

丹陽封缸酒（甜型）

丹陽封缸酒產於江蘇省的丹陽，已有1500多年的歷史，古稱「曲阿」。丹陽封缸酒與同類甜型黃酒相比，其色、香、味均有獨特風格，被國際友人稱為「中國瓊漿」。它以當地優質糯米為原料，用藥酒糖化，再經特製麥曲發酵，長期陳釀而成。丹陽封缸酒色呈紅琥珀色，香氣芬芳撲鼻，酒味甘醇厚美，飲後餘味無窮。在中國第三、四屆全國評酒會上，丹陽封缸酒被評為「國家優質獎」，並被授予銀質獎章。

║ 黃酒的保健作用是什麼？它為什麼被稱為「液體蛋糕」？

黃酒中含有大量氨基酸、維生素等營養成分。據測定，每升黃酒中含有18種氨基酸。其產生的熱量為啤酒的三倍、葡萄酒的兩倍。中國中醫認為：黃酒具有補養氣血、助消化、活血化瘀、袪風濕等功能。因此，適量飲用黃酒，有驅寒散寒、舒筋活血、健脾補胃之功效。又由於黃酒中含有人體必需的氨基酸、維生素及微量元素等，營養豐富，被人稱為「液體蛋糕」。對生長發育遲緩、貧血、肌肉萎縮、維生素缺乏、營養不良性水腫等症有很好的輔助保健作用。另外，現代醫學認為，婦女產後喝黃酒，能增強機體的免疫力，調節胃腸等器官功能，及時補充機體所需的營養成分，極有利於產後機體的恢復。

║ 中國著名的啤酒有哪幾種？

中國著名的啤酒有：

青島啤酒——酒桶雕塑

青島啤酒

青島啤酒產於山東省青島市，始製於1903年，數十年間生產規模一直不

大。1950年代後，透過不斷改進設備和工藝，產量逐步擴大。青島啤酒採用浙江舟山與河南省出產的二棱大麥以及「青島大花」的啤酒花和嶗山的礦泉水釀成，在生產工藝上以嚴、準、細著稱，2003年年產量已達104萬多噸，自1950年代開始，遠銷至美、英、法、日等40多個國家和地區。近年來，在美國的銷售量以每年20%的速度遞增。目前青島啤酒的年出口量占中國啤酒年出口總量的90%，占中國對美啤酒出口總量的98%。青島啤酒色澤黃亮，清澈透明，泡沫潔白，口感細膩持久，二氧化碳氣充足，有顯著的酒花和麥芽清香味。在中國第二屆至第四屆全國評酒會上，青島啤酒被評為「國家名酒」，並被授予金質獎章。

北京燕京啤酒

北京燕京啤酒集團公司是以1980年建廠的原北京燕京啤酒廠為核心發展組建起來的國有大型企業。該公司2003年生產啤酒266萬噸，產品全部按國際標準組織生產。主導產品有12°特製精品燕京啤酒。該產品於1986年研製，以一級麥芽、優質大米、進口酒花為主要原料，採用特殊糖化和發酵工藝精心釀製而成。酒液清亮透明，泡沫潔白、細膩，掛杯持久，口味純正，柔和爽口，是國家首批質量認證產品，並被指定為人民大會堂國宴特供酒。11°清爽型燕京啤酒於1988年研製，以優質麥芽、大米、酒花為主要原料，採用德國酵母菌種、天然礦泉水及特殊發酵工藝釀製而成，口味純正、爽口，單一品種全中國銷量第一。

華潤雪花啤酒

華潤啤酒集團成立於1993 年，是由中國在香港的中資企業——華潤集團與全球最著名五大啤酒公司——SAB啤酒公司組建的合資公司。SAB啤酒公司為華潤啤酒公司提供了目前世界上最先進的啤酒釀造技術和管理經驗。華潤啤酒集團先後透過收購控股等方式在全中國組建了34家啤酒子公司，2003年啤酒生產能力達到305 萬噸，覆蓋東北、華北、西南、華中、華南等地區，成為中國與青島啤酒、燕京啤酒三足鼎立的三大品牌之一。華潤啤酒有雪花、藍劍、新三星、聖像等多個著名品牌。其中雪花啤酒聞名全中國，是最負盛名的「中國名牌」。它採用目前世界最先進的釀酒工藝，精選純淨水質和高質量的大米、麥芽釀造而

成，2003年單一品牌銷量已達100多萬升，以迅猛發展之勢位居於中國啤酒品牌銷量前3　名，雪花啤酒具有口感純正爽口、泡沫豐富細膩、酒液純淨透明等特點。

特製上海啤酒

特製上海啤酒由上海啤酒廠生產。該酒配方獨特，工藝嚴謹，選用優良麥芽、精白大米和新疆一級酒花為輔料，釀酒工藝精良，遠銷美國、加拿大、義大利、日本等國。特製上海啤酒的酒液呈金黃色，清亮有光澤，泡沫潔白持久，有明顯的酒花和麥芽香，含有醇厚舒適的苦味。在中國第四屆全國評酒會上，特製上海啤酒被評為「國家名酒」，並被授予金質獎章。

‖ 啤酒的保健作用是什麼？它為什麼稱為「液體麵包」？

啤酒中含有17種氨基酸（其中8種是人體所必需的）和多種維生素，營養豐富且容易被人體吸收利用。啤酒的產熱量也比較高，一升啤酒產生的熱量相當於壯年人一天所需熱量的1/3。因此，啤酒有「液體麵包」的美譽。啤酒的主要原料是大麥芽和啤酒花。大麥芽是一味治療積食不化、肚腹脹滿的中藥，中醫藥典籍中早有記載。啤酒花也有鎮靜、健胃、利尿之功效。另外，釀製啤酒還需要酵母發酵，而酵母也是防治消化不良症的有效成分。1972年於墨西哥召開的世界營養食品大會上，規定營養食品應具備三個條件，即：含有豐富的氨基酸，產熱量高，所含的營養成分絕大多數被人體吸收和利用。啤酒完全具備這三個條件，所以被列為營養食品。每天喝適量啤酒是極有益於身體健康的，可造成健胃清目、解渴、止咳、利尿、鎮靜的作用，也可增強人的食慾。尤其在炎熱的夏季，酷暑襲人，食慾減退，如若在進餐時或冷飲消暑之際，飲上一杯清涼的啤酒，會造成消暑解熱、增進食慾的作用。

‖ 中國著名的葡萄酒有哪幾種？

葡萄酒雖然只是果酒中的一種，但由於它在果酒類中占了絕大多數，因此在

市場上占有特殊的地位。中國著名的葡萄酒有：

煙台紅葡萄酒（甜型）

煙台紅葡萄酒產於山東省煙台市的張裕釀酒公司，原名「玫瑰香紅葡萄酒」。張裕釀酒公司是清代愛國華僑張弼士先生於1892年創辦的，至今已有100多年的歷史了。該公司最初的酒窖至今仍保存完好，窖中的橡木酒桶也如當年那樣整齊排放，且桶內還有保存了80多年的陳釀。葡萄酒酒液鮮艷如紅寶石，透明似晶體，果香明顯，具有口味醇厚、甜而微酸、清鮮爽口、餘味綿長的特點。在中國第一屆至第四屆全國評酒會上，煙台紅葡萄酒被評為「國家名酒」，並被授予金質獎章。

中國紅葡萄酒（半甜型）

中國紅葡萄酒產於北京東郊葡萄酒廠，該酒含有多種維生素，其獨特的品質風味可與國際上同類型的高級葡萄酒相媲美，常飲可促進食慾，幫助消化，有益健康。中國紅葡萄酒色澤棕紅而透明，氣味芬芳而濃郁，果香協調而持久，甜酸適度而微澀，味感濃厚而適口，回味餘香而綿長。在中國第二屆至第四屆全國評酒上，中國紅葡萄酒被評為「國家名酒」，並被授予金質獎章。

王朝白葡萄酒（半乾型）

王朝白葡萄酒產於天津市中法合資王朝葡萄釀酒有限公司，酒度12°。此酒是中國葡萄酒的後起之秀，聲譽日漸擴大。王朝白葡萄酒果香濃郁，酒香幽雅，口感和諧。在中國第四屆全國評酒會上，王朝白葡萄酒被評為「國家名酒」，並被授予金質獎章。

味美思酒

味美思酒產於山東省煙台市的張裕釀酒公司，是以上等白葡萄酒為酒基，加入肉桂、荳蔲、藏紅花等20多種名貴中藥材浸製而成的高級滋補酒。此酒含有多種維生素，具有開胃、健脾、舒筋、活絡、補血、益氣、滋陽等功效。味美思酒棕色帶紅，清亮透明，酒香、藥香協調，甜酸微苦，美味爽口。在中國第一屆至第四屆全國評酒會上，味美思酒被評為「國家名酒」，並被授予金質獎章。

葡萄酒的保健作用是什麼？它為什麼稱為「佐餐酒」？

葡萄酒具有四大保健作用：

有助於消化

因為葡萄酒是一種很容易消化的低度發酵酒，酸度接近於人體胃酸的濃度，並含有維生素 B6，可以被人體直接有效利用，能幫助食用蛋白質食物如魚、肉、禽的消化吸收。因此人們把葡萄酒稱為「佐餐酒」。

有助於抗心血管疾病

美國哈佛醫學院研究人員證明，常喝葡萄酒能減少70%的心臟病死亡率。因為葡萄酒中含有一種成分為「白藜蘆醇」，具有降低膽固醇和甘油三酯的作用。

能治療貧血

葡萄酒內含有葉酸和維生素B1、B2。貧血病人飲用，有利於紅細胞再生及白血球和血小板的形成，可促進人體對鐵的吸取，從而有治療貧血的作用。

能防病美容

葡萄酒內的肌醇含量很高，每升內含300～500毫克，肌醇能促進人體組織中脂肪的新陳代謝，還能防止頭髮脫落。據明代名醫李時珍《本草綱目》載：「葡萄酒暖腰腎，主顏色」，這説明葡萄酒還具有美容作用。

葡萄酒

中國著名的配製酒有哪幾種？

中國著名的配製酒有：

竹葉青

竹葉青產於山西省汾陽市的杏花村，歷史悠久，北宋時，就已名揚天下。竹

葉青酒以70°汾酒為酒基，配以竹葉、陳皮、砂仁、當歸、梔子、公丁香、廣木香等12種中藥材及適量冰糖，按傳統工藝配製而成。竹葉青獨特的色、香、味，來自浸泡藥材的天然色素及藥材芳香的巧妙配合。目前，竹葉青暢銷50多個國家和地區，被稱為「酒海奇珍」、「中國的雞尾酒」。竹葉青酒色澤金黃透明而帶青綠，入口蘊綿、餘味無窮，適量飲用有舒氣潤肝、調和腑臟、解毒利尿、健脾強體的功效。在中國第二屆到第四屆全國評酒會上，竹葉青被評為「國家名酒」，並被授予金質獎章。

園林青

園林青產於湖北省潛江地區，以優質高粱為原料，採用地缸分離發酵，清蒸、清燒分層取酒釀成原酒後，再加入丁香、檀香、砂仁、當歸等多味中藥材，經浸泡、調配、貯存、過濾及加入冰糖製成。園林青酒清亮透明，芳香幽雅，微帶藥香，酒體醇厚，入口香甜，回味綿長。在中國第四屆全國評酒會上，園林青被評為「國家名酒」，並被授予金質獎章。

金獎白蘭地

金獎白蘭地產於山東省煙台市張裕釀酒公司，原名「張裕白蘭地」，1915年因在舊金山世界博覽會上榮獲金牌獎章，故於1928年改名為「金獎白蘭地」。金獎白蘭地採用優質葡萄酒為主要原料，經發酵蒸餾調配，貯藏陳釀而成。調配時嚴格按操作堆積規定的比例混合，然後過濾，分桶貯存兩年以上。金獎白蘭地酒液金黃透明，飲時口味醇濃微苦，回味深長柔和。在中國第一屆至第四屆全國評酒會上，金獎白蘭地被稱為「國家名酒」，並被授予金質獎章。

中國的茶按加工工藝可分為幾種類型？

茶的花色品種很多，茶葉的分類一般以加工方法為基礎，結合外形特徵，並參考習慣上的分類方法進行。這種分類方法比較科學，因為各類茶都用鮮葉製成。其品質之所以存在區別，完全取決於加工方法的不同。按加工方法，茶可以分為綠茶、紅茶、白茶、烏龍茶、花茶、緊壓茶六大類。

綠茶

綠茶是不發酵的茶葉，透過高溫殺青以保持鮮葉原有的鮮綠色，其多酚類全部氧化或少氧化，葉綠素未受破壞，從而使綠茶泡後茶湯呈綠色，香氣清鮮芬芳。綠茶按其加工工藝一般分為蒸汽殺青綠茶、鍋炒殺青綠茶兩大類。綠茶是中國茶葉產量中最多的一類，其產量占中國總產量的70%左右。

紅茶

紅茶是全發酵的茶葉，即採用鮮茶葉發酵加工，使茶葉中的茶鞣質經氧化而形成鞣質紅，這不僅使茶葉色澤烏黑，水色葉底紅亮，而且使茶葉的香氣和滋味也發生了變化。具有常有的水果香氣和醇厚的滋味。紅茶根據不同的加工工藝可分為功夫紅茶、紅碎茶、小種紅茶三大類。

白茶

白茶是不發酵的茶葉。它是在加工過程中不揉捻，僅經過萎凋便將茶葉直接乾燥的茶。白茶茸毛多，色白如銀，湯色素雅，初泡無色，茶香明顯。

烏龍茶

烏龍茶是半發酵的茶葉。烏龍茶又稱青茶，其製作方法介於綠茶與紅茶之間。製茶時，經輕度萎凋和局部發酵，然後採用綠茶的製作方法，進行高溫殺青，使茶葉形成「七分綠、三分紅」，使之既有綠茶的清香，又有紅茶的醇厚，從而具有「綠葉紅鑲邊」的獨到之處。烏龍茶按萎凋和發酵程度的不同可分為閩北烏龍茶、閩南烏龍茶、臺灣烏龍茶三大類。

花茶

花茶是以茉莉、珠蘭、桂花、菊花等鮮花經乾燥處理後，與不同種類的茶坯拌和窨製而成的再製茶。花茶又名香片、香花茶，是中國獨有的一種茶類。花茶使鮮花與嫩茶交融在一起，相得益彰，香氣撲鼻，回味無窮。花茶按其茶葉的種類可分為花綠茶、花紅茶、花烏龍茶三大類。

緊壓茶

緊壓茶是用綠茶、紅茶等作為原料，經過蒸軟後壓製成各種不同形狀的再加工茶，由於此茶大部分銷往邊疆少數民族地區，故又稱「邊銷茶」。緊壓茶按其製作工藝不同可分為沱茶、磚茶、方茶、餅茶、圓茶等幾類。

‖ 中國的著名綠茶有哪幾種？

綠茶以西湖龍井、太湖碧螺春、黃山毛峰、廬山雲霧、屯溪珍眉等最為著名。

西湖龍井

西湖龍井因產於浙江省杭州市西湖龍井村及其附近地帶而得名。西湖龍井在歷史上曾分為獅、龍、雲、虎、梅五個品種。其中以獅峰龍井為第一，被譽為「龍井之巔」。每年清明節前採摘的西湖龍井芽茶稱為「明前茶」，也稱「蓮心」，極為名貴。西湖龍井乾茶扁平挺直，大小長短勻齊，色澤綠中透黃。其茶香清高鮮爽，宛如茉莉清香。茶葉泡在杯中，清湯碧液，可見茶芽直立，飲後有一股鮮橄欖的回味感。世人稱西湖龍井有「色翠、香郁、味甘、形美」四絕。

太湖碧螺春

太湖碧螺春產於江蘇省吳縣市太湖的東西兩山上，又名洞庭碧螺春，始製於宋代。其茶中含有咖啡鹼、茶鹼及多種維生素，有興奮大腦和心臟的作用，原名「嚇煞人香」，後經清代康熙皇帝改名為「碧螺春」。它是中國傳統的出口商品，遠銷世界各地。太湖碧螺春具有茶色碧綠清澈、清香沁人心脾、外形捲曲成螺、葉芽布有白茸的特點。

碧螺春茶

黃山毛峰

　　黃山毛峰產於安徽省黃山市，始制於清代光緒年間，為全中國十大名茶之一。其形如雀舌且多白毫，每片約半寸長，色澤油潤光亮，沖泡後霧氣結頂。黃山毛峰按採製標準分為四個等級，其中的特級黃山毛峰，又稱黃山雲霧茶，採制精細，工藝複雜，產量極少。黃山毛峰具有入口醇香鮮爽、回味甘甜、沁人心脾的特點。

　　廬山雲霧

廬山雲霧產於江西省九江廬山的漢陽峰、含鄱口一帶，始製於明代。這裡海拔1400多公尺，地勢高聳，空氣濕度大，雲多霧重，陽光適中，這得天獨厚的自然條件決定了優質雲霧茶的形成。廬山雲霧茶具有條索精壯、青翠多毫、湯色明亮、葉嫩勻齊、香凜持久、醇厚味甘的特點。

屯溪珍眉

屯溪珍眉產於安徽省歙縣、祁門、績溪等地，因都集中在黃山屯溪加工後再輸出，故名。早在清代咸豐年間，屯溪珍眉就已入香港轉口外銷，當時在屯溪珍眉的茶商就有100多家。目前，該茶主要外銷美國、德國、東南亞及北非等50多個國家和地區。屯溪珍眉具有外形勻整、條索緊結、色澤灰綠、香氣馥郁、味濃醇鮮、湯色清亮的特點。

都勻毛尖

都勻毛尖產於貴州省黔南布依族苗族自治州都勻茶場，曾兩次被評為全國十大名茶，早在明代就已被列為「貢茶」。都勻毛尖外形纖細披茸，毛似雪花，條索緊捲如銀鉤，沖泡時茶芽沉於杯底，白毫則浮於水中。都勻毛尖具有湯色鮮綠明亮、清香馥郁、醇厚回甜的特點。

陽羨雪芽

陽羨雪芽產於江蘇省宜興地區。宜興古稱陽羨，是中國享有盛名的古茶區之一。此茶又因每年進貢皇宮，故又稱「陽羨貢茶」。陽羨雪芽可與西湖龍井相媲美，其與宜興的金沙泉水、紫砂陶器並稱為「宜興三絕」。陽羨雪芽具有形態美觀、色澤豔麗、香味濃郁、醇厚爽口的特點。

信陽毛尖

信陽毛尖產於河南省信陽市的車雲山、天雲山等地，據陸羽《茶經》載，這裡產茶已有1000多年的歷史。信陽毛尖也是全國十大名茶之一，製成茶後緊細有尖，圓直均勻、葉片鮮綠，並有白毫，因產於信陽，故名信陽毛尖。信陽毛尖具有香氣馥郁、滋味醇甜、清澈明淨的特點。

南京雨花茶

南京雨花茶產於江蘇省南京中山陵和雨花台一帶，為新創製的特種炒青名茶。雨花茶的採摘非常精細，要求嫩度均勻、長度一致。其採摘標準是採半開展的一芽一葉，芽葉長度約為3公分。南京雨花茶具有緊、直、綠、勻的特點，即形似松葉，條索緊直、渾圓，兩端略尖，鋒功挺秀，茸毫隱露，色澤墨綠，齊整勻一，香氣濃郁高雅，滋味鮮醇回甘，湯色澄澈清綠，葉底嫩而明亮。品飲時，應選用潔淨的玻璃杯，用沸水沖泡，茶葉在杯中會芽芽直立，上下沉浮，猶如翡翠，清香四溢。

六安瓜片

六安瓜片產於安徽省的六安、金寨和霍山三縣之毗鄰山區和丘陵地帶。因以齊雲山蝙蝠洞一帶的茶為最好，故而又稱齊山瓜片。據查，六安茶自唐以來一直享有盛名，它是汲取蘭花茶、毛尖製造之精華創製而成的，分為內山瓜片和外山瓜片兩個產區。產量以六安最多，品質以金寨最優。金寨縣齊山頭所產「齊山瓜片」是六安瓜片茶中的極品，是中國傳統名茶。六安瓜片的採摘、扳片、炒製、烘焙方法別具一格。六安瓜片外形似瓜子皮單片，具有自然平展、時緣微翹、色澤寶綠、大小勻整，不含芽尖、醒莖的特點。沖泡後，又有清香高爽、滋味鮮醇，回味甘冽，湯色清澈透亮，葉底嫩綠、明亮的特點。

中國的著名紅茶有哪幾種？

紅茶以祁門紅茶、寧州紅茶、雲南紅茶、宜紅功夫茶等最為著名。

祁門紅茶

祁門紅茶產於安徽省祁門及附近的東至、黟縣一帶，也稱「祁紅」。祁門紅茶歷史比較悠久。1875年，黟縣人余干臣從福建罷官回原籍經商後，仿效福建紅茶的製法在東至縣設立茶莊試製紅茶，成功後擴大紅茶經營，其聲譽很快便超過了福建紅茶。1915年，該茶獲舊金山世界博覽會最高獎大獎章，在國際茶葉市場上被稱為「祁門香」，並與印度大吉嶺茶、斯里蘭卡烏伐茶並稱為世界三大「高香名茶」，遠銷英國、荷蘭、德國、丹麥、美國等十多個歐美國家。祁門紅茶具有色澤烏潤、毫色金黃、湯色紅艷、葉底鮮紅、回味雋厚、含有濃郁果香及

蘭花香等特點。

寧州紅茶

寧州紅茶產於江西省修水、咸寧、銅鼓等地，其中修水所產占總產量的80%
以上。清代此三縣統屬義寧州府管轄，義寧州原稱寧州，因此，所產紅茶也稱
「寧州紅茶」，簡稱「寧紅」。寧州產茶歷史悠久，始於唐代，興於明代，盛於
清初。清代光緒年間，寧州紅茶作為貢品進入京城，名聲開始遠颺。1915年，
它與祁門紅茶同獲舊金山世界博覽會最高獎大獎章。1988年以來，寧州紅茶連
獲省優、部優等十多塊獎牌。寧州紅茶具有條索緊結、苗鋒挺拔、色澤烏潤、香
高持久、葉底紅亮、濃醇鮮爽的特點。

江西紅茶——春茶採摘

雲南紅茶

雲南紅茶產於雲南省瀾滄江流域的鳳慶、昌寧、臨滄、雲縣、雙江等地。其
中以鳳慶縣所產質量最優，產量最高，約占總產量的50%。雲南紅茶也稱「滇

紅」，始制於1939年，問世後因其品質優異，除國內大城市外，還向俄羅斯、波蘭、英國、伊朗等國家出口。雲南紅茶具有芽葉肥壯、條形重緊、色澤烏潤、金毫顯露、湯色紅亮、滋味濃郁、香味持久的特點，最宜加糖飲用。

宜紅功夫茶

宜紅功夫茶產於湖北省的宜昌、恩施等地。這裡是中國古老的茶區之一，唐代陸羽曾將宜昌地區的茶葉列為山南茶之首。宜紅始創於19世紀中葉，至今已有百餘年的歷史，是中國高品質的功夫紅茶之一。宜紅功夫茶的品質特點，是具有外形條索緊細有金毫、色澤烏潤、香氣甜純高長、滋味醇厚鮮爽、湯色紅亮、葉底紅亮柔軟的特點。

‖ 中國的著名白茶有哪幾種？

白茶以白毫銀針、白牡丹、貢眉等最為著名。

白毫銀針

白毫銀針產於福建省福鼎市政和縣的山區，始製於清代嘉慶初年，因色白如銀、捲合似針而得名，是中國十大名茶之一。按其茶樹的品種劃分，白毫銀針可分為大白、水仙白、小白三種。其中以「大白」肥壯多毫為最優；按其產地劃分，白毫銀針又可分為北路銀針（福鼎市所產）和南路銀針（政和縣所產）。白毫銀針具有外形美觀、芽肥茸厚、湯色碧清、香味清淡的特點。

白牡丹

白牡丹茶以綠葉夾白毫芽，形似花朵，沖泡後，綠葉托著嫩芽，宛若蓓蕾初開，故名「白牡丹」。白牡丹原產福建省的建陽市，現產區為福建省的政和縣、建陽市、松溪縣、福鼎市等地，於1920年代初首創於建陽，現主銷於港澳地區及東南亞諸國。其基本加工工藝與銀針白毫相似。白牡丹具有外形為兩葉抱一芽，芽葉連枝，不成條索，似枯萎花瓣；色澤呈深灰綠或暗青苔色；葉態自然、葉張肥嫩，呈波紋隆起，葉背遍布潔白茸毛，葉緣向葉背微捲，色澤灰綠或暗青苔色；沖泡後，香氣輕芬、滋味鮮醇，湯色杏黃或橙黃，葉底淺灰、葉脈微紅、

芽葉連枝的特點。

貢眉

貢眉主產於福建省建陽市、建甌市與浦城縣等地。貢眉多用菜茶葉採製而成，主要銷往港澳地區。為了便於稱呼，習慣上將福鼎大白茶、政和大白茶為原料所製成的白茶稱為「大白」；將採用菜茶有性群體種茶樹的一芽二葉或一芽二三葉製的白茶稱為「小白」。「小白」中質優者稱「貢眉」，較次者為「壽眉」。因其葉邊微卷，形似傳說中的老壽星眉毛，故名。貢眉外形芽心較小，色澤灰綠帶黃，沖泡後，香氣鮮純、滋味清甜、湯色黃亮、葉底黃綠、葉肪泛紅的特點。

中國的著名烏龍茶有哪幾種？

烏龍茶以鐵觀音、武夷岩茶、鳳凰茶等最為著名。

鐵觀音

鐵觀音產於福建省安溪市，始製於清代雍正年間。其葉呈長方形，綠葉上鑲著紅邊，葉面紋細、葉肉肥厚，有「重如鐵、美如觀音」之譽，故稱為「鐵觀音」。鐵觀音色澤砂綠翠潤、香氣清高，沖泡時滋味醇厚甘鮮，有天然的蘭花香，俗稱「觀音韻」，歷來受到海外僑胞的喜愛。鐵觀音具有飲時微苦、瞬即回甜、耐沖泡的特點。

武夷岩茶

武夷岩茶，產於福建省武夷山市（原崇安縣）的武夷山上，歷史悠久。早在唐代，此茶就是饋贈佳品，被譽為「品具岩骨花香」，到元代時被列為貢品，清代時已遠銷歐美及南洋各國。武夷岩茶有「武夷水仙」、「武夷奇種」兩大類，奇種中又分為多樅奇種和單樅奇種兩個品種。武夷岩茶採製時外形要求條索緊壯，色澤紅潤，鮮葉不宜太細嫩，一般以春茶品質最好。武夷岩茶具有香清味醇、茶味濃郁、沖泡多次且餘味綿綿的特點。

鳳凰茶

鳳凰茶，產於廣東省潮州市的鳳凰山區，已有900 多年的歷史。鳳凰茶葉緣呈銀米色，葉片綠色帶黃，茶湯橙黃，既有綠茶的清香，又有紅茶的甘醇，剛一沖泡，幾步以外就能聞到茶香。鳳凰茶具有色翠、形美、味甘、香郁的特點。

中國的著名花茶有哪幾種？

花茶以茉莉花茶、珠蘭花茶、白蘭花茶、玳玳花茶、桂花茶等最為著名。

茉莉花茶

茉莉花茶，產於福建省的福州市、江蘇省的蘇州市等地，尤以福州所產的品質最佳。由於所用茶坯的品種不同，茉莉花茶可分為茉莉烘青、茉莉炒青、茉莉紅茶三類。其中茉莉烘青消費量最大，著名品種有茉莉毛峰、茉莉銀毫、茉莉閩毫等；茉莉炒青的主要品種有茉莉龍井、茉莉碧螺春等。茉莉花茶具有芬芳馥郁、鮮靈甘美、杏氣濃長、葉色嫩綠、沖泡多次後仍有餘香的特點。

珠蘭花茶

珠蘭花茶，產於安徽省的歙縣，歷史悠久。據《歙縣縣誌》載，歙縣在清道光年間就已用珠蘭花窨茶了，如今這裡「戶戶植珠蘭，十里聞花香」，年產鮮花千擔以上。珠蘭花茶具有香味清幽純正的特點。

白蘭花茶

白蘭花茶，主產於福建的福州、江蘇的蘇州、廣東的廣州、四川的成都等地，主銷於山東、陝西等地。白蘭花茶已有悠久的歷史，是僅次於茉莉花茶的又一大宗花茶。白蘭花茶主要用白蘭花窨製，少量的也用黃蘭和含笑窨製，茶坯多選用中低檔的烘青綠茶。窨製後的白蘭花茶具有外形條索緊結重實，色澤墨綠尚潤；沖泡後，香氣鮮濃持久、滋味濃厚尚醇、湯色黃綠明亮、葉底嫩勻明亮的特點。

玳玳花茶

玳玳花茶，是中國花茶中的新品，主產於福建省福州市等地。因其香高味醇

的品質，以及玳玳花開胃通氣的藥理作用，深受廣大消費者的喜愛，被譽為「花茶小姐」，暢銷於華北、東北、浙江一帶。玳玳花茶一般選用中檔和低檔烘青綠茶為茶坯，玳玳鮮花為香花，經拌和後加溫窖製而成。加溫是因為玳玳花瓣厚實，芳香物質需在較高溫度下才能散發，為茶葉吸收之故。玳玳花茶的香氣濃淡與窖製時玳玳花的開放程度關係密切。凡用未開放的「米頭花」窖製的，香氣低淡；凡用含苞待放的「撲頭花」窖製的，香氣最佳；凡用花瓣裂開的「開花」窖製的，香氣就低。玳玳花茶具有香氣高濃、滋味純正的特點。

桂花茶

桂花茶，主產於廣西桂林、四川成都、重慶市、湖北咸寧、福建安溪等地，選用烘青、烏龍、紅茶為茶坯，製成的桂花茶品種有廣西桂林的桂花烘青、福建安溪的桂花烏龍、重慶北碚的桂花花茶。這些花茶均以桂花馥郁芬芳的香氣來襯托茶的醇厚滋味，顯得別具一格，為茶中之珍品，深受中外消費者的喜愛。適宜於製作花茶的桂花有金桂、銀桂、丹桂、四季桂等品種。由於桂花香味濃厚而高雅、持久，所以，無論是否選用晒青綠茶作茶坯，均能取得較好的效果。桂花茶外形條索緊細勻整，色澤墨綠油潤；花如針裡藏金，色澤金黃。沖泡後，具有香氣濃郁持久、湯色黃綠明亮、滋味醇香爽口、葉底嫩黃明亮的特點。

‖ 中國的著名緊壓茶有哪幾種？

緊壓茶以沱茶、磚茶等最為著名。

沱茶

沱茶，產於雲南大理、四川宜賓及重慶市，其外形似倒置的碗狀，也稱谷茶、敘府茶。沱茶始製於1902年前後，製成需經過稱茶、蒸茶、袋揉壓製、定型脫袋、乾燥等工序，有50克、100克、250克三種規格。沱茶具有緊結端正、色澤暗綠、顯露白毫、湯色橙黃、香色清正、耐沖耐泡等特點。

磚茶

磚茶，在中國許多省市均有生產，因所用原料、加工方法不同，在品質、特

徵上略有差異。

（1）茯磚茶。以黑茶為原料，經拼配、汽蒸漚堆、壓製定型、發花乾燥等工序製成。始制於1860年，主產於湖南安化及四川。

（2）黑磚茶。以黑茶為原料，經蒸茶、預壓、壓磚、冷卻、退磚等工序製成。始制於1959年，主產於湖南省安化市。

（3）花磚茶。原料、製作工序與黑磚茶相同，只是原料品質略優於黑磚茶。主產於湖南省安化市。

（4）青磚茶。以經過複製的老青茶為原料，經稱茶、汽蒸、預壓、定型、退磚等到工序製成，主產於湖北省咸寧市。

（5）康磚茶。以黑茶為原料，經稱茶、蒸茶、築包、定型等工序製成，始製於11世紀前後，主產於四川省雅安、樂山一帶及重慶市。

（6）米磚茶。以紅茶為原料，經茶坯處理和壓製等工序製成，主產於湖北省咸寧市。

（7）普洱方茶。以青毛茶為原料，經稱茶、蒸茶、沖壓、乾燥等工序製成，始製於1940 年左右，主產於雲南省普洱地區。

中國常用的中藥材有哪些主要品種及功效？

中藥材是經加工炮製後直接供藥房及製藥廠使用的半成品藥。中國常用的中藥材品種、產地及功效如下：

人參

人參，為五加科多年生草本植物，主根紡錘形，似人，故名人參。人參肉質肥厚，有「中藥之王」的美譽，藥用歷史有2000多年。野生者名野山參，人工栽培者名園參，主產於東北三省，以吉林省生產的最佳。人參含有多種皂苷、人參酸、植物固醇、維生素及氨基酸等，中藥以加工後的乾燥根部入藥。其功能為大補元氣，養血生津，寧神益智。主治氣血虛弱、津液不足、食少無力、氣短喘

促、驚悸善忘、陽痿神倦及一切急慢性病引起的虛脫等症。

人參

黨參

黨參，為桔梗科多年生草本植物，因產於山西省上黨（今長治一帶），故名黨參。目前，黨參在西北、東北等地均有栽培。甘肅、陝西栽培的稱西黨；山西潞安（今為長治）栽培的稱潞黨；野生於山西五台山的稱台生黨。黨參主治中氣虛弱、便血崩漏、四肢無力、面目浮腫、心悸氣短、子宮脫垂等症。

枸杞

枸杞，為茄科落葉灌木，其果實粒大肉肥、色澤鮮紅，稱枸杞子，主產於河北、甘肅、寧夏等地，以寧夏產的「西枸杞」質量最佳，清代時曾列為貢品，有「貢果」之稱。枸杞子具有補肝腎、健胃脾、強筋骨、潤肺明目之功效。主治腰

膝痠軟、虛勞咳嗽、頭目眩暈、目赤生翳等症。

貝母

貝母，為百合科多年生草本植物，主產於四川、浙江、雲南、西藏、湖北等地。其中以四川出產的最佳，稱為「川貝」。貝母的地下鱗莖入藥，呈白色圓錐形，質體結實細密，大小顆粒均勻。其功能為清熱潤肺、化痰止咳，主治心胸鬱悶、痰熱咳嗽、痛腫瘡毒等症。

三七

三七，為五加科多年生草本植物，因每株長葉七枚、頂端開黃花三朵而得名，又稱田三七、參三七，俗稱「金不換」。三七主產於雲南、廣西、江西等地，根部入藥，通常是切片或碾粉服用。其功能為祛瘀止血、消腫止痛，主治吐血衄血、血痢、崩漏、產後淤血、外傷腫痛、痛腫瘡毒等症。

黃芪

黃芪，為豆科多年生草本植物，根條粗壯、皮色紅棕、質地柔韌，主產於山西、甘肅、黑龍江、內蒙古、吉林、河北等地。其根部入藥，功能為補氣生陽、利水消腫、排毒生肌，主治脾虛泄瀉、氣虛水腫、中氣下陷、癰疽久不收口等症。

麻黃

麻黃，為麻黃科草本灌木，其莖枝是中國的特產，也是聞名世界的草藥，早在4000多年前就被中醫作為發汗、興奮、解熱、鎮咳之用，主產於山西、內蒙古、陝西、甘肅、湖北等地。功能為發汗、平喘、利尿，主治風寒感冒、氣喘咳嗽、水腫風疹等症。

半夏

半夏，為天南星科多年生草本植物，塊莖色白、個大，質堅實、粉性足。其主產於湖北、河南、安徽、貴州、四川、山東等地，功能為燥濕化痰、降逆和胃及止嘔，主治痰飲咳嗽、胸膈脹滿、妊娠嘔吐、頭暈不適等症。

羌活

羌活，為傘形科多年生草本植物，其根莖是一種名貴中草藥，耐寒、喜陽，生長在高山灌叢富有腐殖質的土壤中，主產於青海、四川、甘肅、山西等地，其中以青海產的「西羌活」質量最佳。其功能為搜風散寒、祛濕止痛，主治感冒風寒、頭痛、關節痛、風濕痛等症。

胖大海

胖大海，為梧桐科植物，主產於廣東、海南等地。其種子入藥，功能為開肺解表、清熱利咽、通便，主治風熱失音、咳嗽、咽喉腫痛、熱結便秘等症。

當歸

當歸，為傘形科多年生草本植物，其根是中國著名的婦科用藥。當歸主產於甘肅、雲南、四川、湖北、貴州等地，功能為補血活血、調經止痛、潤腸通便，主治血虛閉經、經痛崩漏、月經不調、跌打損傷、癰疽腫痛、血枯便秘等症。

何首烏

何首烏，為蓼科多年生草本植物，主產於河南、湖北、四川、廣西、貴州等地。其塊根入藥，功能為補肝腎、益精血、烏鬚髮，主治氣血虧損、遺精帶下、腰膝痠痛、鬚髮早白、腸燥便秘、久病體虛等症。

冬蟲夏草

冬蟲夏草，為麥角菌科植物，中醫以其子座及蟲體入藥。其蟲體色澤金黃光亮、豐滿肥大，菌座短而粗壯。冬蟲夏草含有豐富的蟲草酸、脂肪油、蛋白質等成分，主產於青海、四川、西藏、雲南、貴州等地。其功能為補虛損、益精氣，主治肺腎虛損、咳嗽痰血等症。

阿膠

阿膠，為驢皮經漂泡去毛後熬製而成的膠塊，故又名驢皮膠，也稱盆覆膠，已有2000多年的歷史。阿膠含有豐富的動物膠、蛋白質等成分，主產於山東省陽谷地區（古為東阿縣）。其功能為滋陽養血、補肺潤燥、止血安胎，主治肺燥

咳嗽、吐血、便血、經血不調、崩漏、虛煩不眠等症。

牛黃

牛黃，為黃牛、水牛、犛牛等牲畜的膽囊結石。其功能為清熱涼血、解毒、定驚，主治熱病神昏、中風痰迷、癲癇發狂、驚風抽搐、胎毒、口瘡喉腫等症。

鹿茸

鹿茸為梅花鹿或馬鹿頭上沿未骨化而帶毛的幼角，富含激素樣物質及骨質、膠質、蛋白質、鈣、鎂、磷等物質，主產於東北三省及北京、天津、內蒙古等地。其功能為生精補髓、益氣助陽、強健筋骨，主治頭暈目眩、陽痿、遺精滑匯、腰膝無力、虛寒帶下、崩漏等症。

麝香

麝香，為公麝的腹部麝香腺所產生的分泌物。麝又名獐子，原來是野生動物，自1950年代起在中國開始人工飼養，主產於西藏、陝西、四川的養麝場。其功能為通竅開經、透骨鎮心、安神，主治中風、心腹暴痛、肢體麻木、跌打損傷、癰疽腫痛等症，特別對乙型腦類、麻疹、梅毒有顯著療效。

杜仲

杜仲，為杜仲科落葉喬木，主產於四川、雲南、貴州、湖北、河南等地。其樹皮入藥，功能為補肝腎、強筋骨、降血壓、安胎，主治腰背痠痛、腎虛尿頻、頭暈目眩、血壓偏高、胎動不安等症。

甘草

甘草，為豆科多年生草本植物，有「國藥」之稱。其根莖入藥，幾乎每一副藥方都要配上它。甘草主產於寧夏、內蒙古、山西等地，其中以寧夏產的「西正草」為甘草中的上乘品種，具有條直、骨重、粉足的特點，為寧夏「五寶」之一。甘草功能為補脾益氣、清熱解毒、潤肺止咳、緩急止痛，主治脾虛氣弱、咳嗽氣喘、　疽瘡毒等症。

║ 中國常用的中成藥有哪些？其功效和主治作用是什麼？

中成藥是按固定的中藥處方，製成的方便攜帶及服用的成品藥。它可以根據醫生的處方給藥，也可由病人直接在藥店裡購買。

雲南白藥

白藥是雲南省的著名中成藥，原名「百寶丹」，是1914 年由雲南民間醫生曲煥章吸取民間配方並經多年鑽研製成的，係國家中藥一級保護品種。它選用三七等多種名貴中藥材配製，具有止血愈傷、活血散瘀、抗炎消腫、排膿去毒等功效，主治跌打損傷、腫痛難忍、流血不止等症。

蛇膽川貝枇杷膏

蛇膽川貝枇杷膏是廣東省廣州製藥廠積數十年生產止咳、祛痰平喘之藥的寶貴經驗，結合藥理與科學技術研製而成的純中藥煎膏劑，係選用蛇膽、川貝母、半夏、枇杷葉、桔梗等中藥材配製，具有潤肺止咳、祛痰定喘的功效，主治咳嗽痰多，胸悶氣喘、聲音沙啞、咯痰不爽等症。

常覺漆木解毒丸

常覺漆木解毒丸是西藏的著名特產，係名貴藏藥，藥方來自民間，已有800多年的歷史。此藥選用麝香、含水石、五靈脂、三七、藏紅花、熊膽等約130多味藥材配製，其用藥之多，在中國中醫藥學中是極為罕見的。由於其配方嚴格、加工複雜，故在藏藥中名列貴重藥品之首。該藥具有解毒的功效，主治胃痛等症。

健民咽喉片

健民咽喉片由湖北省武漢市健民製藥廠生產，是依據中醫經典驗方「玄麥甘橘湯」研製而成的純中藥製劑，口感清涼爽口。此藥選用玄參、蟬蛻、桔梗、胖大海、板藍根等中藥材配製，具有清咽利喉、養陽生津、解毒瀉火的功效，主治咽喉腫痛、失音、上呼吸道發炎等症。

山西定坤丹

山西定坤丹由山西中藥廠生產。該藥已有240多年的歷史，原為清乾隆年間

京師太醫院研製的宮廷御藥，後來處方落於太谷縣廣盛藥店（今山西中藥廠前身）。此藥因可使婦女坤宮得以安定，故名。定坤丹選用人參、三七、鹿茸、當歸、枸杞、雞血藤、茯苓等29味中藥材配製，具有補養氣血、平肝益腎、鎮痛強壯的功效，主治氣血虛弱、經血不調、經行腹痛、崩漏帶下、宮寒不孕等症。

山西龜齡集

山西龜齡集由山西中藥廠生產，原為宮廷御藥。其處方為明代邵元節與其他名醫合作，對老君益壽散處方作增減，採取爐鼎升煉技術製作，因服用該藥可延年益壽，故名。該藥選用人參、鹿茸、海馬、枸杞、生地、丁香、甘草、熟地黃等28味藥材配製，具有補腎壯陽、強身健腦、增進食慾的功能，主治腎陽虛弱、陽痿遺精、頭暈耳鳴、婦女崩漏、赤白帶下等症。

西瓜霜潤喉片

西瓜霜潤喉片係廣西桂林二金藥業公司生產，是由中醫藥專家鄒節明先生根據長期臨床用藥經驗，選用西瓜霜、梅片、薄荷腦等中藥配製。該藥含有18種氨基酸及10多種人體必需的微量元素，具有清熱解毒、清腫止痛、清音潤喉的功效，主治聲音嘶啞、咽喉腫痛、口舌生瘡、扁桃體炎、口腔潰瘍、牙齦腫痛等症。

青春寶抗衰老片

青春寶抗衰老片由浙江省杭州正大青春寶藥業公司生產。該藥是根據中國明代永樂太醫院宮廷用方，全部用中藥材經現代科學技術精煉製成。它選用人參、天門冬、地黃等中藥材配製，具有益氣補血、養陰生津、增加體質、延緩衰老等功效，主治疲勞無力、精神不振、冠心病等症。

漳州片仔

漳州片仔由福建省漳州製藥廠生產，原名「八寶片仔　」，係國家中藥一級保護品種。該藥處方係為明代末年京都一太醫的秘方，珍藏於漳州寺院，後由漳州馨苑茶葉店兼營，因其解毒消炎的療效顯著，往往服一片即能退　（即消炎止痛之意），故名。該藥用麝香、牛黃、三七、蛇膽等名貴中藥材配製，具有清熱

解毒、消炎止痛、拔毒生肌的功效，主治潰爛發炎、刀傷骨折、蜂螫蛇咬、瘡口腫痛、無名腫毒等症。

大活絡丹

大活絡丹係北京同仁堂製藥廠傳統中藥，原名神效活絡丹。該藥處方源於明代，清代太醫院修治後定為宮廷秘方，因大量使用能祛風活絡、舒氣活血止痛而得名。它主要選用人參、茯苓、白朮、當歸、羌活、肉桂、白藥、麻黃等多味中藥材配製而成，具有舒筋活絡、祛風除濕的功效，主治腰酸腿軟、關節疼痛、風濕痹痛等症。

仁丹

仁丹係中國傳統中成藥。它選用丁香、薄荷油、砂仁、甘草等中藥材配製而成，具有祛暑避穢、和中止嘔的功效，主治夏季暑熱或飲食起居不當引起的頭暈頭痛、惡心嘔吐、神倦無力、腹腔疼痛等症。

十全大補丸

十全大補丸系中國傳統中成藥。它選用地黃、當歸、白藥、人參、黃芪、白朮、茯苓、甘草、川芎、肉桂等十種中藥材配製而成，故名，具有補益氣血、寧神益智的功效，主治氣血兩虛、神疲乏力、食少便溏、驚悸健忘等症。

六神丸

六神丸係由江蘇省蘇州雷允上藥業有限公司生產，已問世數百年，是國家一級中藥保護品種。六神丸選用牛黃、麝香、冰片、蟾酥、珍珠、雄黃等中藥材配製而成，具有解毒、消炎、止痛的功效，主治白喉、單雙乳蛾、咽喉腫痛、喉爛丹痧等症。

烏雞白鳳丸

烏雞白鳳丸係北京同仁堂製藥廠傳統婦科中成藥。它選用烏雞、白芍、當歸、鹿角、生地黃、川芎、人參等20味中藥材配製而成，具有補養氣血、調經止帶的功效，主治氣血兩虛、身體疲弱、食少乏力、腰腿痠軟、經血不調、崩漏

帶下等症。

龍牡壯骨沖劑

龍牡壯骨沖劑由湖北省武漢市健民製藥廠生產，係國家一級中藥保護品種。它選用特製龍骨、牡蠣、龜板、黃芪、白朮等中藥材配製而成，具有強筋壯骨、和胃健脾的功效，主治小兒營養不良引起的佝僂病、軟骨病，對多汗、夜啼、夜驚和食慾不振、消化不良、發育遲緩等症以及老年人的骨質疏鬆均有較好的治療效果。

六味地黃丸

六味地黃丸是北京同仁堂製藥廠生產的傳統中成藥，係國家一級中藥保護品種。它選用熟地黃、山茱萸、牡丹皮、澤瀉、茯苓、山藥等六味中藥材配製而成，具有滋補肝腎的功效，主治肝腎陰虛、虛火上炎、腰膝痠軟、頭暈目眩、遺精盜汗、骨蒸潮熱等症。

‖ 中國常用的中成藥劑型有幾種？各具有什麼特點？

中成藥的劑型種類繁多，許多人把它概括為「丸、散、膏、丹」，這是因為這些劑型比較常用的緣故。其實，人們在中成藥傳統劑型的基礎上，透過引進現代化的先進設備，對一些千年古藥的配方、功效、劑型進行創新，已生產出了符合現代醫學標準的中成藥。另外，中成藥還有片劑、沖劑、糖漿、酒劑、注射劑等其他劑型。目前中國常用的中成藥劑型有如下幾種：

丸劑，是將藥物研成細粉，再分別以蜂蜜、水、米糊、蠟為賦形劑而製成的大小不同的圓形藥丸。

散劑，是將藥物研成細粉，再混合均勻而成的製劑。膏劑，是將藥物用水或植物油煎熬濃縮而成的製劑（用凡士林調和藥粉製成的油膏和用藥製成的橡皮膏也屬於膏劑）。

丹劑，沒有一定的劑型，有時成丸劑型，有時成散劑型。片劑，是將藥物研成細粉後，再以賦形劑混合製片而成。

沖劑，是將藥物用水煎煮或用其他提取法提取藥液後，經濃縮，再加入原藥粉及適量糖分和輔料製成的乾燥顆粒。

糖漿，是將藥物用水煎煮後，再經濃縮為藥液，加入適量的糖分製成。

酒劑，一般用白酒或黃酒為溶液，在浸出藥物中的成分後所提出的浸出液。

注射劑，是將藥物用水煎、蒸餾或用酒精浸泡後，提取藥液經過滅菌處理，供肌肉注射或穴位注射用的水藥。

近年來，由於中國的中成藥採用了現代科學技術，又新研製出了膠囊、氣霧、滴丸等數種新劑型。

景區景點連結

‖ 遊雲貴川渝 品美酒香茗

雲南、貴州、四川、重慶位於中國的大西南，這裡氣候溫暖濕潤，是中國動植物資源最豐富的地區。這裡的景色美麗奇特，世界聞名的風景名勝區有雲南的西雙版納、大理的蒼山、滇池；貴州的黃果樹瀑布、織金洞、龍宮；四川的九寨溝、樂山大佛、峨眉山；重慶的大足石刻、縉雲山等。西雙版納位於雲南省的南端，是世界北迴歸線上僅存的一片綠洲，特別適合動植物的生長，自然資源十分豐富，有各種茶葉、中草藥、香料、橡膠、熱帶水果等5000多個品種及數百種珍禽異獸，被譽為動植物王國。貴州的黃果樹瀑布，高74公尺，寬81公尺，是中國最大的瀑布，也是世界上唯一能從上、下、左、右觀看的瀑布，且能從洞內向外觀瀑、聽瀑、摸瀑的瀑布。四川的九寨溝是長江水系嘉陵江源頭的一條支溝，因有9個藏族村寨而得名，其群山　嶸、雪峰高聳，是中國唯一、世界罕見的以高山湖泊群、鈣化灘流為主體的風景名勝區。重慶大足石刻是石窟藝術的一顆璀璨明珠，與雲岡、龍門石窟鼎足而三，齊名敦煌，是中國晚期石窟藝術的優秀代表。它自古以來就是遊客的朝拜之地，每年的「寶頂香會節」，中外遊客蜂擁而至。

　　雲、貴、川、渝既是中國著名的風景名勝區，也是中國名酒、名茶、名藥的原產地。貴州的茅台酒是中國的「國酒」，有800多年的歷史。號稱「六朵金花」的五糧液、瀘州老窖、郎酒、劍南春、全興大麴、沱牌麴酒等都生產於天府之國四川。這是因為四川獨特的氣候、土壤、水質等自然條件，對這些名酒的釀造具有重要的作用。成都明代釀酒遺址「水井街酒坊」，號稱「中國白酒第一坊」；瀘州明萬曆年間的釀酒遺址「老窖池」；貴州遵義的釀酒遺址「董公寺」等均是中國的重點文物保護單位。這些遺址至今吸引著許多中外遊客到此遊玩。中國的名茶產地都與著名的風景區有聯繫，如雲南的大理、貴州的安順、浙江的杭州、安徽的黃山等。這些地方每年都要進行茶園遊、茶博會、茶文化節、茶具欣賞等一系列特色旅遊活動。特別是一些著名的茶園、茶場對外開放，農藝師將遊客帶到茶山去識別各種茶樹，教遊客植茶、採茶；將遊客帶到茶廠，手把手地教遊客炒茶，讓遊客親身體驗製茶過程；將遊客帶到「品茶軒」去品茶，向遊客傳授各種名茶品飲的方法及鑑別技巧，使遊客在陶醉當地風景名勝的同時，又領略現代茶園的風光，感受茶事勞動所帶來的樂趣。這些地方除開展「茶趣遊」外，同時還開闢了一條特殊的旅遊線路——「中藥遊」，讓遊客參觀中草藥種植園、中藥製劑中心、中成藥展示館等活動，使遊客在百草、百藥的環境中，瞭解中草藥的種植環境，目睹中成藥的炮製、加工、稱藥、合成等工藝過程，加深遊客對中國中醫藥文化的認知。

國家圖書館出版品預行編目(CIP)資料

中國風物特產博覽 / 李志偉，雷晶 編著. -- 第一版.
-- 臺北市：崧博出版：崧燁文化發行，2019.02
　面；　公分
POD版

ISBN 978-957-735-642-0(平裝)

1.工藝美術 2.中國

960　　108001241

書　名：中國風物特產博覽

作　者：李志偉、雷晶 編著

發行人：黃振庭

出版者：崧博出版事業有限公司

發行者：崧燁文化事業有限公司

E-mail：sonbookservice@gmail.com

粉絲頁　　　　　　　網　址：

地　址：台北市中正區重慶南路一段六十一號八樓815室

8F.-815, No.61, Sec. 1, Chongqing S. Rd., Zhongzheng
Dist., Taipei City 100, Taiwan (R.O.C.)

電　話：(02)2370-3310 傳　真：(02) 2370-3210

總經銷：紅螞蟻圖書有限公司

地　址：台北市內湖區舊宗路二段 121 巷 19 號

電　話：02-2795-3656　　傳真：02-2795-4100　網址：

印　刷：京峯彩色印刷有限公司（京峰數位）

　　　本書版權為旅遊教育出版社所有授權崧博出版事業股份有限公司獨家發行
電子書及繁體書繁體字版。若有其他相關權利及授權需求請與本公司聯繫。

定價：400 元

發行日期：2019 年 02 月第一版

◎ 本書以POD印製發行